윤선디자인의
'누구나 캘리그라피 잘 하는 법'
Completing Calligraphy through my handwriting

초판 발행 · 2015년 9월 21일
초판 8쇄 발행 · 2019년 11월 8일

지은이 · 정윤선
발행인 · 이종원
발행처 · (주)도서출판 길벗
출판사 등록일 · 1990년 12월 24일
주소 · 서울시 마포구 월드컵로 10길 56(서교동)
대표 전화 · 02)332-0931 │ **팩스** · 02)322-0586
홈페이지 · www.gilbut.co.kr │ **이메일** · gilbut@gilbut.co.kr

기획 및 책임 편집 · 최근혜(kookoo1223@gilbut.co.kr) │ **디자인** · 신세진 │ **전산편집** · 이도경 │ **제작** · 이준호, 손일순, 이진혁
영업마케팅 · 임태호, 전선하 │ **웹마케팅** · 차명환, 지하영 │ **영업관리** · 김명자 │ **독자지원** · 송혜란, 홍혜진
CTP 출력 및 인쇄 · 벽호인쇄 │ **제본** · 경문제책 │ **CD 제작** · 멀티미디어 테크

ISBN 979-11-86659-39-7 03600
(길벗 도서코드 006771)

가격 17,000원

윤선디자인의
'누구나 캘리그라피 잘 하는 법'

내 손글씨를 완성하는 캘리그라피

정윤선 지음

길벗

내 손글씨가 어우러진
자신만의 캘리그라피를 찾는 것이 중요해요.

'캘리그라퍼 정윤선'
사실, 그 말을 붙이기가 제겐 참 쑥스럽습니다. 저는 한 번도 캘리그라피를 배워본 적이 없는 그저 대한민국의 평범한 아줌마였기 때문입니다. 하지만 참 많은 노력을 했습니다. 아이를 키우는 엄마에게 주어지는 유일한 자유시간이라곤 새벽 시간밖에 없어 그 시간을 이용해 하루에 화선지를 수백 장 버릴 정도로 캘리그라피를 쓰고 또 쓰기를 반복했습니다. 하지만, 그때의 노력이 지금 이 책을 쓰게 된 첫걸음이 아니었나 싶습니다.

여러분도 저처럼 꾸준히 그리고 열심히 연습한다면 누구나 캘리그라퍼가 될 수 있습니다. 캘리그라피에는 정석이라는 게 없기 때문에 절대 잘 쓴 글씨, 못 쓴 글씨로 나뉘지 않아요. 다만 다른 글씨만 존재할 뿐입니다.

이 책의 집필의뢰가 들어왔을 때, 제 안에는 세 가지의 고민이 있었습니다.

첫 번째는 '캘리그라피를 한 번도 배워본 적 없이 독학으로 해 온 내가 과연 이 책을 쓸 수 있을까?'였습니다.
하지만 많은 분들이 제게 캘리그라피 강의를 요청하고, 알려 달라는 이야기를 하실 때마다 그 분들이 알고자 하는 것은 남들이 가르치고 있는 보편적인 과정에서 나오는 방법이 아닌 정윤선이라는 사람만의 방법, 그리고 노하우라는 것을 알게 되었습니다.
그래서 저는 그 부분에 집중했습니다. 어쩌면 이 책을 보는 분들께서 '왜 다른 캘리그라피 책들하고 다르지?', '왜 이런 방법을 사용할까? 할 수도 있겠지만, 저는 캘리그라피에 정해져 있는 방법이 있다고는 생각하지 않습니다. 다만, 많은 사람들의 노하우를 보고 익히면서 나의 손글씨가 어우러진 자신만의 캘리그라피를 찾아가는 것이 가장 좋은 방법이라고 생각합니다.

두 번째는 '어떻게 하면 시중에 나온 수많은 캘리그라피 책과 다른 책을 쓸 수 있을까?'였습니다.

저희 집에도 캘리그라피 책이 5권이나 있습니다. 그런데 그 책들을 보면서 저는 마치 작가의 작품을 자랑해 놓은 작품집 같다는 느낌과 그들의 필체를 따라 해 보는 것에서 그치는 진한 아쉬움이 남았습니다.

이 책에는 작품보다는 수많은 일반인의 글씨들이 더 많이 등장합니다. 그리고 그 글씨들이 캘리그라피로 완성되는 과정들을 담았습니다. 또, 완성한 캘리그라피를 가지고 컴퓨터로 작업하여 작품을 만들어내는 그래픽 작업에 대한 부분을 많이 수록하려고 노력했습니다.

마지막 세 번째는 **따라 쓰기** 부분이었습니다.

캘리그라피를 직접 대고 따라 써서 연습해보고 싶은데 대부분의 책들에는 참고 이미지로만 되어 있어 연습하는 데에 많은 불편이 있었습니다. 그래서 생각했습니다. 연습 용지를 부록CD에 담아 연습할 때 언제든지 프린트해서 사용하면 좋겠다고 말이에요. 그래서 이 책에는 연습할 때 언제든지 출력해서 화선지 밑에 댄 뒤 수십 번, 수백 번 연습할 수 있도록 연습용 캘리그라피를 부록 CD에 담아 놓았습니다. 또, 캘리그라피는 쓰는 과정을 직접 보는 것과 그렇지 않은 것에 정말 많은 차이가 있어 필자가 직접 캘리그라피를 쓰는 과정을 동영상으로 찍어 넣어두었습니다. 연습할 때 막히거나 윤선디자인의 글씨 쓰는 법을 배우고 싶다면 부록CD에 담긴 동영상을 보며 공부해 보세요.

지난 집필기간 동안 참 많은 분들이 이 책을 기다려 주시고, 응원해 주셨습니다.

늘 옆에서 든든한 후원자로, 그리고 최고의 격려자로 내게 큰 힘이 되어주는 사랑하는 남편 운상 씨, 엄마의 화선지가 스케치북보다 더 좋다는 든든한 아들 인호, 그리고 이제 막 돌이 지난 막둥이 지호, 늘 믿어주고 신뢰해주시는 존경하는 부모님, 집필을 위해 일반인 손글씨를 모집했을 때 주저하지 않고 자신의 손글씨를 보내주셨던 200여 명의 블로그 이웃 분들과 페이스북 친구 분들께는 지금도 매우 감사한 마음을 잊지 않고 있습니다. 가장 많이 애써주신 길벗출판사의 최근혜 대리님께 감사하며 마지막으로 나의 인생을 늘 가장 선한 것으로 인도해 주시는 하나님께 이 모든 영광을 올려 드립니다.

2015년 8월

저자 *정윤선*

캘리그라피, 이 점이 알고 싶어요!

캘리그라피를 배우려면 학원을 다녀야 하는지, 도구는 어떤 것을 써야 하는지, 연습할 때에는 캘리그라피를 어떻게 표현해야 하는지, 캘리그라피를 이용한 디자인 의뢰가 들어오면 어떻게 대응해야 하는지 등, 캘리그라피 초보부터 디자이너까지 모두가 궁금해 하는 점을 미리 살펴봅니다.

: 캘리그라피
'시작하기 전'에 알고 싶어요! :

캘리그라피 학원? 독학?

저는 학원보다는 독학을 추천합니다. 전문 학원에서 전문가를 통해 배우는 캘리그라피는 단기간에 실력이 향상될 수 있으나, 대부분이 강사의 글씨체를 따라 배우는 정도에서 끝이 납니다. 하지만 캘리그라피를 잘 하려면 나만의 서체를 표현할 줄 알아야 합니다. 그러기 위해서는 붓과 먹을 구입하여 수시로 연습하는 것이 좋습니다. 저 역시 처음에는 매일 화선지 100장을 넘게 버릴 정도로 연습했습니다. 가이드가 필요하다면 처음에는 여러 캘리그라퍼들의 작품을 따라 해보는 것도 좋습니다. 이때 작품 전체를 따라하는 것보다 각 캘리그라퍼의 특징적인 한 글자만 연습하는 것이 좋습니다. 즉, 첫 번째 캘리그라퍼의 글자에서는 'ㅎ'만, 다른 캘리그라퍼의 글자에서는 'ㅏ'만 따라서 쓰는 거예요. 어느 정도 연습이 되었다 싶으면 그 글씨체를 여러분의 손글씨에 적용해보는 것입니다. 이렇게 연습하다보면 분명 여러분만의 특징적인 캘리그라피를 만들어낼 수 있습니다.

캘리그라피 비용은 얼마나 들까?

전문 강사의 강의를 듣느냐, 독학을 하느냐에 따라 비용은 다를 수 있습니다. 만약, 독학을 한다면 재료비 정도만 든다고 생각하면 됩니다. 재료비는 구입하는 곳에 따라 3~5만 원 정도 예상하면 됩니다.

내 글씨체는 못생겼는데 캘리그라피 할 수 있을까?

물론이죠. 요즘에는 오히려 글씨를 못 쓰는 분들이 더 인기를 얻고 있어요. 이유는 개성이 있기 때문입니다. 전통 캘리그라피는 많이 흔해졌습니다. 그렇기 때문에 무엇보다 자신만의 개성을 갖는 것이 중요합니다. 글씨를 잘 쓰는 사람들은 그 글씨 틀에서 벗어나지 못해 자신만의 개성을 표현하는 것을 어려워합니다. 반면, 글씨를 잘 못 쓰는 사람은 자신의 글씨체에서 과감히 벗어나려 하기 때문에 훨씬 더 빨리 배우고, 재미있는 캘리그라피를 탄생시킬 때가 많습니다.

캘리그라피 자격증도 있을까?

네 있습니다. 하지만 캘리그라피는 국가에서 주는 국가자격증이 아닌 민간자격증입니다. 그 말은 어디에서 시험을 주관하고 자격증을 발급해 주느냐에 따라 달라진다는 의미입니다. 가장 대표적인 기관은 사단법인 한국캘리그라피 디자인센터입니다. 총 3급까지의 과정이 있으며 홈페이지는 www.ekcdc.or.kr, 문의전화는 0502-612-7900입니다.

가정주부인 나, 캘리그라피 비전이 있을까?

2010년 9월 신랑이 뇌종양으로 수술하기 전, 저 또한 독박육아를 하는 가정주부였습니다. 다만, 저는 배우고 시작한 것이 아니라 처음부터 실전으로 시작했습니다. 갑작스런 캘리그라피 의뢰를 받았기 때문입니다. 지금도 왜 제게 의뢰하실 생각을 했는지 궁금합니다. 어쨌든 글씨 쓰는 걸 무지 좋아했던 저는 캘리그라피 작업물을 블로그에 올리기 시작했고, 그로부터 5년 뒤 이 책을 집필하고 있습니다. 비전이 있을지 없을지는 정해져 있는 해답이 아닙니다. 다만, 캘리그라피가 얼마나 본인에게 흥미롭고 즐거운 분야인지가 더 중요한 것 같습니다. 단순히 돈을 벌기 위한 목적으로 흥미는 없는데 이슈가 되는 무언가를 하기 시작한다면 금방 꺼져버리는 촛불처럼 식어버릴 것입니다. 손글씨 쓰는 것을 좋아하고 캘리그라피에도 관심과 흥미가 있다면 시작을 해보세요. 시작이 반이라고 하잖아요. 예전에 처음 블로그를 개설한 뒤 주변의 다른 블로거들은 이것저것 체험단에 당첨되는 것을 보고 참 부러웠던 적이 있습니다. 그래서 그때 제가 한 것이 무엇이었냐면 당첨된 것은 아니지만, 마치 당첨된 것처럼 집에 있는 제품들을 하나하나 리뷰를 해 나가기 시작했습니다. 그랬더니 어느 순간 저도 체험단에 당첨이 되더군요. 만약, 아직 의뢰받은 일이 없어서 올릴만한 캘리그라피 포트폴리오가 없다는 분이 계신다면, 마치 의뢰받아 작업한 것처럼 열심히 써서 블로그나 SNS에 포트폴리오로 올려보세요. 그러다보면 언젠가는 의뢰전화가 올 것입니다.

: 캘리그라피
'연습하기 전'에 알고 싶어요! :

초보자에게 맞는 도구는?

대체로 초보자의 경우 처음에 붓과 먹이 아닌 붓펜을 사용하는 것을 많이 봅니다. 저는 초보자일수록 붓과 먹을 사용하라고 권하고 싶습니다. 붓펜은 표현할 수 있는 선의 두께가 얇고 일정하기 때문에 연습하기에는 좋지 않아요. 반면, 붓은 표현할 수 있는 선의 두께가 다양하여 여러 가지 표현 능력을 배울 수 있습니다.

화선지는 어떤 것이 좋을까?

처음에는 잘 모르고 아주 얇은 연습용 화선지를 썼습니다. 그런데 그 화선지는 정말 잘 번지더군요. 그래서 아예 인사동으로 나가 직접 만져보고 화선지를 골랐습니다. 지금 사용하는 화선지는 장당 150원 정도 하는 조금은 두툼하고 거친 면이 더 많이 느껴지는 화선지를 사용하고 있습니다.

긴 문장의 캘리그라피에 어울리는 도구는?

긴 문장을 쓸 거라면 붓보다는 붓펜이 더 좋습니다. 개인적으로는 쿠리타케붓펜을 추천합니다. 만약, 붓펜이 익숙하지 않으면 붓이 아닌 일반 펜을 사용해도 괜찮습니다. 가장 즐겨 쓰는 펜을 사용해 보세요.

처음 연습할 때 글씨 크기를 작게? 크게?

큰 글씨로 연습하는 것을 더 권합니다. 작은 글씨는 세밀한 연습이 어렵습니다. 캘리그라피는 서체이기 전에 그림입니다. 그렇기 때문에 획의 연결선, 획의 시작과 끝의 느낌, 붓의 거칠기 등을 동시에 익히며 배우는 것이 좋습니다. 그러려면 작은 글씨보다는 큰 글씨가 훨씬 더 도움이 될 것입니다. 저 또한 작은 글씨보다는 크게 쓰는 연습을 했습니다. 크기는 글자 당 가로 8cm, 세로 8cm정도였던 것 같습니다. 그렇게 큰 글씨를 연습한 뒤 그 서체 그대로 작게 써 보는 연습을 한다면 더 할 나위 없이 좋은 연습방법이 될 것입니다.

ㄱ, ㄴ, ㄷ, ㄹ 초성부터 연습? 문장으로 연습?

아니요, 초성부터 하나하나 써 가며 연습하는 것보다 단어쓰기, 또는 문장쓰기로 연습하는 것을 권장합니다. 캘리그라피는 균형이 매우 중요한 작업이기 때문에 자음과 모음을 따로 연습하는 것보다는 함께 구성되어 있는 것을 써 가며 그 균형을 익히는 것이 더욱 좋습니다.

: '나만의 느낌으로 서체를 표현하는 방법'을 알고 싶어요! :

나만의 캘리그라피 서체를 만드는 방법은?

먼저 내 글씨 중에 마음에 들지 않는 부분 5개를 고른 다음 그 부분은 과감히 다른 사람의 작품에서 골라오세요. 그리고 집중적으로 연습하는 것입니다. 이때 다른 사람의 작품을 똑같이 연습하지 말고, 내 글씨체를 보완해 줄 부분만 가져와 연습하는 거예요. 어느 정도 연습이 된 후에는 가지고 온 글씨체를 조금 다르게 표현하는 과정을 통해 내 글씨체를 만들어 가면 됩니다.

휘갈긴 듯한 필기체를 표현하는 방법은?

특별한 방법은 없습니다. 다만, 붓이란 놈과 친해져야 합니다. 붓은 어느 쪽 털을 사용하느냐에 따라 글씨를 정적으로, 또는 동적으로 표현할 수 있어요. 또, 붓의 어떤 방향과 어떤 힘으로 쓰느냐에 따라 끝선을 날리거나 딱 떨어지게 표현할 수 있습니다. 무엇보다 필기체를 쓰려면 붓의 각도는 수평으로 하여 쓰는 것보다 오른쪽 위로 30도 정도 올라가게끔 쓰면 훨씬 느낌을 잘 살릴 수 있습니다.

가독성을 해치지 않는 간격을 표현하는 방법은?

캘리그라피는 간격이 참 중요하죠. 너무 붙여 쓰게 되면 가독성이 떨어질 수도 있고, 너무 멀게 쓰면 하나의 그림처럼 보이지 않아 구도가 이상해집니다. 우선은 쓸 때 최대한 주의해서 천천히 씁니다. 그래도 간격이 좀처럼 마음에 들지 않으면 고민하지 말고 그래픽 작업의 도움을 받습니다. 포토샵을 이용하면 내 맘대로 잘라 다시 배치할 수 있기 때문입니다. 실제로 저는 간격을 재배치하는 방법으로 포토샵을 자주 즐겨 사용합니다.

자신만의 글씨와 감성을 가지기 위한 방법은?

자작을 하는 연습을 해보세요. 글씨를 쓰는 연습만 하는 것이 아니라 그 글씨의 문구를 만들어 내는 연습을 하는 거죠. 캘리그라피는 무미건조한 예술영역이 아니에요. 굉장히 감수성 풍부한 영역이랍니다. 내가 직접 자작한 글귀를 써 보는 연습을 한 사람과 어디서 본 글귀를 그대로 옮겨 적는 연습을 한 사람은 확연히 차이가 납니다. 나의 감정을 표현하는 것이 쓰는 것만이 아니라 생각하는 것부터 시작한다는 것을 잊지 마세요. 그러한 자작하기 연습을 한다면 여러분의 캘리그라피는 감성이라는 날개를 달 수 있을 거예요.

기본 글씨체에서 벗어날 수 있는
해결책은?

과감한 연습을 권하고 싶습니다. 지금까지 해오던 습관과는 조금 다른 환경을 만들어 보세요. 캘리그라피를 일어서서 썼다면 이젠 누워서 써 보세요. 그리고 지금까지 세필붓으로만 썼다면 오늘은 손가락으로 써 보세요. 그리고 글씨를 과감히 눕혀서 써 보세요. 아니면 납작하게 써 보세요. 벗어나기 위해서는 그만큼 치열한 노력을 해야 합니다. 만약, 도저히 벗어나기 어렵다면 그 서체를 더 발전시키세요. 굳이 벗어나려고 하지 말고 서체에 내 이름을 붙여주세요. 윤선체, 진희체, 성수체처럼요. 그렇게 내 서체를 더 예쁘게 보이는 방법을 연구하세요. 오히려 그 방법이 더 현명하고 지혜로울 수도 있습니다.

: '캘리그라피를 이용해 디자인'을 할 때
이런 점이 알고 싶어요! :

캘리그라피도 저작권이 있을까?

네, 분명히 있습니다. 캘리그라피는 서체가 아닌 그림저작물로서 보호될 수 있습니다. 캘리그라피는 하나의 디자인으로 간주됩니다. 그렇기 때문에 도용하거나, 저작자와의 합의가 없이 서체를 그대로 뽑아 사용하게 되면 저작권법에 의해 민형사상의 책임을 지게 됩니다.

디자인 작업에서 캘리그라피 작업은
언제쯤 해야 하나?

포스터를 작업한다고 가정해볼게요. 가장 먼저 클라이언트에게서 온 메일을 확인합니다. 그런 뒤 메일 속에서 캘리그라피를 사용하기 적합한 문구를 찾습니다. 그리고 행사의 성격을 파악합니다. 성격이 파악됐다면 바로 캘리그라피 작업에 들어갑니다. 그다음 배경을 작업하여 미리 준비한 캘리그라피를 얹혀 편집합니다. 마지막으로는 텍스트나 이미지 작업을 한 뒤 마무리 합니다.

밋밋한 캘리그라피에
포인트를 주는 방법은?

글씨에서 부족함을 느낄 경우, 이것을 다시 글씨로 채우는 것은 참 어려운 방법입니다. 이미 수차례 그 글씨를 쓰면서 어느 한 부분에서 막히는 것을 느꼈다면 더더욱 그렇습니다. 이럴 때는 그래픽 작업을 통해 포인트를 주면 좋습니다. 예를 들어 포토샵을 이용해 캘리그라피 자체의 모양을 변형시키거나, 캘리그라피에 어울리는 클립아트를 더해보면 좋습니다. 또는, ai 파일로 변환한 뒤 구도를 재배치해보는 방법도 있습니다.

디자인 작업 시 캘리그라피와 어울리는 배경을 찾을 수 있는 사이트는?

배경을 구할 수 있는 유료사이트는 매우 많습니다. 대표적인 곳이 아이클릭아트와 클립아트 코리아입니다. 또는, 조금 더 비싸지만 셔터스톡도 매우 좋습니다.

- 아이클릭아트 www.iclickart.co.kr
- 클립아트코리아 www.clipartkorea.co.kr
- 이미지투데이 www.imagetoday.co.kr
- 이미지코리아 www.imagekorea.co.kr
- 셔터스톡 www.shutterstock.com/ko

검색은 백그라운드, 배경이미지, 빈티지 등으로 검색하면 좋습니다. 간혹, 이러한 이미지 사이트에서 무료로 배포되는 이미지도 있으니 득템할 수 있다면 더욱 좋겠지요.

완성한 캘리그라피를 이미지로 만드는 방법은?

첫 번째는 스캐너로 스캔을 하는 것입니다. 스캐너는 해상도 높은 이미지를 만들기에 좋지만, 화선지에 완성한 캘리그라피를 완전히 말려야 하기 때문에 번거롭습니다. 이럴 때는 카메라를 이용합니다. 카메라는 완성한 캘리그라피를 다 말리지 않아도 촬영한 후 바로 이미지로 사용할 수 있기 때문에 상당히 편리합니다.

그리고 캘리그라피를 추출하는 방법은 포토샵의 Channel을 주로 이용합니다. 로고 작업은 일러스트에서 Image Trace 방법으로 추출해서 사용하고 있습니다.

: '캘리그라피 의뢰'가 들어왔을 때
이런 점이 알고 싶어요! :

캘리그라피 의뢰가 들어왔을 때 어떻게 해야 할까?

다음 순서대로 하면 됩니다.

1) 문구를 물어본다.
2) 비용과 수정횟수를 알려준다.
3) 첫 번째 시안 확인 날짜를 정한다.
4) 시안은 3~5개(느낌은 3가지 정도로 분류하면 좋다)를 준비한다(png 파일).
5) 수정 작업 및 세부 작업 진행
6) 최종 선택
7) 비용입금을 확인한다.
8) 완성 파일을 전송한다(ai 파일).

주의할 점은 정확한 정보를 클라이언트에게 전달해야 한다는 것입니다. 그것은 바로 비용과, 수정횟수, 그리고 입금에 관련된 부분입니다. 비용은 당당하게 이야기해야 좋습니다. 그리고 수정횟수는 2회 정도가 적당합니다. 입금은 완성파일을 전송하기 전에 받는 것이 정확합니다.

캘리그라피 비용 책정은?

캘리그라피의 비용은 천차만별입니다. 제가 8년 전 어느 교회의 간사로 일할 때 유명한 캘리그래퍼에게 행사의 캘리그라피를 의뢰한 적이 있습니다. 그때 그분의 단가가 50만 원이었어요. 그리고 또 다른 캘리그래퍼에게 의뢰했을 때 그분은 25만 원을 불렀었어요. 그래서 그때 들었던 생각은 '아…캘리그라피는 가격을 보고 의뢰하기 보다는 작품을 보고 의뢰해야겠구나!'라는 생각을 했었답니다.

사실 캘리그라피에 대한 비용은 캘리그라피 협회에서 정해놓은 비용이 있습니다. 하지만 캘리그라피가 워낙 대중화 되고 취미로 하는 분들이 늘어나면서 스스로 비용을 책정하는 경우가 더 많습니다.

만약, 이제 막 시작하는 캘리그래퍼라면 5만 원~10만 원 선, 그리고 좀 더 잘 한다는 분이라면 15만 원~20만 원 선이 좋지 않을까요? 참고로 저는 교회 관련된 디자인을 주로 하기 때문에 비용의 유동성이 매우 많습니다. 비용을 줄 수 있는 곳도 있고, 또는 재정이 어려워 모두 지출하기 어려운 곳도 많기 때문입니다. 가장 많이 받았던 금액은 25만 원이었습니다. 그리고 가장 자주 받는 금액은 15만 원입니다(2015년기준). 자신의 캘리그라피 비용을 정하는 것은 스스로 하면 됩니다.

클라이언트가 시안을 마음에 들어 하지 않을 때 의견 조율 방법은?

사실, 참 민감한 부분입니다. 나는 열심히 썼는데, 그쪽에서는 별로라고 하고 오히려 내가 싫어하는 방향의 캘리그라피를 요구할 때가 종종 있습니다. 처음엔 디자이너의 자존심을 지키고자 내가 왜 그러한 캘리그라피를 썼는지, 그 느낌으로 해야 했는지를 설득시키려고 했습니다. 그러나 그것이 잘 통하지 않을 때가 더 많더군요. 지금은 되도록 클라이언트의 생각을 존중하려고 노력하고 있습니다.

먼저 제가 요구를 합니다. 어떤 느낌의 캘리그라피를 원하는지 말이죠. 제가 해온 작품 포트폴리오에서 골라달라는 요청도 정중히 합니다. 그러면 클라이언트는 열이면 열 골라줍니다. 왜냐면 좋은 작품을 내야 하는 것은 저보다 클라이언트 쪽이 더 간절하기 때문이죠. 그리고 최대한 그 느낌에 맞게 쓰려고 노력합니다. 화선지 20장을 썼을 때 그 중 3개를 골

라 클라이언트에게 시안을 전달합니다. 나머지 17개는 버리지 않고 모아둡니다. 어쩌면 제게는 보험과도 같은 것들입니다. 클라이언트가 어느 한 부분을 지적하면 나머지 17장에서 그 한 부분을 보안할만한 것을 찾아봅니다. 만약, 발견하게 되면 '아...다시 안 써도 되겠구나...'하며 안심하죠. 하지만, 대부분 다시 쓰게 되더군요. 저의 결론은 그것입니다. 의견 조율은 최대한 클라이언트의 입장에서 진행합니다. 그래야 그 클라이언트로부터 또 다른 캘리그라피 의뢰가 들어올 확률이 높아지기 때문입니다.

시안과 완성파일은 어떤 파일로 클라이언트에게 전달하나?

시안은 되도록 캡처하여 보내는 것이 좋습니다. 캘리그라피는 포토샵과 일러스트레이터 프로그램만 있으면 누구든지 쉽게 도용할 수가 있습니다. 그렇기 때문에 해상도가 낮은 png파일로 시안을 만드는 것이 좋습니다. 그리고 완료된 최종파일은 벡터화한 ai파일로 전달해야 합니다. 이왕이면 완성파일을 전달할 때 조합을 변형한 것을 하나 서비스로 넣어주면 더욱 좋아하겠죠. 예를 들어, 가로형의 캘리그라피 시안을 보고 OK를 했을 때 이를 2줄 쓰기로 변형한 것을 하나 더 무료로 주면 아마 그 클라이언트는 여러분을 꽤 마음에 들어 할 것입니다.

캘리그라피를 할까 말까 고민하는 디자이너들에게 한 마디!

하세요. 디자이너라면 캘리그라피는 여러분에게 날개를 달아줄 겁니다. 저 또한 디자인을 하면서 매우 다양한 소스를 구매해서 사용하고 있는데요, 지금까지 디자인을 하면서 느낀 점은 캘리그라피가 가장 좋은 소스이다! 라는 점이었어요. 캘리그라피를 첨가하면 일석이조의 효과를 볼 수 있답니다. 글자이기 때문에 의미를 담고 있고, 그림이기 때문에 느낌을 담고 있죠. 늘 고딕체와 명조체만 쓰실 건가요? 직접 캘리그라피라는 소스를 만들어 보고 싶지 않으세요? 용기 내어 시작해보세요. 그 날개는 쉽게 꺾이지 않을 겁니다.

독자들이 원하는 책을 만들기 위해
먼저 따라 해봤습니다!

출간하기 전에 부족한 점이 없는지 베타테스터가 꼼꼼하게 확인해 봤습니다. 직접 캘리그라피도 써 보고 캘리그라피를 응용해 디자인 작품도 만들어보며 주신 의견들을 모두 수정하고 보완했습니다.

: 이세봄 : 캘리그라피가 요즘 일상생활에서나 디자인 요소에서 많은 부분을 차지하고 있습니다. 저는 디자인을 전공한 학생으로서 내 글씨체를 캘리그라피로 만들어가는 과정이 흥미롭게 느껴졌으며, 캘리그라피를 활용하여 디자인을 해보고 싶었습니다. 이 책을 통해 캘리그라피를 기초부터 쉽게 접하고 배울 수 있었고, 부담이 큰 유료 강의를 듣지 않더라도 독학으로 캘리그라피를 배울 수 있다는 점이 참 좋았습니다. 작가님 감사합니다!

: 남유정 : 캘리그라피에 관심은 있지만 캘리의 캘자도 모르는 왕 초보인데도 다양한 예시와 상황별로 포인트를 명확히 짚어주고 있어 차이점들을 직접 눈으로 보며 비교적 쉽게 캘리그라피에 입문할 수 있습니다. 이 책의 마지막 장까지 꼼꼼히 따라하다 보면 왕초보는 금세 탈피할 수 있을 것 같아요!

: 문주안 : 이 책은 초보자도 쉽게 따라할 수 있을 만큼 친절하게 캘리그라피 기법이 설명되어 있습니다. 붓을 활용한 작은 손글씨부터 완성한 캘리그라피를 활용할 수 있는 포토샵, 일러스트레이터 기법까지! 손글씨에 관심은 있지만 어떻게 시작해야할지 망설이는 분께 권합니다.

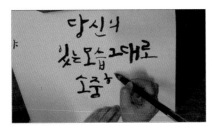 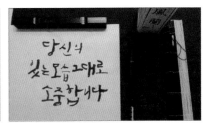

: 박경단 : 디자이너인 저에게 캘리그라피는 참으로 유용한 소스입니다. 하지만 늘 캘리그라피에 자신 없어 하던 참이었는데 이 책 덕분에 자신감을 찾을 수 있었습니다. 캘리그라피에 자세한 설명은 물론 활용도 높은 소스들, 초보자들의 마음까지 헤아려주는 상세한 팁 덕분에 캘리그라피에 대한 궁금증을 시원하게 해소시킬 수 있었습니다.

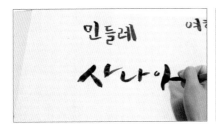

: 안윤성 : 붓의 각도부터 서체 획 표현 방법, 일반인 서체를 이용한 캘리그라피 표현 방법까지 초심자들이 알고 싶어 하는 내용들을 알기 쉽게 담아 놓아 누구든 쉽게 따라할 수 있도록 안내하고 있어 책을 통해 배움을 얻으려는 초심자들을 도와주고자 하는 저자의 배려와 따뜻함을 느낄 수 있습니다.

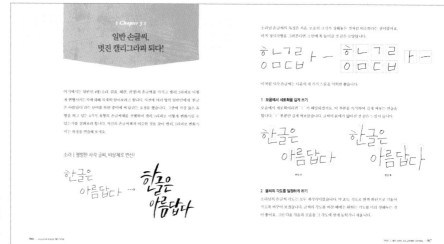

캘리그라피 편

캘리그라피의 기본적인 도구 준비부터 붓 다루는 방법, 배치, 느낌별 캘리그라피를 표현할 수 있는 방법 등 내 손글씨를 가지고 캘리그라피로 개성 있게 표현할 수 있는 방법을 담고 있습니다.

작가 이야기

작가가 다년간 캘리그라피 작업을 하면서 얻은 생각과 노하우를 엿볼 수 있습니다.

그래픽 편

〈캘리그라피 편〉에서 완성한 캘리그라피를 포토샵과 일러스트레이터 툴로 멋지게 가공하여 작품을 만들 수 있는 방법을 담고 있습니다.

인터뷰

현재 실무에서 활동하고 있는 4명의 전문 캘리그라퍼들의 작업 방법, 노하우, 조언들을 살펴볼 수 있습니다.

부록CD 구성

캘리그라피를 연습할 때 언제든지 프린트해서 사용할 수 있는 **캘리그라피 연습장**, 캘리그라피 쓰는 과정을 직접 보며 익힐 수 있는 **동영상 파일**, 캘리그라피를 더욱 멋지게 가공하는 방법을 터득할 수 있는 **그래픽 편 실습 예제 파일**이 담겨 있습니다.

차례

캘리그라피 편

나만의 캘리그라피로
마음을 전하세요.

PART 1
캘리그라피 시작하기 전에 살펴보아요.

PART 2
캘리그라피, 내 손글씨를 이용하세요.

PART 3
붓을 다루는 간단한 기술만 알면 작품이 보여요.

PART 4

캘리그라피에 표정을 담아 연출해보세요.

PART 5

배치만 잘해도 멋진 캘리그라피를 완성할 수 있어요.

PART 6

먹그림과 다양한 소스를 직접 만들어 사용하세요.

그래픽 편

그래픽 작업으로
업그레이드 하세요.

PART 10
캘리그라피를 활용해보세요.

캘리그라피 편

: 나만의 캘리그라피로 마음을 전하세요. :

캘리그라피는 글씨를 쓸 수 있는 도구와 종이만 준비된다면 누구나 쉽게 할 수 있는 예술 활동입니다. 하지만 누구나 멋진 캘리그라피를 연출할 수 있는 것은 아니죠. 멋진 캘리그라피는 특별하지 않습니다. 캘리그라피를 전해 받는 사람의 마음을 움직일 수 있다면 그것이야말로 멋진 캘리그라피 작품이라 생각합니다. 이처럼 사람의 마음을 움직일 수 있는 캘리그라피를 표현해내기 위해서는 붓을 잘 다룰 줄 알아야 하며, 캘리그라피에 내가 표현하고자 하는 감정을 담을 줄 알아야 합니다. 무엇보다도 나만이 표현할 수 있는 캘리그라피를 전한다면 건네받는 입장에서는 특별함을 느낄지도 모를 일입니다. 너무 복잡하다고요? 걱정하지 마세요. 여기서부터 차근차근 읽어나가며 연습한다면 여러분도 분명 자신만의 캘리그라피를 표현할 길을 찾을 수 있을 것입니다. 그럼, 자신 있게 시작해볼까요?

PART 1

캘리그라피 시작하기 전에 살펴보아요.

캘리그라피를 하면서 저는 가끔 '왜 꼭 캘리그라피라고 불러야 하는 걸까'라는 생각을 합니다. 순수한 우리말로 '멋글씨'나 '손예술그림'이라고 부를 수 있을 텐데 말이에요. 하지만 캘리그라피는 멋만 가득한 글씨는 아닙니다. 그 안에 나름대로의 규칙과 감성을 담고 있는 하나의 예술 작품이라고 할 수 있습니다. 이러한 예술 작품을 만들기 위해서는 항상 준비물이 있기 마련이죠. 이번 파트에서 캘리그라피를 하기 위해서는 어떤 준비물이 필요한지 살펴보고, 더불어 캘리그라피가 무엇인지도 자세히 살펴보겠습니다.

‡ *Chapter 1* ‡

캘리그라피? 그게 뭔데?

저는 처음에 캘리그라피가 서예인 줄 알았습니다. 정갈한 마음으로 먹을 갈아 만든 먹물을 붓에 묻혀 90도로 손을 들고 화선지에 쓴 글씨가 캘리그라피다!라고 말이지요. 그러나 이것은 캘리그라피를 표현하는 하나의 방법일 뿐, 캘리그라피는 아닙니다.

캘리그라피의 사전적 정의는 '손으로 한다.'와 '그린다.'입니다. 즉, 캘리그라피는 '글씨+그림'으로 선, 번짐, 효과, 여백 등 손으로 그리는 모든 것을 말합니다. 한 가지 예로, 어느 꼬마 아이가 흙바닥에 '나는 하늘구름반 선생님이 너무너무 좋아요.'라고 썼다고 가정해 볼게요. 이것이 하도 예뻐서 엄마가 사진으로 찍어 놓습니다. 그렇다면 이미 이 아이는 캘리그라피를 하고 있는 것입니다. 자신의 손가락이라는 도구로 흙바닥에 캘리그라피를 완성한 것이죠. 이처럼 손가락이든, 붓이든, 연필이든, 매직이든, 나뭇가지든 무언가를 이용해서 그려낸 모든 것이 캘리그라피에 속합니다.

다양한 캘리그라피를 활용한 예

"저는 캘리그라피를 배운 적이 없습니다.
강의요? 에이~"

"캘리그라피를 배운 적이 있으세요?"라는 질문을 정말 많이 받습니다. 저는 전문적으로 캘리그라피를 배워본 적이 없어 이 질문에 대답하기가 참으로 어려워요. 사실, 이보다 더 대답하기 어려운 것은 캘리그라피 강의 요청입니다. 그저 손글씨가 좋아 꾸준히 써 오다보니 여기까지 오게 된 것이라 강의는 쉽게 하겠다는 자신이 생기지 않더라고요. 저 역시 이 책을 집필하면서 제 머릿속 생각들이 하나하나 정리될 것이라는 기대감을 가지고 있답니다.

제가 손글씨를 좋아하게 된 계기는 바로 아버지 그리고 대학시절 친하게 지내던 선배 덕분입니다. 어릴 적 우연히 보게 된 아버지의 노트, 거기에 빽빽이 적혀 있는 아버지의 필체는 제게 무한감동을 주었어요. 흐트러짐 없이 나열된 세로획의 각도에는 힘, 강인함, 견고함이 담겨 있었거든요. 그때부터 저는 아버지의 필체를 따라 쓰기 시작했습니다. 그리고 대학시절, 친하게 지내던 선배의 필체는 아버지의 필체와는 또 다른 감동을 제게 주었어요. 그 선배는 주로 0.3mm의 얇은 펜을 사용했는데요. 펜의 굵기 정도와 선배의 필체가 어우러져 표현된 부드러움이 정말 좋았습니다. 그때 저도 그 펜을 따라 사용하기 시작해서 지금도 즐겨 사용하고 있답니다. 펜뿐만이 아니라 선배가 글씨를 쓸 때 의자에 앉는 자세, 펜을 잡는 손의 모양, 입꼬리가 얼마나 올라갔는지, 머리를 조아리는 각도까지 모두 따라서 연습할 정도로 손글씨에 대한 집착이 좀 강했던 것 같아요.

강인함과 견고함이 느껴지는 아버지의 글씨체

그토록 부러웠던 대학 선배의 글씨체

'관심'. 캘리그라피를 한번도 배운 적이 없는 제가 캘리그라퍼가 될 수 있었던 가장 큰 이유는 바로 이게 아닌가 싶습니다. 사실 캘리그라피는 특별한 재능이 있어야 할 수 있는 것도 아니고, 서예를 전공하거나 서예학원을 몇 년 다녀야 할 수 있는 것도 아닙니다. 지금 이 책을 읽고 있는 분들이라면 캘리그라피에 관심을 가지고 있다는 것이겠죠. 그렇다면 캘리그라퍼가 될 수 있는 충.분.한 자격이 있습니다. 앞에서도 말했지만 캘리그라피는 매우 어려운 예술 영역이 아닌 누구나 할 수 있는 아주 쉬운 예술 영역이고 가장 자신의 감성을 빠른 시간에 표현할 수 있는 방법 중에 하나입니다. '관심'을 가지고 이 책을 읽다 보면 어느새 내 글씨도 캘리그라피를 할 수 있는 멋진 필체구나! 하고 깨닫게 될 것입니다. 자 그럼 시작해 볼까요? 라잇나우!

‡ *Chapter 2* ‡

손글씨 VS 캘리그라피
같을까? 다를까?

이전에 서예를 캘리그라피로 착각하고 있을 때 어떤 사람이 볼펜으로 쓴 예쁜 손글씨에 〈캘리그라피 by OO〉라고 적어놓은 사진을 본 적이 있습니다. 속으로 '에이~ 이게 무슨 캘리그라피야~ 손글씨지.'라고 했죠. 손글씨와 캘리그라피는 완전히 다른 영역이라고 생각했었거든요. 붓으로 쓴 것이 캘리그라피이고, 연필이나 볼펜 등으로 쓴 것은 손글씨, 나뭇가지나 손가락으로 쓴 것은 낙서라고 말이죠. 그도 그럴 것이 제가 알던 대부분의 캘리그라피 작품들은 붓으로 쓰인 것이었기 때문에 당연히 제 생각이 옳다고 여겼습니다.

손글씨 = 캘리그라피

하지만 그렇지 않습니다. 앞 장에서도 말했듯이 손으로 그려낸 모든 것이 캘리그라피에 속합니다. 즉, 손글씨가 곧 캘리그라피를 반영하고, 캘리그라피가 곧 손글씨라고 말할 수 있는 것이죠. 그래서 손글씨를 잘 쓰는 사람이 캘리그라피를 조금 더 잘 할 수 있는 것도 사실입니다. 하지만 손글씨를 잘 못쓴다고 해서 캘리그라피를 못하는 것은 아니에요. 최근 디자인 영역은 잘 쓴 글씨만 요구하는 것이 아니라 개성 있는 글씨가 더 각광받고 있는 추세이기 때문이죠.

손글씨와 캘리그라피는 쓰는 것이 아니라 그리는 것

이제부터 '손으로 글씨를 쓴다.'가 아니라 '손으로 글씨를 그린다.'로 생각을 바꿔보세요. 저는 캘리그라피를 완성하고 나면 꼭 두어 발짝 뒤로 가서 글씨가 그림처럼 보이는지 확인하는 작업을 거치는데요. 그 이유는 글씨에도 표정이 있어 행복하게 웃고 있는 글씨를 만들어내기 위해서입니다. 제 경험상 웃는 표정의 캘리그라피는 일을 진행하는 데에 있어 어려움 없이 통과되는 경우가 대부분이었어요. 그렇기 때문에 캘리그라피는 '쓰는' 것이 아니라 '그리는' 것이 중요하다고 말할 수 있습니다.

내 글씨체를 이용해 그리기

그럼, 어떻게 그리면 될까요? 먼저 내 글씨체를 이용해서 연습을 하면 좋습니다. 그동안 써 오던 글씨의 방식을 바꾸는 거예요. 방법은 다음과 같습니다.

1 오른쪽으로 각도를 15도 올려 그려보세요. 단, 세로획은 90도로 바닥을 향하도록 해야합니다.

2 종이에 동그라미 밑그림을 그린 다음 그 안에 글씨를 딱 맞게 그려보세요. 단, 글자간의 공간이 모두 비슷하도록 공간을 채워가며 그려야 합니다.

3 글씨를 모두 쓴 뒤 점이나 선으로 글씨를 꾸며보세요. 마치 한 폭의 그림처럼 말이에요.

작은
공간하나면
충분해...

방향을 알 수 없는 선을 여러 개 그려 작은 공간을 만든 뒤, 여기에 일반 서체로 글씨를 써 넣었어요. 꼭 글씨만 그리는 것이 캘리그라피는 아니랍니다.

그냥그렇다가..

느적느적
걷기도해

미치겠고

우울하기도

그
리
워
지
져

울어버리고 말아..

감정선

너로인해생겨버린내마음

글씨를 그려보았어요. 감정을 표현하는 모양을 그린 뒤 여기에 일반 서체로 설명을 써 넣었습니다.

내 안에 숨어 있는 글씨체 찾기

내가 써오던 글씨의 방식을 바꿨다면 이번에는 나만의 글씨체를 찾아야 합니다. 앞에서도 말했듯이 최근 디자인 추세는 개성 있는 스타일이 각광받고 있습니다. 이처럼 내 안에 숨어 있는 글씨체를 찾을 때에는 깜지 방법을 이용하면 좋습니다. 종이 한 장에 같은 문장을 반복해서 써서 꽉 채우는 것이죠. 처음에는 쓴다는 느낌으로 시작하지만, 나중에는 아무 생각 없이 낙서하는 것에 가깝게 됩니다. 신기하게도 낙서하듯 반복해서 쓰다보면 상상하지 못했던 나의 글씨체가 등장하고는 합니다. 여기까지는 손글씨라고 할 수 있지만, 그렇게 찾아낸 글씨체를 도구와 종이를 바꿔 다시 옮기면 멋진 캘리그라피 작품이 된답니다.

캘리그라피에 안성맞춤!
한글

예전에 (주)산돌커뮤니케이션에서 진행한 산돌파트너로 활동한 적이 있습니다. 처음에는 단순히 기업 홍보단인 줄 알고 시작했는데 나중에 한글을 알리기 위한 모임이라는 것을 알게 되었습니다. 그동안 늘 곁에서 함께 했던 것이라 특별하다는 생각을 못했었는데 이 모임을 통해 한글을 좀 더 자세히 들여다보면서 한글이 굉장히 아름답고 과학적이라는 것을 알게 되었습니다. 이 생각은 캘리그라피를 하면 할수록 더욱 견고해졌어요. 이유는 한글은 캘리그라피를 하기에 최적의 요소를 모두 갖추고 있기 때문입니다. 가장 가까운 영어와 비교를 해볼게요. 영어는 abcde 일자 형식으로 나열되다보니 글자의 높낮이를 자연스럽게 표현하기가 어려워요. 높낮이를 바꾼다고 해도 상당히 인위적으로 느껴져 어색하기만 합니다.

영문 캘리그라피를 한 줄로 배치한 경우 영문 캘리그라피를 두 줄로 배치한 경우

하지만 한글은 자음과 모음이 만나 글자를 구성하고 있기 때문에 글자마다 모두 다른 높낮이를 가지고 있습니다. '캘'이라는 글자만 보더라도 영문으로 읽히는 대로 쓰면 'Kell'이죠. 일렬로 써야 합니다. 반면, 한글은 'ㅋ'은 위에, 'ㄹ'은 아래에, 'ㅐ'는 옆에 있어요. 이처럼 한글은 캘리그라피에 매우 중요한 요소인 '다양성'을 가지고 있는 글자입니다.

다양하게 배치할 수 있는 한글

그렇다고 영문이 좋지 않다는 의미는 아닙니다. 캘리그라피를 하기에는 한글이나 한문,

일어처럼 여러 구성을 가진 글자가 조금 더 유리하고, 표현의 폭이 넓다는 의미입니다.

그런 의미에서 필자는 한글을 사용하는 것이 매우 뿌듯하고 자랑스럽습니다.

"캘리그라피는 누구나 할 수 있어요."

좋은 캘리그라피와 나쁜 캘리그라피가 있을까요? 또는, 잘 쓴 캘리그라피와 못 쓴 캘리그라피가 있을까요? 아닙니다. 다만, 서로 다른 캘리그라피가 존재하는 것이죠. 그리고 저는 이렇게 생각합니다. 캘리그라피는 생각하고 쓴 글씨, 생각하지 않고 무심코 쓴 글씨로 나뉠수도 있다고 말입니다. 이전에 모 방송사의 엔딩 컷의 캘리그라피를 의뢰받은 적이 있어요. 나중에 알고 보니 저 뿐만 아니라 또 다른 사람에게도 의뢰를 했더라고요. TV에 나온 채택된 캘리를 보고 정말 실망을 금치 못했어요. 당연히 제 것이 아니었어요. 다른 사람의 것이었는데 그때 제가 속으로 '뭐....지? 저게 잘 쓴 거야??' 라고 생각했었어요. 지금 생각하면 참 교만한 생각이었지요. 오랜 시간이 지나 제가 깨달은 것은 위에서 언급했듯이 잘 쓴 캘리그라피와 못 쓴 캘리그라피는 없다는 것이었습니다. 나는 마음에 들지 않더라도 누군가에게는 감동을 줄 수도 있고, 나는 못 쓴 거라 생각하는데 어느 누군가에게는 소장하고픈 글씨일 수도 있기 때문입니다.

그렇기 때문에 캘리그라피는 누구나 할 수 있습니다. 꼭 정규 과정을 거쳐야 하는 일도 아닙니다. 물론, 정규 과정을 거치면 더 빨리 다가갈 수는 있습니다. 하지만, 생. 각. 하. 면. 서 하나하나 써보는 연습을 꾸준히 하면 혼자서도 충분히 캘리그라피를 할 수 있습니다. 그리고 저처럼 캘리그라퍼가 될 수도 있습니다.
힘내세요! 할 수 있습니다!

〈행복한 누림〉은 필자의 첫 캘리그라피 작품입니다. 이때는 붓을 잡는 방법도, 쓰는 방법도 모르고 했습니다. '누'라는 글씨의 모음 'ㄴ'은 끝이 뾰족하게 되어 있어 붓을 제대로 사용하지 못했던 흔적이 고스란히 남아 있죠. '복'의 모음 'ㅗ' 또한 초보자의 떨림이 가느다란 선으로 표현된 것이 보입니다. 사실 '복'이란 글자는 다른 사람 글씨를 조금 따라한 것이기도 해요. 이실직고합니다. 어쨌든 이것이 시작입니다. 저는 책 제목으로 시작했지만 여러분은 나만의 에세이로 시작해도 좋고, 손편지로 시작해도 좋습니다. 시작과 동시에 여러분은 캘리그라피의 무한한 매력 속으로 빠져들게 될 것입니다.

이 책을 빌어 제게 처음으로 캘리그라피를 의뢰해 주셨던 〈시드니 새순 교회〉의 라준석 목사님께 진심으로 감사드립니다.

‡ *Chapter 4* ‡

나만의 문방사우 만들기

어떤 분이 캘리그라피를 배우기 시작했다며 자신의 블로그에 구입한 도구들을 쭉 나열하여 포스팅한 것을 본적이 있습니다. 저는 한번도 사용해 본 적이 없는 연적도 보이고, 문진, 벼루 등등 필방에서 구입한 재료들이 즐비해 있었지요. 사실 전문적으로 배우려면 위 재료들이 모두 필요하겠지만, 시작부터 재료에 대한 부담감을 가지면 쉽게 포기할 수 있습니다. 캘리그라피는 도구가 그다지 중요하지 않습니다. 물론 가장 기본적인 먹이나 붓 등은 가지고 있으면 아주 좋아요. 그전에 재료에 대한 부담감은 버리고 주변에서 쉽게 구할 수 있는 도구들을 찾아 나만의 문방사우를 만들어 보세요.

종이

가장 먼저 캘리그라피를 쓸 종이가 필요하겠죠. 붓을 사용한다면 주로 화선지를 사용합니다. 화선지는 번짐이 뛰어나고 마르는 속도가 빠르다는 장점을 가지고 있으며, 동네 문구점이나 필방에서 쉽게 구입할 수 있어요. 꼭 화선지를 사용해야 하냐고요? 아닙니다. 주변에서 쉽게 구할 수 있는 A4용지를 써도 돼요. A4용지는 화선지보다는 번짐이 덜하지만, 발림성이 아주 좋고 생각보다 빠르게 마른답니다. 그리고 접근성이 좋아서 잘만 사용하면 훌륭한 연습지가 될 수 있습니다. 만약, 둘 다 없다면 주변에 있는 이면지나 스케치북, 전단지 뒷면도 좋습니다. 글씨를 쓸 수 있는 것이라면 어떤 종이든 훌륭한 도구가

될 수 있기 때문에 종이를 수집해 놓는 것도 좋은 방법이랍니다.

화선지

A4용지

화선지에 붓으로 쓴 캘리그라피

A4용지에 나무젓가락으로 쓴 캘리그라피

크라프트지 포장종이

크라프트지 포장종이에 색연필로 쓴 캘리그라피

펜

종이를 준비했다면 이제는 글씨를 쓸 도구를 준비해야겠지요? 글씨를 쓸 도구 또한 붓에만 국한되지 않아요. 다양하게 도구를 만들어 사용할 수도 있습니다.

종이붓

종이붓을 이용한 캘리그라피

얇은 펜

납작 펜

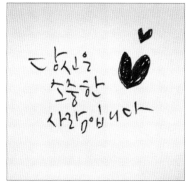
포스트잇에 얇은 펜으로 쓴 캘리그라피 1, 2

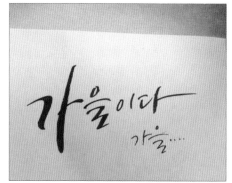
포스트잇에 납작 펜으로 쓴 캘리그라피

서예용 붓

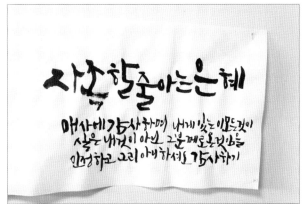

서예용 붓으로 쓴 캘리그라피

붓펜

붓펜으로 쓴 캘리그라피

나무젓가락

나무젓가락으로 쓴 캘리그라피

매직

매직으로 쓴 캘리그라피

면봉

면봉으로 쓴 캘리그라피

손가락

손가락으로 쓴 캘리그라피

수성색연필

수성색연필로 쓴 캘리그라피

그 외에도 쓸 수 있는 도구라면 어떤 것이든지 캘리그라피의 도구가 될 수 있습니다.

Tip❥ 수성색연필로 캘리그라피에 날개를 달아주세요.

수성색연필로 원하는 모양을 그린 뒤 붓에 물을 묻혀 덧칠을 하면 마치 채색이 된 수묵화 같은 효과를 볼 수 있습니다.

수성색연필

수성색연필로 그린 이미지

물로 번짐효과를 넣은 이미지

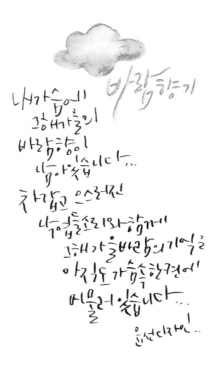

캘리그라피와 어우러진 모습

먹물과 먹물을 담을 그릇

먹물은 꼭 필요한 재료입니다. 동네 문구점에서 쉽게 구입할 수 있고, 작은 용량부터 큰 용량까지 다양합니다. 그리고 먹물을 담을 그릇도 준비하세요. 꼭 벼루가 아니어도 된답니다. 주변에 버리려 했던 작은 간장종지나 종이컵을 사용하면 아주 좋아요. 실제로 저는 지금도 종이컵을 사용하고 있습니다.

먹물

먹물을 담을 그릇

깔판

화선지에 캘리그라피를 표현하고자 한다면 깔판은 꼭 필요합니다. 깔판을 대지 않고 작업하면 화선지에 스며든 먹물이 바닥에 묻을 수 있기 때문이에요. 깔판은 필방에서 저렴하게 구입할 수 있지만, 쓰던 무릎담요를 대신 사용해도 좋습니다.

깔판

캘리그라피를 하기 위해 도구를 처음부터 거창하게 구입해야 한다고 생각하지 마세요. 우리 주변을 잘 살펴보면 아주 쉽게 구할 수 있는 도구가 얼마든지 많습니다. 자, 그럼 지금부터 나만의 문방사우를 만들어 보세요.

Tip✎ 알아두면 좋은 도구 구입처

캘리그라피에 필요한 도구들을 정식으로 구입하여 사용하기 원하는 분들을 위해 국내에서 가장 많은 필방이 모여 있는 인사동의 필방과 구입 방법을 소개해드릴게요. 인사동에 직접 가서 구매해도 되지만, 요즘에는 전화 주문을 더 많이 한다고 합니다. 그렇다면 초보자가 구매해야 할 목록은 무엇이 있는지 필방 두 군데를 직접 방문하여 알아볼게요.

1) 관성필방

사장님의 친근한 미소가 매우 반가웠습니다. 언제든지 주문전화를 하면 친절히 응대해 주신다고 합니다.

〈구입문의〉 02-735-7100 / 서울특별시 종로구 인사동길 31

〈사장님이 추천하는 초보자용 도구들〉

초보용 붓	세필붓(황모)
중급자 붓	5호 운학(大)
먹	450ml(업체명/묵로)
화선지	35cmX135cm 100매
깔판	45cmX155cm
문진	2개 1set

모두 구입(중급자 붓 제외)하면 40,000원 이내의 가격으로 구입할 수 있으며, 택배비는 무료입니다(가격,2015년 9월 기준).

초보자용 도구 패키지

붓과 먹

화선지

낙관을 제작하는 모습

2) 명신당필방
명신당필방은 다양한 도구와 종이를 판매하는 것 외에도 낙관을 제작 판매하는 곳입니다.
〈구입문의〉 02-722-4846 / 서울특별시 종로구 인사동길 34

〈사장님이 추천하는 초보자용 도구들〉

초보용 붓	미선, 호선
중급자 붓	소선
먹	450ml
화선지	선택1(35X70cm 100장)/선택2(35X45cm 100장)
깔판	75cmX60cm
문진	2개 1set

모두 구입(중급자 붓 제외, 화선지 둘중 1개선택)하면 50,000원 이내의 가격으로 구입할 수 있으며, 택배비는 무료입니다(가격.2015년 9월 기준). 화선지는 연습용으로 주문해도 좋습니다. 그리고 1/4로 잘라달라고 하면 연습하기에 가장 알맞은 크기로 잘라준답니다.

명신당에서 직접 제작한 붓

문진과 깔판

초보자용 도구 패키지

3) 기타 인사동 필방정보
〈봉원필방〉 02-739-9611 서울특별시 종로구 인사동 27
〈한성필방〉 02-722-5576 서울특별시 종로구 인사동 16-2
〈서령필방〉 02-736-9919 서울특별시 종로구 인사4길 11
〈송림당필방〉 02-738-2306 서울특별시 종로구 인사동길 59
〈성심필방〉 02-734-3313 서울특별시 종로구 인사동 39
〈일신당필방〉 02-733-8100 서울특별시 종로구 인사동길 15 성보빌딩 2층

"저의 문방사우를 소개할게요."

저는 주로 주변에서 쉽게 구할 수 있는 것들을 재료로 사용하고 있습니다. 물론 전문 도구가 필요할 때도 있지만, 캘리그라피를 처음 시작하는 분들은 되도록 주변에서 쉽게 구할 수 있는 재료를 사용하여 많은 연습을 거친 후에 차차 전문 도구를 준비하는 것이 좋습니다.

❶ 제 작업 책상입니다. 단순 그 자체죠. 보이는 재료는 모두 제 주변에서 쉽게 구한 것입니다.

❷ 저는 처음 캘리그라피 연습을 A4용지에 했습니다. A4용지에 연습을 하면 획을 부드럽고 깔끔하게 쓸 수 있기 때문이에요. 두 번째 캘리그라피 작업이 〈그림묵상〉이라는 책표지였습니다. 이 캘리그라피는 A4용지에 쓴 글씨였어요.

❸ 저는 캘리그라피를 세밀하게 표현할 수 있는 세필붓이나 미선을 주로 사용합니다. 이러한 붓을 사용하기 전에는 어린이용 물감붓을 사용한 적도 있었고, 붓이 망가졌을 때에 아이셰도우로 대체해서 사용한 적도 있답니다. 먹물을 담는 그릇은 종이컵을 사용해요. 사용한 뒤 쉽게 폐기할 수 있고 가격도 저렴해서 즐겨 씁니다. 그리고 깔판으로는 무릎담요를 사용하고 있습니다. 사진 속의 담요는 세번째 담요에요. 흡수율도 좋고 부드러우며 주변에서 쉽게 구할 수 있답니다.

‡ *Chapter 5* ‡

그 외 필요한 도구

종이에 완성한 캘리그라피를 고스란히 보관만 하는 것은 의미가 없겠지요? 완성한 캘리그라피를 이용해 디자인 작업을 하거나, 개인 블로그 타이틀로 만든다거나, 로고를 만드는 등 모두 2차 작업을 염두에 두고 있을 거라 생각해요. 그러기 위해서는 몇 가지 도구가 더 필요합니다. 그리고 캘리그라피 작업 시에 도움이 될 만한 여러 가지 도구들을 함께 살펴보겠습니다.

2차 저작물로 만들기 위해 꼭 필요한 도구

먼저 캘리그라피를 이용해 디자인을 완성하고 인쇄까지 진행하기 위해서는 '화선지에 캘리그라피 쓰기 → jpeg 파일(이미지 파일)로 변환하기 → ai 파일(인쇄용 파일)로 변환하기 → 컴퓨터 작업으로 완성하기'의 과정을 거쳐야 합니다. 이때 이미지 파일로 변환하거나 인쇄용 파일로 변환하기 위해서는 반드시 필요한 도구가 있습니다. 캘리그라피를 이미지 파일로 변환할 때 필요한 도구는 스캐너, 카메라, 휴대폰 등이 있으며, 인쇄용 파일로 변환할 때 필요한 도구는 포토샵과 일러스트레이터 프로그램입니다. 포토샵은 주로 이미지를 보정하거나 적용할 때 쓰이고, 일러스트레이터는 캘리그라피 이미지를 디자인에 사용하기 위해 그래픽 파일로 변환하는 데 쓰입니다.

스캐너

카메라

휴대폰

포토샵 작업

일러스트레이터 작업

있으면 좋은 도구! 없어도 OK!

이번에는 있으면 좋고, 없어도 괜찮은 도구 몇 가지를 소개할까 합니다. 첫 번째는 음악 (BGM)이에요. 캘리그라피는 자신의 감정을 표현하는 작업인 만큼 감성 자극에 도움이 되는 음악을 틀어놓고 작업하면 좋습니다. 저는 작업할 때 음악을 꼭 틀어놓고 하는데요. 신기하게 음악을 틀어놓고 작업을 하면 캘리그라피의 결과물이 훨씬 더 좋아집니다.

BGM 없이 쓴 경우

BGM을 틀어놓고 쓴 경우

내 마음의 거피한잔 내 마음의 거피한잔

BGM 없이 쓴 경우 BGM을 틀어놓고 쓴 경우

두 번째는 참고할만한 책이나 홈페이지입니다. 캘리그라피를 쓰다 보면 어떤 글자 하나 때문에 전체적인 느낌이 이상해져 붓을 든 채 한참을 멍하니 화선지만 보게 될 때가 있습니다. 이럴 때는 참고도서나 홈페이지를 통해 다른 캘리그라퍼들은 어떻게 표현했는지 살펴보면 매우 큰 도움이 됩니다.

마지막으로 종이걸이입니다. 제가 처음 캘리그라피를 시작했을 때 완성한 캘리그라피를 어떻게 말려야 하는지 몰라 집 이곳저곳에 화선지를 늘어놓곤 했어요. 이것이 항상 고민이 되어 만들어낸 것이 종이걸이입니다. 가격 대비 가장 쉽게 만들 수 있고, 재료도 손쉽게 구할 수 있으므로 여러분도 사용해보길 바랄게요.

Tip✒ 종이걸이 설치 방법

지금 소개할 종이걸이는 자석과 스텐와이어가 붙었기 때문에 손으로 잡아끌어 레일을 이동하듯 메모집게와이어를 이동시킬 수 있는 장점이 있습니다. 종이걸이는 이 방법 외에도 다양하게 만들 수 있습니다. 본인만의 방법으로 다양한 종이걸이를 만들어 사용해 보세요.

❶ 먼저 종이걸이를 만드는 데에 필요한 스텐와이어, 메모집게와이어, 자석을 준비합니다. 스텐와이어는 필요한 길이만큼, 메모집게와이어는 한쪽만 집게로 되어 있는 것으로, 자석은 지름 0.8cm 정도의 너무 작지 않은 것으로 준비합니다.

❷ 준비한 스텐와이어는 벽 상단의 양쪽에 연결하고, 메모집게와이어는 끝에 자석을 붙입니다.

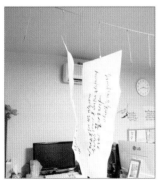
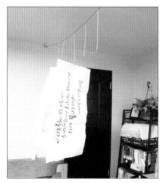

❸ 설치한 스텐와이어에 ❷번에서 준비한 메모집게와이어를 가까이 가져가면 찰싹 붙습니다. 원하는 만큼의 수량을 달아 사용합니다.

PART 2

캘리그라피, 내 손글씨를 이용하세요.

캘리그라피는 쓰는 사람의 손글씨가 그대로 반영되는 만큼 캘리그라피와 손글씨는 떼어놓고 싶어도 뗄 수 없는 사이입니다. 캘리그라피를 잘 하고 싶다면 먼저 여러분의 손글씨를 마음에 들도록 연습하세요. 초보자라면 더욱 더 이 파트를 열심히 연습해야 합니다. 캘리그라피와 손글씨의 차이는 도구가 일반 펜에서 붓과 화선지로 바뀌는 것일 뿐, 다른 차이점은 없습니다. 캘리그라피를 하다 보면 분명 나도 모르게 화선지에서 붓으로 쓴 내 손글씨를 발견하게 될 것입니다.

‡ *Chapter 1* ‡

내 손글씨 공략법 1

따라쟁이 NO!
내 손글씨를 공략하라!

자~ 이제 여러분은 도구 준비도 되었고, 마음도 준비가 되었습니다. 그럼 이제 준비해야 하는 것은 다름 아닌 손글씨 공략법입니다. '에이~ 캘리그라피 책인데 바로 붓 들고 연습 들어가야지~ 왜 또 손글씨 얘기야~?' 하겠지요. 혹시 여러분은 새로운 기법을 배우고자 하나요? 아니면 특별한 누군가의 캘리그라피 서체를 본따 따라쟁이가 되겠어요? 저는 이렇게 말하고 싶습니다. 이제부터는 여러분의 손글씨를 캘리그라피 서체로 만들어 보라고요. 그래야 개성 있는 진정한 나만의 캘리그라피라고 할 수 있습니다. 저도 예전에는 마음에 드는 다른 사람의 글씨체를 하나하나 따라 쓴 적이 있는데요. 그러다보니 제 글씨체가 그 사람의 글씨체와 거의 비슷하게 닮아가고 있다는 것을 깨달았습니다. 뿌듯해서 SNS에 공개했는데요. 누군가가 "OOO의 글씨와 비슷해요~"라고 써놓은 댓글을 보고는 매우 충격에 빠졌었죠. 내가 쓴 건데 내 것이 아니라니... 하지만 저는 다른 사람의 글씨를 따라 쓴 것이기 때문에 아무 말도 할 수 없었습니다.

그리고 예전에 가르치던 학생에게 제 사비를 털어 어떤 유명 캘리그라퍼의 강의를 들을 수 있게 해 준 적이 있습니다. 그 학생이 2강까지 듣고 와서 제게 하는 이야기가 "선생님, 그 사람 글씨체를 연구하는 강의였던 거 같아요. 비슷하게 쓰라고. 자기 글씨 위에 미농지를 올려놓고 따라 쓰래요. 난 내 글씨체를 가지고 캘리그라피를 하고 싶은데..."라는 이야기를 하더라고요. 그때 저는 이 시대에 사람들이 필요로 하는 것은 유명 캘리그라퍼를

따라가는 것이 아니라, 내 글씨체를 캘리그라피로 만들어 낼 수 있는 노하우와 능력을 필요로 하고 있구나! 라는 것을 알게 되었습니다.

제 얘기를 조금 더 해볼게요. 어떤 분의 캘리그라피가 참 좋았어요. 좋은 이유를 생각해 보니 'ㄹ'을 늘 흘려 쓰더라고요. 그래서 저도 그때부터 'ㄹ'을 흘려 쓰기 시작했습니다.

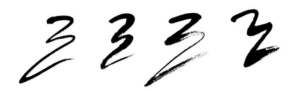

그랬더니 어느 샌가 제가 쓴 캘리그라피에서 늘 'ㄹ'이 흘려 쓰기로 되어 있더라고요.

좋아 보이긴 했습니다. 그런데 뭔가 아쉬움이 계속 남는 건 어쩔 수 없었어요. 물론, 따라 써 보는 것도 매우 중요한 학습법 중의 하나입니다. 하지만, 이렇게 타인의 캘리그라피에 서 100% 해답을 얻으려 하면 안 된다는 사실을 그때 알게 되었지요. 왜냐하면 나만의 개 성을 잃어버릴 수 있기 때문이에요. 저는 그때부터 제가 쓰는 글씨체 그대로 캘리그라피 를 하기 시작했습니다.

그렇게 나만의 서체를 찾아가기 시작했고, 그 서체는 붓으로 쓰던, 펜으로 쓰던 상관없이 늘 똑같이 표현되는 나만의 서체가 되었답니다. 그리고 지금 현재 정착된 저의 캘리그라피 서체가 바로 이거에요.

그런데 그런 질문들을 많이들 하세요.

"선생님의 서체는 원래 예뻤잖아요. 손글씨 쓰는 걸 좋아했다면서요."

"제 손글씨는 형편없어요. 이런 글씨도 캘리그라피가 과연 될 수 있나요?"

"펜으로도 못쓰는데 붓이라뇨."

여러분, 절대 못한다고 생각하지 마세요. 만약, 내 글씨가 못 쓰는 글씨라고 할지언정 생각을 조금만 바꿔본다면 누구보다도 독특한 캘리그라피를 만들어낼 수 있습니다. 저는 여러분들에게 도전을 드리고 싶어요. 절대 여러분의 손글씨를 버리지 말고, 아주 조금의 방법과 노하우를 이용해서 세상 누구도 흉내 낼 수 없는 나만의 독특한 캘리그라피를 만들어 보라고 말입니다. 실제로 제가 일하고 있는 이 현장에서는 어디서 본 것 같은 캘리그라피를 구사하는 캘리그라퍼보다 개성 있는 캘리그라피를 더 원하고 있다는 사실을 덧붙여 말씀드리며 말이죠.

‡ *Chapter 2* ‡

내 손글씨 공략법 2

어떤 손글씨도 캘리그라피가 될 수 있다!

저는 어떤 손글씨든 멋진 캘리그라피가 될 수 있다고 생각해요. 글씨를 잘 쓰던 못 쓰던 상관없이 말이에요. 그래서 여러분께 보여드리려고 합니다. 그러려면 여러 사람의 다양한 손글씨가 필요했습니다. 그래서 사전에 제가 운영하는 블로그를 통해 특정 단어를 제시하고 펜과 종이에 제약 없이 자유롭게 써 달라는 부탁을 드렸습니다. 무려 240명이 넘는 분들이 자신의 손글씨를 보내주어 다양한 손글씨를 수집할 수 있었습니다. 그럼 먼저 많은 분들이 보내준 다양한 손글씨를 살펴볼까요?

다양한 손글씨 살펴보기

제시한 단어는 대한민국, 민들레, 캘리그라피, 맑은바람, 꽃내음, 사나이, 넓은바다였습니다. 그럼, 각양각색의 손글씨를 살펴보겠습니다.

1 │ 대한민국

대한 민국 대한 민국 대한민국 대한민국 대한민국

대한민국 대한인국 대한민국 대한민국 내한민국

대한민국 대한인구 대한민국 대한민국 대한민국

대한민국 대한민국 대한민국 대한민국 대 한 민 국

대한민국 대한민국 대한민국 대한민국 대한민국

2 | 민들레

민들레 민들레 민들레 민들레 민들레

민 들 레 민들레 인들레 민들레 민들레

민들레 민들레 민들레 민들레 민들레

앙들레 민들레 민들 레 민들레 인들레

민들레 민들레 민들레 민 들 레 민들레

민들레 민들레 민 들레 민들레 인들레

민들레

3 | 캘리그라피

캘리그라피　캘리 그라피　캘리그라피　캘리그라피　캘리그라피
캘리그라피　캘리그라피　켈리그라피　캘리그라피　갤리그라피
캘리그라피　갤리그라피　캘리그라피　캘리 그라피　캘리그라피
캘리그라피　캘리그라피　캘리그라피　캘리그라피　캘리그라피
캘리그라피　캘리 그라피　캘리그라피　캘리그라피　캘리그라피
캘리 그라피　캘리그라피　캘리그라피　캘리그라피　캘리그라피
캘리그라피　캘리그라피　캘리그라피　캘리그라피　캘리그라피
캘리그라피　캘리그라피　캘리그라피　캘리그라피　캘리그라피

4 | 맑은바람

맑은 바람　맑은바람　맑은바람　맑은 바람　맑은 바람
맑은바람　맑은 바람　맑은 바람　맑은바람　맑은 바람
맑은바람　맑은 바람　맑은 바람　맑은바람　맑은 바람
맑은 바람　맑은 바람　맑은바람　맑은 바람　맑은 바람
맑은바람　맑은바람　맑은 바람　맑은바람　맑은바람

맑은바람 맑은바람 맑은바람 맑은 바람 맑은 바람

맑은바람 맑은바람 맑은바람 맑은바람 맑은바람

맑은 바람 맑은바람 맑은 바람 맑은바람

5 | 꽃내음

꽃내음 꽃내음 꽃내음 꽃 내음 꽃내음

꽃내음 꽃내음 꽃내음 꽃내음 꽃내음

꽃 내음 꽃 내음 꽃내음 꽃내음 꽃내음

꽃내음 꽃내음 꽃내음 꽃내음 꽃내음

꽃 내음 꽃내음 꽃내음 꽃내음 꽃내음

꽃내음 꽃 내음 꽃내음 꽃내음 꽃내음

꽃내음 꽃내음

6 | 사나이

사나이 사나이 사나이 사 나 이 사나이

사나이 사나이 사 나 이 사나이 사 나 이

사 나 이 사나이 사나이 사나이 사나이

사나이 사나이 사나이 바나이 사나이

사나이 **사나이** 사나이 사나이 사나이

사나이 사나이

7 | 넓은바다

넓은 바다 **넓은바다** 넓은바다 넓은바다 넓은 바다

넓은 바다 넓은 바다 **넓은바다** 넓은 바다 넓은 바다

넓은 바다 넓은 바다 **넓은바다** 넓은 바다 **넓은 바다**

넓은 바다 넓은바다. **넓은바다** 넓은 바다 넓은바다

넓은 바다 넓은 바다 넓은바다 넓은 바다 넓은 바다

넓은바다 넓은 바다 넓은바다 **넓은바다** **넓은바다**

넓은 바다 넓은바다 넓은 바다 넓은 바다 넓은바다

넓은바다 넓은 바다. **넓은 바다**

개성 있는 캘리그라피로 완성하는 방법

정말 다양한 손글씨가 보이지요? 모두가 어릴 적 한글을 배울 때부터 조금씩 정착되어 온 나만의 소중한 손글씨입니다. 맛보기로 각 제시어 중 한 글자씩 골라 캘리그라피가 되는 모습을 보여드리겠습니다.

❶ 붓을 이용하여 두껍게 썼습니다.

❷ '한'과 '민'의 사이를 조금 더 붙였습니다.

❸ '국'의 자음 'ㄱ'의 형태를 조금 더 정확히 썼습니다. 한번에 쓰지 않고 'ㄱ', 'ㅜ', 'ㄱ'을 따로 쓰는 것입니다.

❶ 붓을 이용하여 썼습니다.

❷ 글자 사이사이 겹친 부분을 최대한 빼고 썼습니다.

❸ '민'의 'ㄴ'과 '들'의 'ㄹ', 그리고 '레'의 'ㄹ'을 최대한 부드럽게 굴리며 썼습니다.

❹ 가로획이 활처럼 바깥 쪽으로 휘어지는 것을 조금 더 안쪽으로 휘어지도록 바꿔 보았습니다.

캘리그라피 **캘리그라피**

1 붓을 이용하여 썼습니다.

2 오른쪽 하단으로 기울어지는 글씨 형태를 최대한 수직으로 보이도록 썼습니다.

3 글자 사이의 간격을 좁혔습니다.

4 '캘'의 'ㅋ'을 길게 늘어뜨려 균형을 맞췄습니다.

5 획의 굵기에 변화를 주어 얇은 획과 굵은 획이 공존하게 하였습니다.

1 붓을 이용하여 썼습니다.

2 'ㅏ' 부분을 바람에 날리듯 위로 흘려 쓰기 했습니다.

1 붓을 이용하여 썼습니다.

2 '내'의 'ㄴ'의 세로획을 짧게 하여 향기가 흘러가는 느낌이 나도록 길게 늘였습니다.

3 '음'의 'ㅁ'도 마찬가지로 향기가 옆으로 흐르듯이 길고 정확하게 썼습니다.

4 '내'를 조금 아래에 배치하여 균형을 맞췄습니다.

① 붓을 이용하여 썼습니다.
② 좀 더 과감히 흘려 쓰기 위해 세로획을 수직이 아닌 왼쪽 아래로 눕히듯이 썼습니다.
③ 철자의 간격을 똑같이 하였습니다.

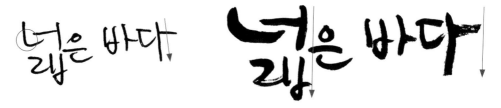

① 붓을 이용하여 썼습니다.
② 오른쪽 아래로 향하는 글씨를 수직으로 향하도록 썼습니다.
③ '넓'의 'ㄴ'에서 넓은 느낌을 표현하기 위해 마치 그릇 같은 모양으로 바꾸었습니다.

지금까지 7개의 일반인 손글씨가 3~4가지의 변화만을 가지고 캘리그라피가 되는 과정을 살펴보았습니다. 200여 명의 손글씨를 보면서 저는 세 가지 공통된 수정 내용이 있다는 것을 알 수 있었습니다.

1. 글씨가 향하는 각도가 불안정하다.
2. 철자 사이의 간격이 불규칙하다.
3. 연결선이 깔끔하지 못하다.

이것을 다시 수정하면,

1. 글씨가 향하는 각도를 정확하게 하기.

오른쪽 아래로 향하는 방향보다 왼쪽 아래로 향하는 방향이 더 좋습니다.

2. 철자 사이의 간격을 너무 많이 주지 않고 규칙적으로 하기.

무의식적으로 쓰다보면 간격을 무시하곤 합니다. 간격은 붙이는 것이 더욱 좋습니다.

3. 연결선을 깔끔하게 처리하기

의도하지 않고 쓴 흘려 쓰기보다 의도하고 쓴 정확한 글씨가 더 좋습니다.

이것만 고쳐서 연습하더라도 여러분은 충분히 멋진 캘리그라퍼가 될 수 있답니다. 다음 장에서는 조금 더 심화 있게 일반인 4명의 손글씨가 캘리그라피로 변하는 과정을 살펴 보도록 하겠습니다.

내 손글씨 공략법 3

일반 손글씨,
멋진 캘리그라피가 되다!

여기서는 일반인 4명(소라, 맑음, 혜련, 귀영)의 손글씨를 가지고 캘리그라피로 어떻게 변형시키는지에 대해 자세히 알아보려고 합니다. 사전에 여러 명의 일반인에게 '한글은 아름답다'라는 단어를 흰 종이에 써 달라는 요청을 했습니다. 그중에 가장 많은 유형을 띠고 있는 4가지 유형의 손글씨를 선별하여 캘리그라피로 어떻게 변화시킬 수 있는지 살펴보겠습니다. 자신의 손글씨와 비슷한 것을 찾아 캘리그라피로 변화시키는 과정을 연습해보세요.

소라 | 평범한 사각 글씨, 비상체로 변신!

한글은 아름답다 ⋯▶ 한글은 아름답다

소라님 손글씨의 특징은 자음, 모음의 크기가 정해놓은 것처럼 비슷하다는 점이었어요.
마치 정사각형을 그려본다면 그 안에 쏙 들어갈 것 같은 모양입니다.

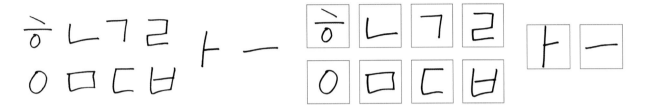

이처럼 사각 손글씨는 다음의 세 가지 스킬을 익히면 좋습니다.

1 | 모음에서 세로획을 길게 쓰기

모음에서 세로획이라면 'ㅏ'가 해당되겠지요. 이 부분을 의식하여 길게 써 보는 연습을
합니다. 'ㅏ' 부분만 길게 써 보았습니다. 글씨의 몸매가 얇아진 것 같은 느낌이 납니다.

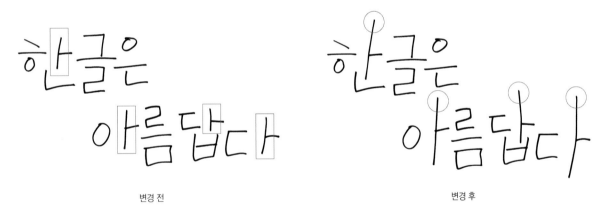

변경 전 변경 후

2 | 글씨의 각도를 일정하게 하기

소라님의 손글씨 각도는 모두 제각각이었습니다. 약 20도 각도로 왼쪽 하단으로 기울어
지도록 바꿔 보겠습니다. 글씨의 각도를 바꿀 때에는 원하는 각도를 미리 정해두는 것이
좋아요. 그런 다음 자음과 모음을 그 각도에 맞게 눕히거나 세웁니다.

변경 전 변경 후

이전보다 더 통일감 있고 정리된 느낌이 납니다. 우리는 글씨를 쓸 때 무의식적으로 그동안 써 오던 버릇들이 나오게 되죠. 그러므로 이러한 변화를 느끼기 위해서는 쓰는 속도를 천천히 하는 것이 도움이 됩니다. 각도를 미리 생각해 둔 다음 그것에 맞게 써 보는 연습이 매우 중요합니다.

3 | 자음의 크기를 작게 하기

소라님 손글씨의 가장 큰 특징은 자음의 크기가 모두 비슷하다는 점이었어요. 이것을 한번 바꿔볼게요. 모든 자음의 크기를 작게 바꿔보면 아주 재미있는 변화가 일어나게 됩니다. 자음의 크기를 작게 하니 처음의 느낌과 정말 많이 달라진 것을 확인할 수 있습니다.

소라님은 자음 'ㅁ'을 가로로 넓게 쓰는 경향이 있었어요. 이것을 90도로 세워 세로로 길게 쓰면 훨씬 더 여성스런 캘리그라피를 표현할 수 있을 거예요.

변경 전 변경 후

4 | 캘리그라피로 표현하기

그럼 이제 붓으로 써 보겠습니다. 여기서는 세필붓을 사용했어요. 세필붓은 연필을 잡듯이 잡는 것이 편합니다. 손에 가볍게 쥐고 붓의 끝부분을 이용하여 얇게 씁니다(필자의 세필 붓: 모의 길이/2.5cm, 모의 지름/7mm).

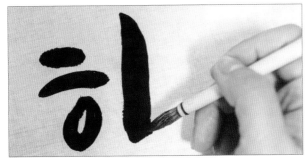

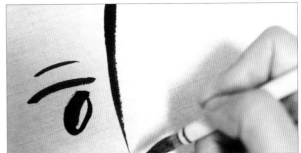

두껍게 쓰는 예 얇게 쓰는 예

캘리그라피로 완성하였습니다. 위의 3가지 스킬로 소라님의 글씨가 다음과 같이 바뀌었어요. 마치 여성미와 강함을 동시에 가지고 있는 것 같습니다. 만약, 여러분의 글씨가 소라님처럼 사각형에 쏙 들어갈 것 같은 글씨라면 이와 같이 연습해 보길 바랄게요. 여러분만의 '비상체'가 완성될 것입니다.

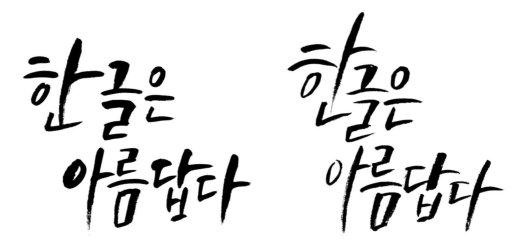

연습 Point

각도를 비스듬히 하여 붓을 종이에 스치듯 써 주는 것과, 모음의 연결부분을 깔끔하게 처리하는 연습을 자주 하면 좋아요.

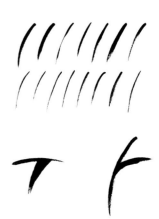

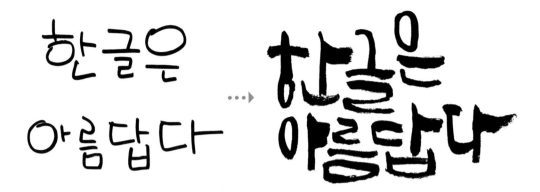

맑음님의 손글씨는 동글동글 어찌나 귀엽던지요. 매끄러우면서도 규칙적이었어요. 가장 큰 특징은 'ㅇ'의 크기가 그 어떤 모음과 자음보다도 크다는 점이었어요. 그에 반해 모음은 크기가 작아서 귀엽다는 점을 벗어나지 못하는 한계가 있었습니다.

이처럼 동글동글 귀여운 손글씨는 다음 3가지 스킬을 익히면 좋습니다.

1 | 무게 중심을 하단으로 이동하기

글씨의 무게 중심이 위에 있다 보니 귀여운 느낌을 벗어나기가 어려웠습니다. 이럴 때에는 아래에 있는 자음 크기를 좌우로 늘려 무게 중심을 아래로 바꿔주는 것이 포인트입니다. 변경 전 글씨와 비교해보면 변경 후의 글씨가 훨씬 무게감 있게 느껴지죠?

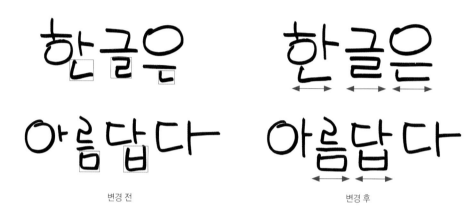

변경 전 변경 후

2 | 'ㅇ'의 크기를 타원으로 그리기

지금은 자음 ㅇ이 굉장히 동그랗죠. 이럴 때에는 자음 ㅇ을 타원으로 바꿔줍니다. 그러면 마치 옛 글씨의 느낌이 나기도 하고, 붓으로 두껍게 쓸 경우에는 가독성이 매우 높은 캘리그라피가 될 수 있습니다.

Tip 맑음님은 'ㄹ'을 2가지 형태로 쓰는 경향이 있어요. 되도록 한 가지 패턴을 고집하며 쓰는 게 좋아요. 그래야 통일감이 느껴진답니다.

변경 전 변경 후

3 │ 공간 채우기

자음이 크고, 모음이 작은 글씨는 철자 사이사이에 공간이 많이 생깁니다. 이런 글씨를 쓸 때에는 천천히 이 공간들을 채워간다는 생각으로 쓰면 글자를 한 개의 덩어리처럼 보이게 할 수 있습니다. 로고로 만들기에 아주 적합한 '로고체'가 완성되는 거예요. 처음과 비교해 볼까요?

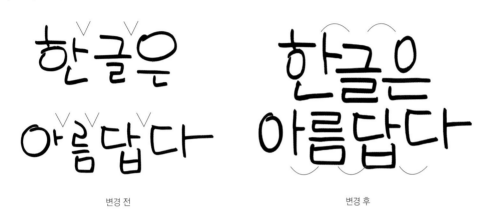

변경 전 변경 후

4 │ 캘리그라피로 표현하기

이번에는 붓으로 써 볼게요. 이와 같은 글씨는 붓을 수직으로 잡은 다음 손을 살짝 왼쪽으로 틀어 붓을 오른쪽 방향으로 눕혀 쓰는 것이 효과적이에요. 그래야 붓의 시작부분부터 끝부분을 모두 사용한 굵으면서도 힘 있는 로고체를 표현할 수 있답니다. 붓의 넓은 면적을 모두 사용하여 획을 그립니다. 특히 'ㅇ'이나 'ㅎ'을 쓸 때는 한 번에 쓰지 말고, 두 번에 나누어 쓰는 것이 더 좋아요. 가로획은 두껍게 해 줍니다.

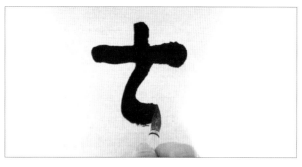

캘리그라피로 완성하였습니다. 오른쪽 캘리그라피는 모양과 위치를 조금 더 바꿔본 것입니다.

 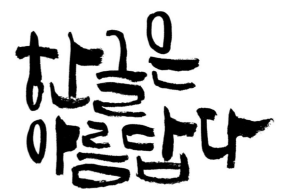

연습 Point

자음 'ㅇ'을 쓰는 연습을 자주 하면 좋아요. 이때 한 번에 쓰지 말고 위에서 왼쪽 아래로 한 번, 위에서 오른쪽 아래로 한 번 써서 원을 마무리 해주는 것이 더 깔끔한 자음 'ㅇ'을 쓸 수가 있어요. 또, ㅏㅑㅓㅕ 등 2~3개의 획이 맞물리는 연습을 자주 하면 붓의 전체 면적을 사용하는 법을 익힐 수 있어요.

혜련 | 끼 있는 글씨, 에세이에 어울리는 작가체로 변신!

혜련님의 글씨는 참 예뻤어요. 한눈에 봐도 '손글씨를 잘 쓰는구나.' 하는 생각이 들었답니다. 하지만, 배치와 크기는 아쉬운 점이 있었어요. 늘 써 오던 글씨와 그 글씨를 쓰는 속도가 때론 더 개성 있는 글씨를 쓰지 못하게 하는 최대 단점이 되기도 하죠. 이때는 조금 더 쓰는 속도를 늦추고 하나하나 생각하며 위치 잡기를 해주는 것이 중요합니다.

하나하나의 연결부위가 깔끔하고 나름 개성을 가지고 있는 손글씨체였어요. 조금 아쉬운 점을 찾자면 '한글은'보다 '아름답다'라는 문장이 더 크다는 점이었어요. 저는 혜련님처럼 주변에서 나름 '너 글씨 좀 잘 쓴다~'라는 말을 들어본 사람이라면 크기와 배치에 신경을 쓰라고 권유하고 싶습니다.

한글은 아름답다

그럼, 혜련님의 글씨에서 조금 아쉬웠던 점을 보완하는 방법을 알아보겠습니다.

1 | 배치 바꾸기

배치를 바꿔보았어요. 캘리그라피는 글씨로 보이는 것도 중요하지만, 전체적으로 놓였을 때 마치 그림처럼 덩어리째 보이게 하는 것도 매우 중요하답니다.

한글은 아름답

2 | 크기 바꾸기

이번에는 크기를 조금 바꿔보았어요. 문장에서 핵심 단어인 '한글'을 크게 하니 문장 자체가 가지고 있는 의미가 더 배가 되었죠?

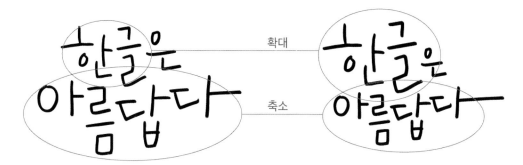

Tip 손글씨 좀 한다는 사람들이 아주 흔히 사용하는 기법 중 하나예요. 마지막 철자의 가장 마지막 획이 가로일 경우 길게 늘여 쓰는 스킬입니다. '다'의 모음 'ㅏ'를 우측으로 길게 뺐어요. 그랬더니 조금 더 리듬감 있는 서체로 바뀌었어요.

3 | 좀 더 세밀하게 구성하기

어쩌면 이 스킬은 필자인 제 욕심일지도 모르겠습니다. 혜련님의 글씨를 조금 더 세밀하게 배치를 해보았습니다. 이처럼 세밀하게 배치하려면 글씨를 쓸 때 천천히 생각하며 쓰는 것이 매우 중요해요. 본인의 손글씨가 예쁘다 생각되는 분이라면 늘 쓰던 대로 쓰지 말고, 공간을 구석구석 찾아가며 이전에 쓰지 않았던 곳으로 펜을 옮기는 연습을 해보세요.

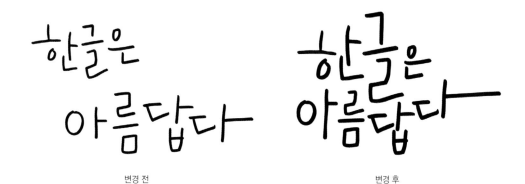

변경 전 변경 후

4 | 캘리그라피로 표현하기

이번에는 붓으로 옮겨 보겠습니다. 여기서는 붓의 방향이 쓸 때마다 달라지는 기법을 사용할 거예요. 이 기법은 획의 방향이 어느 쪽을 향하느냐에 따라 붓의 방향도 따라 가기 때문에 획을 이어 쓰지 않고 따로따로 쓰는 것이 좋습니다. 또, 획이 아래쪽으로 향하는 글씨는 붓을 아래쪽으로 향하도록 쓰고, 획이 오른쪽으로 향하는 글씨는 붓을 오른쪽으로 향하도록 해서 씁니다.

마치 에세이를 쓰는 분들이 어여쁜 문구 하나 써 넣을 때 쓰면 좋을 작가체가 완성되었습니다.

연습 Point

획 하나하나를 따로 쓰는 스킬이기 때문에 단연 획 연습이 가장 중요하답니다. 이 때 모든 획을 서로 다른 방향을 향하게 써 보세요. 당연히 붓은 그 방향을 따라 가기 때문에 모든 획마다 붓이 향하는 방향이 달라지겠죠.? 더불어 자음 연습도 해보세요. 획마다 따로따로 쓰면 'ㄹ'은 총 5번을 쓰게 되고, 'ㅁ', 'ㅂ'은 4번이 되겠죠? 'ㅇ'은 시작점에서 마치는 선까지 한 획이므로 한 번이 되겠네요.

Tip✍ 획 연습을 조금 더 효과적으로 할 수 있는 방법

획이 끝나는 부분에서 붓을 너무 빨리 떼지 마세요. 살짝 눌러주며 끝맺음을 하면 더 깔끔한 캘리그라피를 완성할 수 있습니다.

한글은 아름답다 ···▶ 한글은 아름답다

귀영님의 글씨는 아주 평범했습니다. 가장 많이 본 손글씨였어요. 나쁘지는 않지만 캘리그라피를 쓰기에 딱 좋다! 하기에는 조금 아쉬웠습니다. 다른 분들에 비해 글씨를 쓰는 속도가 가장 빨랐고요. 글씨가 점점 아래로 내려오는 듯한 정렬의 단점도 가지고 있었습니다. 귀영님의 글씨에서 조금 아쉬웠던 점을 보완하는 방법을 알아볼게요.

1 | 정렬하기

먼저 일렬로 정렬해보았습니다.

한글은 아름답다

2 | 간격 조정하기

과도하게 떨어진 문장을 조금 더 가깝게 붙여보았습니다.

3 | 캘리그라피로 표현하기

귀영님과 같은 손글씨를 캘리그라피로 표현하기 위해서는 붓의 두께를 조절하는 방법을 알아야 합니다. 어떻게 하면 두껍게 쓸 수 있고, 어떻게 하면 얇게 쓸 수 있는지 익히는 연습이 매우 중요하답니다. 붓으로 옮겨봤어요. 강약을 조절하지 않고 썼기 때문에 처음의 평범한 느낌이 그대로 보이죠?

한글은 아름답다

Tip 귀영님의 글씨는 전체적으로 오른쪽 아래를 향해 기울어져 있었어요. 이것을 늘 염두에 두고, 되도록 수직을 향해 쓰도록 연습해야 합니다.

먼저 두껍고 얇게 쓰는 연습을 해볼게요. 붓의 끝을 이용해서 얇게 흐르듯 씁니다. 최대한 붓의 모든 부분을 다 사용해서 씁니다.

'지저분해지면 어떻게 하지?'라는 고민은 하지 않아도 돼요. 붓 그대로의 느낌이 중요합니다.

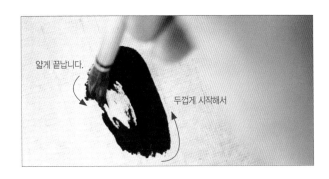

'ㅇ'을 그릴 때에는 굵은 획과 얇은 획이 함께 표현되도록 붓의 강약조절을 해주세요.

다시 한 번 써 보겠습니다. 같은 두께의 획으로 썼을 때와 많은 차이가 느껴집니다.

한글은 아름답다 한글은 아름답다

같은 두께의 획으로 썼을 때 서로 다른 두께의 획으로 썼을 때

'답'과 '다'의 간격을 두고, 가로 일렬로 정돈을 했습니다. 평범했던 글씨가 강약이 느껴지는 강렬체로 완성되었습니다.

한글은 아름답다 한글은 아름답다

변경 전 변경 후

연습 Point

두꺼운 획과 얇은 획을 동시에 쓰는 연습을 하는 것이 좋아요. 수직선을 연습할 때에는 처음에는 얇게 시작했다가 어느 선에서 갑자기 두꺼워지는 연습을 하세요(서서히 두꺼워지는 것이 아닙니다). 또, 반대로 두껍게 시작했다가 갑자기 얇아지는 연습을 하세요. 이때 두껍게 시작한 선은 먹을 다 썼기 때문에 얇은 획을 쓸 정도의 먹이 붓에 남아있지 않을 수도 있어요. 그렇더라도 붓을 떼지 말고, 붓의 방향만 바꿔가면서 끝까지 선을 그려주세요. 붓에는 소량의 먹이 남아 있기 때문에 마지막까지 충분히 그릴 수가 있습니다. 그리고 그렇게 연습을 해야만 붓과 친해질 수가 있답니다. 또, 두껍게 썼다가 얇게 썼다가 하는 연습도 반복해주세요.

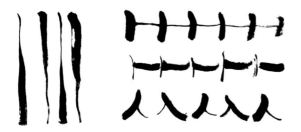

지금까지 일반인 4명의 손글씨가 캘리그라피가 되는 과정을 보았습니다. 유명 캘리그라퍼의 글씨를 따라한 것도 아니었고, 꽤 오랜 시간의 연습을 통해 나온 것도 아닙니다. 다만, 3~4가지 정도의 방법을 가지고도 손글씨는 충분히 그 손글씨만이 가지고 있는 매력을 모두 사용하여 멋진 캘리그라피로 탄생했습니다. 어떠한 필체를 가지고 있든 그 글씨체가 붓 또는 다른 도구를 만나 분명히 여러분만의 작품으로 재탄생할 수 있다는 사실을 꼭 기억하길 바랄게요.

PART 3

붓을 다루는 간단한 기술만 알면 작품이 보여요.

어쩌면 앞장에서 제가 너무 쉽게 캘리그라피에 대해 접근한 지도 모릅니다. 일반인 4명의 글씨체가 캘리그라피로 바뀌는 과정을 보면서 "와~ 나도 할 수 있겠네" 하고 막상 붓을 들어 화선지에 써 보니 붓은 제 멋대로, 화선지도 제 멋대로... 도무지 여러분이 원하는 모양이 나오지 않는 상황이 생길 수가 있어요. 그래서 이번 파트에서는 다양한 도구 중 '붓'이라는 도구를 다루는 방법을 집중적으로 배워보겠습니다. 이 파트를 통해 꼭 붓과 친해지세요.

붓과 친해지기 프로젝트 1

직선, 꺾임선, 연결선, 곡선
연습하기

획은 다양한 두께가 있습니다. 얇을 때도 있고, 두꺼울 때도 있습니다. 붓의 두께에 따라 획의 두께도 달라집니다. 두꺼운 획을 쓰려면 두꺼운 붓을 사용하면 되고, 얇은 획을 쓰려면 얇은 붓을 사용하면 됩니다.

또 다른 방법은 어떤 붓을 쓰던지 두꺼운 획을 쓰려면 붓을 눌러 붓 전체를 모두 사용하면 되고, 얇은 획을 쓰려면 붓의 끝만을 사용하여 얇게 쓰면 됩니다.

두꺼운 붓으로 표현한 굵은 획과 얇은 획　　　　　얇은 붓으로 표현한 굵은 획과 얇은 획

두꺼운 붓으로 쓰는 것이나, 얇은 붓으로 쓰는 것이나 별 차이가 없음을 볼 수 있습니다. 얼마든지 힘 조절로 굵은 획과 얇은 획을 동시에 그릴 수 있답니다. 중요한 것은 얼마나 붓을 자유자재로 사용하느냐입니다. 필요에 따라 굵은 획과 얇은 획을 동시에 표현할 수 있는 사람이라면 캘리그라피를 하는 데 더 큰 도움이 될 거예요.

Tip 연습 방법

부록CD에서 해당 주제에 맞는 연습 용지를 출력합니다. 출력한 용지를 화선지 밑에 깔고 따라 그리면 좀 더 쉽고 정확하게 연습할 수 있습니다.

직선 연습하기

직선 그리기는 붓과 친해지기 위한 가장 기본입니다. 붓은 매우 민감한 녀석이기 때문에 화선지 위에 조금만 멈춰 서 있어도 금세 먹이 번져버리고 말죠. 아주 조금만 움직여도 손 떨림까지 화선지에 고스란히 흔적을 남깁니다. 그러므로 붓과 내가 하나가 되어야만 합니다. 그러기 위해서는 직선 그리는 연습을 많이 하여 붓과 하나가 되도록 해야 합니다.

● 부록CD

[파트3/챕터1/직선] 이미지를 출력하여 화선지 밑에 깔고 연습해보세요.

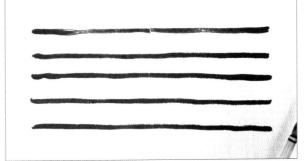

꺾임선 연습하기

캘리그라피에서 가장 많이 등장하는 선이 바로 꺾임선입니다. 꺾임선을 잘 그리기 위해서는 붓의 방향을 신속하게 잘 바꾸는 것이 중요합니다. 즉, 꺾임 부분에서 한 박자 쉬어간다고 생각하면 돼요. 하지만 붓을 한 자리에 너무 오랜 시간 머무르면 먹물이 번지게 되므로 아주 신속하게 붓의 방향을 바꿔주는 거예요. 'ㄱ'을 예로 들면 〈붓 방향을 오른

● 부록CD

[파트3/챕터1/꺾임선] 이미지를 출력하여 화선지 밑에 깔고 연습해보세요.

쪽으로 → 가로획 → *붓 방향 아래로 → 세로획〉의 순서대로 그리는데 *붓 방향 아래로
에서 속도를 빠르게 그린다고 생각하면 됩니다.

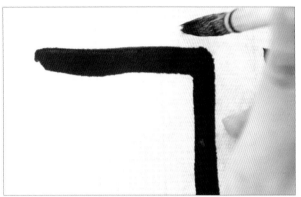
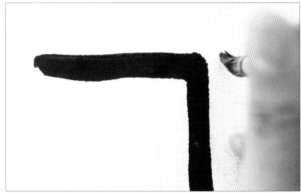

⦿ 부록CD
[파트3/챕터1/연결선] 이미지를
출력하여 화선지 밑에 깔고 연
습해보세요.

연결선 연습하기

연결선은 되도록 깔끔하고 깨끗하게 처리하는 것이 좋습니다. 그러려면 연결부위가 시
작되는 지점이 다른 곳보다 조금 더 두꺼워지면 됩니다. 'ㅏ'를 예로 들면, 세로획을 그린
뒤 가로획을 그릴 때 붓을 조금 더 머물러 충분한 영역을 채운 다음 세로획으로 출발하
면 더 자연스럽습니다. 연결부위가 얇은 것보다 두꺼운 것이 더 균형 있어 보입니다. 잘
안 되는 분은 연결부위 부분에서 붓을 살짝 눕혀 써 보세요.

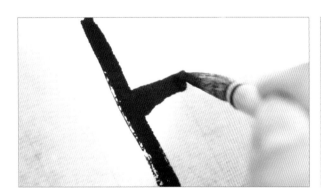

이 부분에서 붓을
잠시 머물러 주세요.

곡선 연습하기

곡선은 한 번에 그려도 되고, 두세 번에 나눠 그려도 상관없습니다. 중요한 것은 어울리게끔 그리는 것입니다. 굵은 곡선과 얇은 곡선을 모두 연습해보세요.

 부록CD

[파트3/챕터1/곡선 1, 곡선 2] 이미지를 출력하여 화선지 밑에 깔고 연습해보세요.

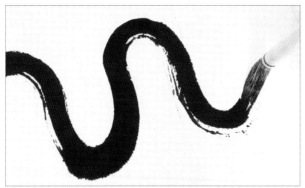

굵은 곡선 연습

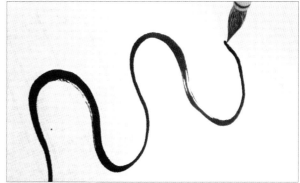

얇은 곡선 연습

곡선이 가장 예쁘게 그려질 때는 선의 위치에 상관없이 모든 선이 다 개성 있는 느낌으로 표현될 때입니다. 처음 붓을 잡은 분들은 곡선 그리기를 힘들어하세요. 그 이유는 '붓에 끌려가기 때문'입니다. 우리가 붓을 주도하는 것이 아니라 붓에 끌려가면 결국 울퉁불퉁 제멋대로의 곡선이 그려지죠. 붓을 주도하려면 손가락 스냅과 손목 스냅이 중요합니다. 손목 스냅을 이용해 붓을 자연스럽게 이동시키면 예쁜 곡선을 그릴 수 있습니다. 또는, 손가락으로 붓을 이리저리 돌려 곡선을 표현하면 더 쉽고 예쁜 곡선을 그릴 수 있어요. 둘 중에 본인에게 맞는 방법을 찾아 연습하면 됩니다.

Tip﹗ 곡선 그리기는 얇은 붓으로 두꺼운 획을, 두꺼운 붓으로는 얇은 획을 긋는 연습을 해보세요. 그래야 붓을 주도할 수 있는 실력을 키울 수 있습니다.

두꺼운 획과 얇은 획 함께 쓰기

처음 캘리그라피를 시작하는 분들의 작품을 보면 늘 한 가지 아쉬운 점이 있습니다. 그 것은 획의 두께가 처음부터 끝까지 일관성 있게 모두 같다는 점이에요. 참 잘 쓴 글씨인 데도 이 점이 너무 아쉬워서 마음에 꼭 남죠. 우리가 붓과 친해지기 위해서는 붓이 우리 에게 줄 수 있는 능력을 모두 발휘해야 합니다. 붓은 우리가 손의 압력을 얼마나 가지고 쓰느냐에 따라 두께가 표현되기 때문에 이제부터는 두꺼운 획과 얇은 획을 동시에 쓸 수 있도록 연습해보세요.

과감하게 써 보기

○ 부록CD
[파트3/챕터2/과감하게 써 보기 1~5] 이미지를 출력하여 화선 지 밑에 깔고 연습해보세요.

두꺼운 획과 얇은 획을 자유자재로 표현하고 싶다면 꼭 필요한 마음가짐이 바로 '과감해 지기'입니다. 표현해보기도 전에 안 어울릴 것 같다는 생각을 하면 절대로 익힐 수 없는 스킬이에요.

'산'과 '강'이라는 글자를 처음에는 획의 두께를 거의 일정하게 표현해보고, 두 번째는 조금 과감하게 굵은 획을 더해 보았습니다. 어떤가요? 두 번째 글씨는 밋밋한 느낌이 사 라지고 오히려 더 재미있는 느낌으로 바뀐 것을 볼 수 있죠. 또, 굵은 획과 얇은 획을 섞어 표현하면 두 획이 조화로워야 한다는 잠재적인 마음에 다음 철자의 위치를 미리 생각하

게 됩니다. 그러다보면 조금 더 균형감이 느껴지고 가독성 있는 캘리그라피를 표현할 수 있답니다.

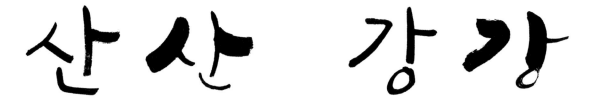

산 산 강 강

다른 글자들도 써 보았습니다.

바다 바다

하늘 하늘

당신은 축복의 통로입니다

당신은 축복의 통로입니다

잘 못 쓴 글씨라고 하더라도 굵은 획과 얇은 획을 함께 사용하면 오히려 잘 쓴 것처럼 보일 수도 있습니다. 혹시 "저는 아무리 해봐도 이 방법이 잘 안 되는 것 같아요."라고 하는 분들은 다음과 같이 해보세요.

임의로 순서를 정해서 쓰기

⏺ 부록CD
[파트3/챕터2/임의순서 1~2]
이미지를 출력하여 화선지 밑에 깔고 연습해보세요.

임의로 굵게-얇게-굵게-얇게-굵게-얇게 순서를 정해서 쓰는 연습을 해도 좋습니다. 예를 들면 다음과 같이 말이죠.

'윤선디자인'이라는 글자를 캘리그라피로 써 보려고 해요. 먼저 '윤'을 얇게 시작해 보겠습니다. 그럼, 얇게 - 굵게 - 얇게 - 굵게 - 얇게 순서로 되겠지요?

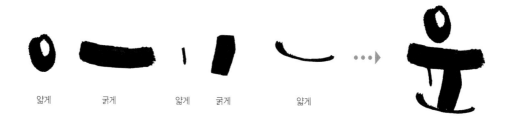

얇게 굵게 얇게 굵게 얇게

이번에는 '선'을 써 보겠습니다. '선'은 굵게 - 얇게 - 굵게 - 얇게 - 굵게 순서로 써 볼게요.

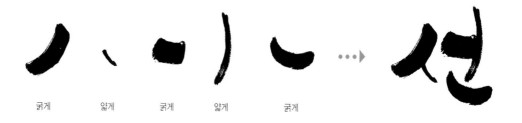

굵게 얇게 굵게 얇게 굵게

끝까지 써 본 캘리그라피를 볼까요?

오늘부터는 연습할 때 이 부분을 꼭 연습하길 바랄게요. 개성이 없고 밋밋한 서체라 해
도 두께가 가미되면 더할 나위없는 캘리그라피로 바뀔 수가 있다는 사실을 명심하세요!

‡ *Chapter 3* ‡

붓과 친해지기 프로젝트 3

큰 글씨로 포인트 주기

지금까지는 굵기의 변화를 통해 캘리그라피를 조금 더 효과적으로 할 수 있는 방법을 배웠어요. 이번에는 글씨의 크기를 통해 재미있게 표현하는 방법을 배워보겠습니다. 이 방법은 단어보다 문장에 사용하는 방법입니다. 문장에서 중요한 단어를 골라내어 유별나게 크게 써 보는 방법이죠. 나머지 글씨는 당연히 작게 써야겠죠?

한 글자만 크게 쓰기

먼저 '나에게 꽃이 되어주세요'라는 문장을 써 보았어요. 정말 평범하죠? 전혀 꾸밈도 없이 세필붓으로 아주 정직하게 써 내려간 글씨입니다.

나에게 꽃이 되어주세요

이번에는 여기에서 '꽃'이라는 단어만 크게 써 볼게요. 어떤 단어 하나가 크게 부각이 되니 조금 더 눈에 들어오는 글씨가 되었습니다.

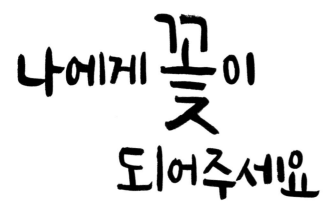

굵기에 변화 주기

이번에는 글씨의 굵기에 변화를 주겠습니다. 과감하게 굵기 변화를 줘도 좋아요.

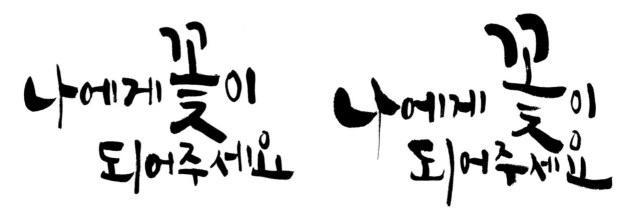

다양하게 배치하기

● 부록CD
[파트3/챕터3/글씨크기변화 1]
이미지를 출력하여 화선지 밑에
깔고 연습해보세요.

이번에는 배치를 조금 다르게 해 본 거예요. 배치에 따라 글의 느낌이 달라지는 것을 느낄 수가 있습니다. 일렬이나 이열배치는 무언가 설명하는 정도에서 끝나는 글 같지만, 세로배치는 마치 시집 제목 같은 느낌이 납니다.

지금부터는 캘리그라피를 모두 같은 크기가 아닌 어떤 단어나 철자 한 개는 크게 써 보는 시도를 꼭 해보길 바랍니다. 다른 작업물들도 한번 볼게요.

○ 부록CD
[파트3/챕터3/글씨크기변화 2~5] 이미지를 출력하여 화선지 밑에 깔고 연습해보세요.

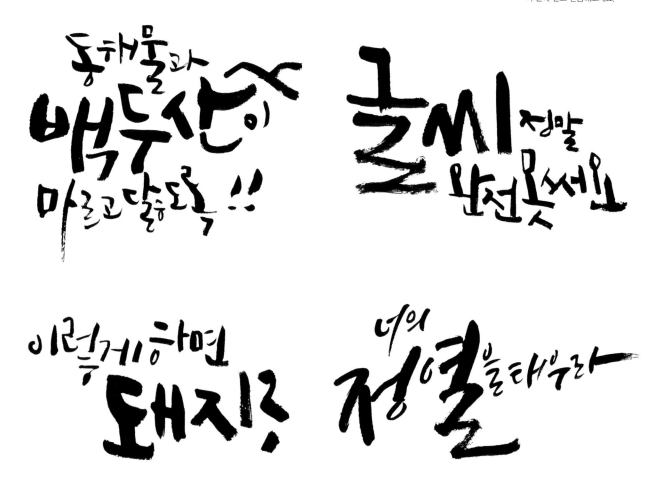

‡ *Chapter 4* ‡

붓과 친해지기 프로젝트 4

부드럽게 흘려 쓰기

캘리그라피를 너무 정직하게 쓰지 마세요. 무슨 의미냐 하면 정확하게 한 자 한 자 써야 한다는 고정관념을 버리라는 의미입니다. 캘리그라피는 그림이잖아요. 그림은 아무래도 직선보다는 곡선이 많죠. 캘리그라피가 그림이라는 의미를 가진다면 우리도 직선보다는 곡선을 이용한 캘리그라피를 하면 더 좋겠죠.

나의 손글씨에 흘려 쓰기 더하기

여기서는 일반인들의 손글씨에 제가 붓으로 덧칠하고 그려 느낌 있는 캘리그라피를 완성하는 방법을 알아보겠습니다.

1 │ 흘려 쓰기 더하기 ❶

어떤 분의 손글씨입니다.

이 손글씨를 그대로 붓으로 쓴다면 이런 느낌입니다.

맑은 바람 ⋯ 맑은 바람

이제 끝부분을 살짝 흘려 써 보겠습니다. 끝부분들만 살짝 흘려 써 보았는데 느낌이 많이 달라졌죠?

맛본 김에 조금 더 흘려 써 볼까요? 흘려 쓰기 연습만 잘 해도 느낌 있는 캘리그라피를 완성할 수 있습니다.

2 | 흘려 쓰기 더하기 ❷

다른 분의 손글씨를 가지고도 한번 해 볼게요.

또박또박 아주 귀엽게 글씨를 썼어요. 이 손글씨를 그대로 붓으로 쓰면 다음과 같습니다.

흘려 쓰기를 해 보았어요. 또박또박 쓰인 글씨가 흘려 쓰기를 만나니 매우 생동감이 넘치는 캘리그라피로 바뀌었습니다.

조금 더 흘려 써 볼게요. 흘려 쓰는 캘리그라피 완성입니다.

연습하기

그렇다면 흘려 쓰기를 하기 위해 어떤 연습을 해야 할까요?

1 | 손짓 연습하기

우선, 붓을 잡고 허공에 하늘하늘 손짓을 해보세요.

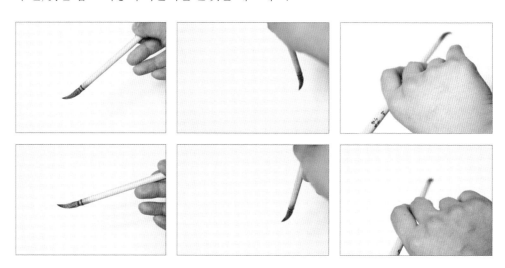

2 | 화선지에 옮기기

손짓을 그대로 종이 또는 화선지에 옮겨 보는 것입니다. 이렇게 연습을 많이 하다보면
흘려 쓰기를 잘 할 수 있습니다.

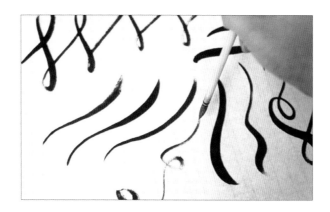

3 | 반복 연습하기

모음만 반복해서 연습하거나, 선을 연결하여 지그재그로 그려보는 것도 도움이 됩니다.

● 부록CD
[파트3/챕터4/흘려 쓰기 1~2]
이미지를 출력하여 화선지 밑에
깔고 연습해보세요.

캘리그라피를 쓸 때마다 전체적으로 흘려 쓰기를 해보세요. 그리고 흘려 쓰기의 배열은 조금 불규칙해도 됩니다. 일직선으로 글씨를 쓰게 되면 모든 모음이 흘려 쓰기가 되어 식상해 보일 수 있습니다. 아래 이미지처럼 배열을 불규칙하게 하면서 연습하면 더 큰 도움이 될 거예요.

● 부록CD
[파트3/챕터4/흘려 쓰기 3~4]
이미지를 출력하여 화선지 밑에
깔고 연습해보세요.

일직선 배열 불규칙한 배열

Tip⚡ 지저분한 캘리그라피 깔끔하게 완성하기

붓이 가지고 있는 거친 정도와 붓의 모양 등에 따라 끝부분이나 연결선이 영향을 받습니다. 아무리 동글동글 예쁘게 마무리를 하려고 해도 끝부분이 지저분하게 처리되면 캘리그라피가 전체적으로 깔끔해 보이지 않기 때문에 가끔 끝부분이나 연결선은 덧칠을 해서라도 단정하게 처리하곤 합니다.

흘려 쓰기는 손의 힘 조절이 중요한데요. 초보자들은 한 번에 제대로 표현하기 어려워요. 이럴 때에는 다시 쓰는 것도 좋지만, 세필붓이나 얇은 붓의 끝부분을 이용해 부족한 부분을 덧칠해서 캘리그라피의 완성도를 높이는 것도 좋습니다(필자는 가끔 붓이 아닌 조금 더 편한 볼펜을 이용하기도 합니다 ^-^).

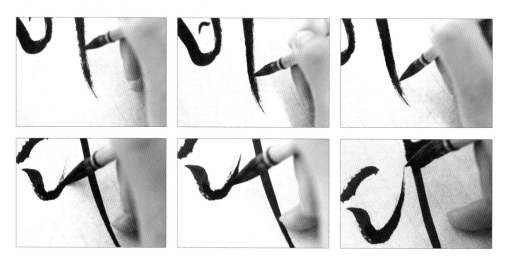

또, 획의 연결선을 ▲ 모양으로 덧칠하면 딱딱한 캘리그라피를 따뜻한 느낌이 나는 캘리그라피로 바꿀 수가 있습니다.

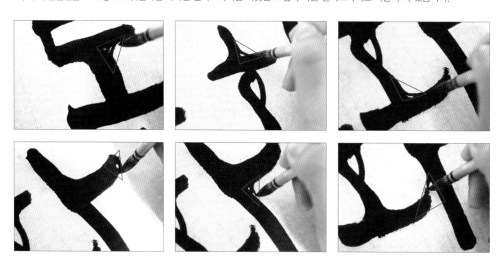

덧칠하기 전 덧칠한 후

그럼, 덧칠하기를 연습해보겠습니다. 모음 'ㅏ'와 'ㅗ'로 집중 연습해보세요.

● 부록CD
[파트3/챕터4/Tip] 이미지를 출력하여 화선지 밑에 깔고 연습해보세요.

〈ㅏ〉

❶ 아래로 길게 씁니다.

❷ 붓을 살짝 눕혀 가로획을 씁니다.

❸ 붓의 끝부분을 이용하여 경계선을 부드럽게 덧칠합니다.

 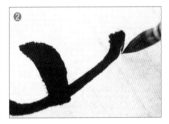 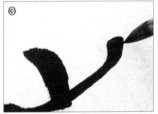

〈ㅗ〉

❶ 'ㅗ'를 씁니다. 이때 '마치 웃는 얼굴 같다'라는 느낌으로 쓰면 연습에 더욱 효과적입니다.

❷ 울퉁불퉁한 곳을 붓의 끝부분을 이용하여 메웁니다.

❸ 전체적으로 동그랗고 매끄럽게 다듬어 줍니다.

붓과 친해지기 프로젝트 5

캘리그라피에 아이콘 더하기

캘리그라피에 붓으로 그린 아이콘을 추가하면 마치 에너지를 받은 것 마냥 가독성이 높아집니다. 의미에 따른 아이콘을 모두 그려내야 한다는 부담감은 버려도 좋아요. 몇 가지만 알아도 적절하게 활용할 수 있답니다.

꼬리표 땡땡

◉ 부록CD
[파트3/챕터5/꼬리표 땡땡 1~4] 이미지를 출력하여 화선지 밑에 깔고 연습해보세요.

땡땡 아이콘을 그릴 때는 두 개의 선을 일직선으로 그리지 말고 오른쪽 아래로 내려가는 듯 그립니다. 또, 두개의 선 길이를 다르게 하는 것이 좋습니다.

일직선으로 그린 경우 좋은 예) 오른쪽 아래로 그린 경우

보통 캘리그라피 오른쪽 위에 배치하여 꾸밉니다.

천사 날개

천사 날개 아이콘을 그릴 때는 붓을 떼지 말고 한 번에 그리세요. 3개의 날개부분을 똑같게 그리는 것보다 서로 다른 크기로 그리는 것이 더 좋습니다. 그리고 너무 동그랗게 그리지 마세요. 약간 둥근 사각형 느낌이 나도록 그리는 것이 더 예쁘답니다.

● 부록CD

[파트3/챕터5/천사날개 1~4] 이미지를 출력하여 화선지 밑에 깔고 연습해보세요.

 ...▶

동그랗게 그린 경우 좋은 예) 둥근 사각형 느낌이 나도록 그린 경우

마치 글씨를 캘리그라피의 왼쪽이나 오른쪽에 감싸듯 그려 넣으면 좋습니다.

비행기

◯ 부록CD

[파트3/챕터5/비행기 1~4] 이
미지를 출력하여 화선지 밑에
깔고 연습해보세요.

비행기를 그릴 때는 선 굵기의 강약 표현이 매우 중요합니다. 모두 같은 굵기로 그리면
초등학생이 그린 듯한 느낌이 나므로 꼭 강약 표현을 생각하며 그리세요.

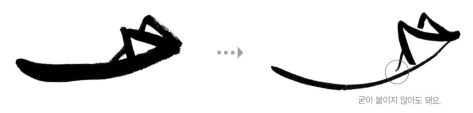

굳이 붙이지 않아도 돼요.

같은 굵기로 그린 경우 　　　　　　　　　　　　좋은 예) 각각 다른 두께로 그린 경우

비행기 아이콘은 캘리그라피의 끝부분과 연결하여 표현하면 아이콘의 느낌을 배로 살
릴 수 있습니다.

하트

하트 아이콘은 너무 예쁘게 그리려고 하지 않는 것이 좋습니다. 다양한 모양의 하트를 그려보세요.

◯ 부록CD
[파트3/챕터5/하트 1~4] 이미지를 출력하여 화선지 밑에 깔고 연습해보세요.

예쁘게 그린 경우

예쁘지 않게 그린 경우

하트로 꾸민 캘리그라피입니다.

왕관

◐ 부록CD
[파트3/챕터5/왕관 1~4] 이미지를 출력하여 화선지 밑에 깔고 연습해보세요.

왕관은 한 번에 그리는 것이 좋습니다. 이때 붓에 먹을 너무 듬뿍 묻히지 말고 살짝만 묻혀 그린다면 좀 더 거친 느낌이 나면서 멋진 왕관이 완성됩니다. 이때 아래 그림의 지시선처럼 방향을 ❶ → ❷ → ❸의 순서로 그리는 것이 좋습니다.

먹을 충분히 묻힌 경우

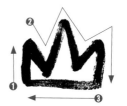

좋은 예) 조금 덜 묻혀 거칠게 표현한 경우

왕관으로 꾸민 캘리그라피입니다.

마마음이랑

아들! 사랑해

킹덤비지니스

별

별을 그릴 때는 5개의 세모방향이 위에 1개, 좌우에 2개, 그리고 아래에 2개를 그립니다.
이때 아래 두 개는 마치 별이 걸어 다니듯이 그리면 조금 더 예쁩니다. 마찬가지로 붓을
떼지 말고 한 번에 그리세요.

● 부록CD
[파트3/챕터5/별 1~4] 이미지
를 출력하여 화선지 밑에 깔고
연습해보세요.

거꾸로 그린 경우

좋은 예) 바른 모양으로 그린 경우

별로 꾸민 캘리그라피입니다.

Chapter 6

붓과 친해지기 프로젝트 6

색칠공부로
자연스런 붓 느낌 살리기

처음 캘리그라피를 시작했을 때 도무지 그 느낌을 어떻게 내야 하는지 감이 오질 않아 고생을 많이 했습니다. 캘리그라피 고수들이 큰 화선지에 거침없이 쓱쓱 쓰는 영상들을 보면서 '와...나는 언제쯤 저렇게 될까?' 하며 고민에 빠졌었죠. 그때 제가 고민에서 탈출할 수 있었던 한 가지 방법이 바로 색칠공부였습니다. 이 방법의 장점은 ❶초보자도 할 수 있다 ❷붓으로 쓰기 전에 원하는 모양을 얼마든지 만들 수 있다 ❸스캔을 한 뒤 그래픽 작업을 하면 감쪽같다는 것입니다. 그럼 방법을 살펴보겠습니다.

화선지에 연필로 쓴 뒤 붓으로 색칠하기

분명 연필로 작게 쓸 때는 잘 표현이 되는데, 막상 붓으로 쓰면 표현이 잘 되지 않아요. 이럴 때 이 방법을 사용하세요.

❶화선지에 원하는 글자를 씁니다. 여기서는 '봄내음 한자락'이라고 썼습니다.

Tip 마음에 들지 않으면 지우개로 지운 뒤 다시 써도 됩니다.

❷ 붓으로 색칠을 합니다.

❸ 먹물이 다 마른 뒤에 지우개로 삐쳐 나온 연필자국을 지워 완성합니다.

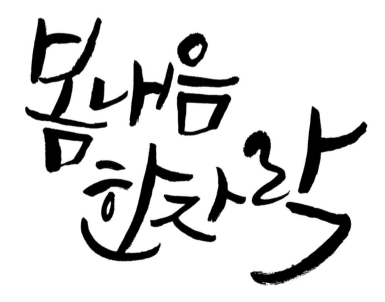

A4용지에 연필로 쓴 뒤 붓으로 덧칠하기

❶ 이번에는 A4용지에 해보도록 할게요. '사랑을 나 말하네'라고 연필로 썼습니다.

❷ 붓으로 연필을 따라 그대로 색칠합니다.

❸ 종이가 다 마르면 연필자국을 지우개로 지워 마무리하면 캘리그라피가 완성됩니다.

"색칠공부 방법으로 완성한 캘리그라피입니다."

앞에서 소개한 색칠공부 방법으로 캘리그라피를 썼던
작업물이 하나 있답니다. 그때는 제가 붓이라는 것을
처음 잡아봤을 그 즈음이었죠. 〈성경의 맥을 잡아라〉
라는 책 제목의 '맥'이라는 글자를 캘리그라피로 하는
작업이었는데요. 도무지 갈피가 잡히지 않아 사용한
방법이었습니다.

필자가 작업한 책 캘리그라피 '맥'

먼저 A4용지에 연필로 그리기 시작했어요. 원하는 모양을 대충 스케치한 다음 지우개로 지우기를 반복하여 서서
히 모양을 찾아나갔습니다. 이렇게 완성한 글자 틀에 얇은 세필붓으로 색칠하면 삐져 나가지 않게 잘 색칠할 수가
있었어요. 이렇게 모두 색칠하여 캘리그라피를 완성했습니다.

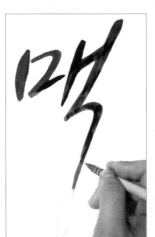
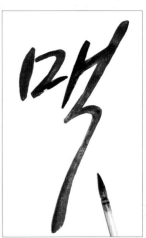

저는 지금도 가끔 이 방법을 사용해요. 캘리그라피라는 것이 꼭 붓으로 한 번에 그려야 한다는 고정관념은 버리세
요. 어떠한 모양이든, 어떠한 방법이든 여러분이 할 수 있는 것이 있다면 자유롭게 사용하길 권하고 싶습니다. 캘
리그라피는 우리에게 그리 냉정하지 않습니다. 결과물이 글씨나 그림으로 인식될 수 있는 것이라면 더 다양한 방
법을 찾아 응용하는 것이 좋습니다.

PART 4

캘리그라피에 표정을 담아 연출해보세요.

이번 파트에서는 샬랄라체, 남자체, 귀염체, 다큐체, 파워체, 슬픔체, 왼손체, 용기체, 결단체, 에세이체까지 모두 10개의 서체를 배워보겠습니다. 이름에서 느껴지듯이 모두 저마다의 표정이 느껴지는 서체이고, 각각 필자가 제안하는 스킬이 있습니다. 하지만 여기서 배운 스킬에만 연연하지 마세요. 느낌을 표현하는 방법은 무궁무진 하니까요. 다만 10가지 서체를 익힌 뒤 내가 가진 손글씨는 어디에 더 가까운지, 어떠한 필체를 연습하면 좋을지 생각해 보는 것도 캘리그라피를 하는 데에 있어 매우 큰 도움이 될 것입니다.

‡ *Chapter 1* ‡

캘리그라피에 표정 담기 1

캘리그라피에도 표정이 있다!

"캘리그라피가 웃고 있습니다."

여러분은 혹시 느껴 본 적이 있나요? 캘리그라피가 웃고 있는 듯한 느낌을 말이죠. 캘리그라피는 저마다 표정을 가지고 있답니다. 사람의 손으로 쓰다 보니 어떤 글씨는 웃고 있고, 어떤 글씨는 울고 있기도 하죠. 다음 이미지에서 웃고 있는 캘리그라피를 한 번 찾아보세요. 세 번째 캘리그라피가 웃고 있는 것 같지 않나요?

이번에는 슬픈 표정과 화난 표정의 캘리그라피를 살펴보겠습니다. 먼저 슬픈 표정의 캘리그라피입니다. 같은 문장이지만, 첫 번째 문장이 더 슬프게 보입니다.

이번에는 화난 표정의 캘리그라피입니다. 첫 번째의 '나 화났다구!'는 마치 뒤에 '메롱~' 이라는 말이 생략되어 있는 것처럼 보입니다. 정말 화난 표정을 가지고 있는 것은 두 번째의 캘리그라피입니다.

나화났다구! 나화났다구!

이처럼 캘리그라피는 어떤 모양으로 써졌느냐에 따라 웃기도, 울기도 합니다. 그리고 화를 내기도 하고 온화한 표정을 짓기도 합니다. 사람들이 가끔 캘리그라피를 보고 감동을 받았다는 표현을 하곤 하는데요. 아마 이처럼 캘리그라피가 짓고 있는 표정이 사람들에게 전달된 것이 아닐까요?

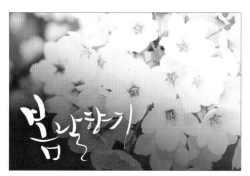

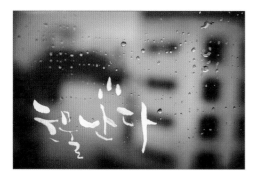

‡ *Chapter 2* ‡

캘리그라피에 표정 담기 2

여성스런 이미지에 잘 어울리는 샬랄라체

샬랄라체는 각 획들이 바람에 흩날리듯 움직이는 느낌을 가지고 있습니다. 획은 깃털처럼 표현하고 두꺼운 획과 얇은 획이 함께 어우러지듯 쓰는 것이 포인트입니다. 글자 하나하나마다 웃고 있는 표정을 짓고 있으며, 꽃이나 자연 또는 여성스런 이미지 등에 잘 어울리는 서체입니다.

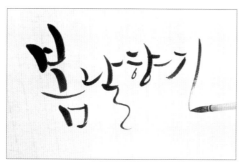

봄날향기 캘리그라피

그래픽 작업을 거친 후

샬랄라체 연습하기

○ 부록CD
[파트4/챕터2/샬랄라체] 이미지를 출력하여 화선지 밑에 깔고 연습해보세요.

샬랄라체는 가늘고 긴 선들이 주 획이 되어 이뤄지는 서체입니다.

1 │ 가늘면서 짧고 긴 나뭇잎 모양을 연습하세요.

붓의 끝부분을 최대한 이용하여 가늘고 길게 쓰는 연습을 하면 좋습니다.

이 때 처음 시작은 얇게 시작하되 중간부분은 살짝 두껍게 표현하는 것이 좋습니다. 끝 부분은 처음 시작과 같이 다시 얇게 마무리 해 주세요. 이러한 획 연습을 수시로 하면 붓 의 강약 조절에도 큰 도움이 됩니다.

2 | 획을 연결하지 말고 따로따로 쓰세요.

샬랄라체는 하나의 자음과 모음이라 하더라도 되도록 획을 연결하지 말고 따로따로 쓰 는 것이 좋습니다.

하지만 너무 인위적으로 멀리 떨어뜨리지는 마세요. 글씨가 부자연스러워질 수 있으므 로 적당한 간격을 유지하며 쓰는 게 좋습니다. 'ㄹ'은 그림처럼 끝을 길게 늘어뜨려 주세 요. 그러면 더욱 하늘거리는 느낌을 표현할 수 있습니다.

3 | 몇 개의 획은 인위적으로 두껍게 써도 좋습니다.

모든 획의 두께가 일정하면 가독성이 떨어집니다. 그러므로 몇 개의 획은 인위적으로 두껍게 씁니다. 그림에서 '봄'의 획 중 4개의 획을 두껍게 썼습니다. 그랬더니 가독성이 훨씬 더 좋아졌습니다.

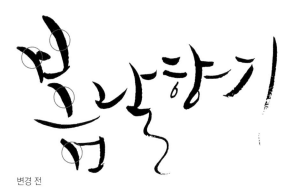

변경 전

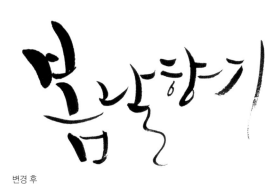

변경 후

일반인 서체, 샬랄라체로 표현하기

① 꽃 내음 ② 꽃내음 아래로 ③ 꽃내음 다정했던 그대에게는
늘 그 향기가 났습니다.

❶ 앞에서 소개한 3가지 스킬을 이용하여 붓으로 씁니다.
❷ '꽃'은 크게 쓰고, '내음'은 작게 쓴 다음 아래쪽에 배치합니다.
❸ 오른쪽 위의 빈 공간에 어울리는 문구를 작은 글씨로 표현하여 마무리 합니다.

넓은 바다

① 넓은 바다 ② 넓은 바다 ③ 넓은 바다

그런 마음을 가진 사람이 되었으면 좋겠습니다.

❶ 앞에서 소개한 3가지 스킬을 이용하여 붓으로 씁니다.
❷ '넓은'은 작게 표현하고, '바다'는 크게 표현한 다음 '넓은'을 '바'와 '다' 사이에 배치합니다.
❸ 아래쪽에 어울리는 문구를 표현하여 마무리 합니다.

‡ *Chapter 3* ‡

캘리그라피에 표정 담기 3

스포츠 이미지에 잘 어울리는 남자체

남자체는 마치 붓을 꾹꾹 눌러 쓴 듯한 느낌이 납니다. 획의 두께는 서로 다르지만, 두꺼운 획이 다른 캘리그라피에 비해 월등히 많습니다. 간혹 얇은 획은 꾸밈처럼 들어가 있습니다. 자신감이 넘치는 표정을 가지고 있는 남자체는 붓의 전체 면적을 활용하여 쓴 캘리그라피로서 주제를 강하게 드러내야 하는 포스터나 움직이는 이미지, 또는 스포츠 관련 이미지 등에 잘 어울리는 서체입니다.

체인지업 캘리그라피

그래픽 작업을 거친 후

남자체 연습하기

● 부록CD
[파트4/챕터3/남자체 1~2] 이미지를 출력하여 화선지 밑에 깔고 연습해보세요.

1 | 붓꼬리의 방향을 다양하게 하여 꾹꾹 눌러 쓰는 연습을 하세요.

남자체는 붓의 모든 면적을 사용하는 연습이 필요합니다. 붓의 꼬리가 향하는 방향에 따라 달라지는 붓의 표면도 익혀보세요.

붓꼬리를 아래로 했을 때

붓꼬리를 왼쪽으로 했을 때

붓꼬리를 위로 했을 때

2 | 세로축의 각도를 제각각 써 주세요.

남자체는 자유분방한 것이 특징이므로 세로축의 각도를 제각각 다르게 하여 쓰는 연습을 하세요. 이미지를 보면 '체인지업'의 세로축의 각도가 글자마다 서로 다른 것을 확인할 수 있습니다.

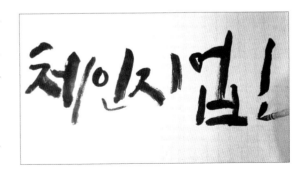

Tip 붓에 묻어 있는 먹물이 다 없어져 획의 느낌이 거칠게 표현돼도 괜찮습니다. 오히려 그러한 느낌이 남자체를 더욱 돋보이게 해주기 때문입니다.

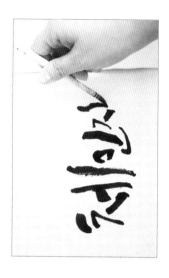

붓은 붓의 꼬리가 앞으로 45도 정도 기울어지게 한 뒤 썼습니다.

(O)　　　　　　　(X)

3 | 몇 개의 획은 인위적으로 얇게 써도 좋아요.

Tip↙ 남자체는 붓의 방향을 제각각 사용하여 쓰는 서체이기 때문에 붓이 쉽게 망가질 수 있습니다. 그러므로 작업 후에는 가급적이면 빨리 붓을 빨아주는 것이 좋습니다.

남자체는 획이 전반적으로 두껍기 때문에 얇게 그린 몇 개의 획이 양념과도 같은 포인트가 됩니다. 두꺼운 획과 얇은 획을 섞어 표현하는 것이 서툴다면 인위적으로 몇 개의 획을 선택하여 얇게 표현하는 연습을 해보세요.

일반인 서체의 남자체 변신

대한민국

① 대한민국　**②** 대한민국
I love KOREA
아자아자 파이팅!

① 앞에서 소개한 3가지 스킬을 이용하여 붓으로 씁니다. 이때 '국'은 밑으로 늘어뜨려 씁니다.

② 왼쪽 아래의 빈 공간에 어울리는 문구를 쓴 뒤 마무리 합니다.

Tip 남자체는 두꺼운 고딕체가 함께 어우러지면 그 느낌이 배가 됩니다.

대한민국

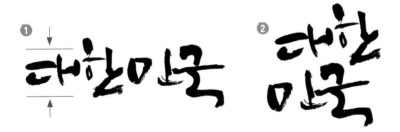 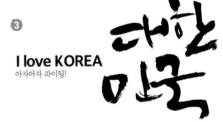

① 앞에서 소개한 3가지 스킬을 이용하여 붓으로 씁니다. 이때 '대'는 납작하게 씁니다.

② 배치를 두 줄로 한 뒤 각도를 살짝 틀어줍니다.

③ 왼쪽 가운데에 어울리는 문구를 표현하여 마무리 합니다.

‡ *Chapter 4* ‡

캘리그라피에 표정 담기 4

어린이 행사에 잘 어울리는
귀염체

획의 길이가 대부분 짧은 것이 특징인 귀염체는 붓을 꾹 눌러 쓴 두꺼운 획과 붓을 살짝 떼고 쓴 얇은 획이 함께 합니다. 그리고 글자가 동글동글하여 마치 오랫동안 동그라미 속에 숨어 있던 글씨들을 막 꺼낸 듯한 느낌이 납니다. 또, 어디로 튈지 모를 글씨의 방향이 동서남북으로 제각각인 것이 특징입니다. 이러한 글씨는 유아 책 제목이나, 어린이 행사 등에 쓰면 좋습니다.

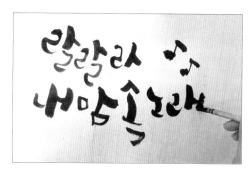

귀염체 연습하기

○ **부록CD**
[파트4/챕터4/귀염체 1~3] 이미지를 출력하여 화선지 밑에 깔고 연습해보세요.

1 | 직선보다는 곡선으로 그리세요.

귀염체는 대부분의 획이 곡선으로 이루어져 있습니다. 직선이 아닌 곡선을 그리는 연습을 해보세요.

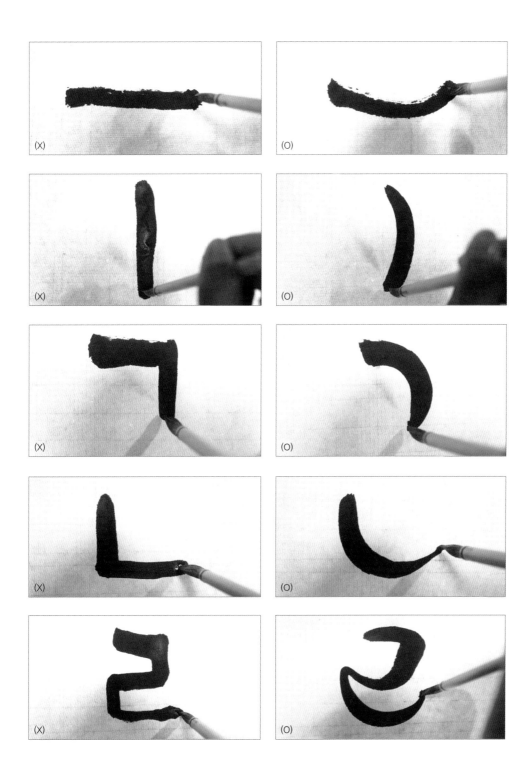

● 부록CD

[파트4/챕터4/귀염체 4]이미지
를 출력하여 화선지 밑에 깔고
연습해보세요.

2 | 동그라미 속에 글씨 써 넣는 연습을 하세요.

동그라미를 그린 뒤 그 안에 캘리그라피를 쓰는 연습을 해봅니다. 곡선으로 그리면서 되
도록 짧고 굵게 써 봅니다. 이때는 되도록 동그라미 바깥으로 나가지 않도록 연습하는
것이 좋습니다.

3 | 동서남북 모든 방향을 활용하세요.

귀염체를 더 돋보이게 하려면 글자의 방향을 각양각색으로 해주세요. 단, 방향이 달라진
다고 해서 서로 너무 떨어뜨려 놓으면 안 됩니다. 공간을 적절히 활용하면서 방향을 다
르게 써 보는 연습을 해보세요.

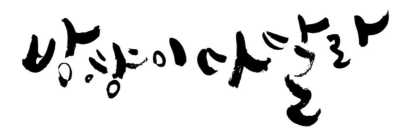

'방향이 다 달라'라는 캘리그라피에서 보면 철자들의 방향이 모두 다른 것을 볼 수 있습니다.

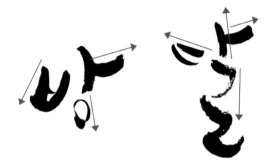

일반인 서체의 귀염체 변신

● 부록CD
[파트4/챕터4/귀염체 5] 이미지를 출력하여 화선지 밑에 깔고 연습해보세요.

❶ 글씨의 방향이 왼쪽 위로 향하고 있는 것을 바로 잡아준 뒤 앞에서 소개한 스킬을 이용해 썼습니다.

❶ 직사각형에 맞춘 듯한 글씨를 조금 더 자유롭게 떨어뜨려 준 뒤 '레'의 방향을 위로 올려 썼습니다.

‡ *Chapter 5* ‡

캘리그라피에 표정 담기 5

타이틀에 많이 활용되는
다큐체

다큐체는 마치 통나무로 만든 듯한 느낌이 나는 것이 특징입니다. 서체의 굵기가 비슷비슷하며 직선으로 이루어져 있어 빈 공간을 활용하기 쉬운 서체입니다. 이러한 다큐체는 제목이나 타이틀로 많이 활용됩니다.

다큐체 연습하기

● 부록CD
[파트4/챕터5/다큐체 1] 이미지를 출력하여 화선지 밑에 깔고 연습해보세요.

1 | 붓을 눕혀 붓의 측면을 활용하여 쓰세요.

붓을 눕혀 붓의 측면을 모두 활용하여 씁니다. 하지만, 전체 다 그렇게 쓰라는 건 아니에요. 'ㄹ'과 같이 획이 많은 경우에는 적절히 붓을 들어 얇게 쓰는 센스가 필요합니다. 눕혔다 올렸다 다시 눕혔다 올렸다를 적절히 반복해 주는 거죠.

2 | 거친 느낌은 덧칠로 보정해 주세요.

붓을 눕혀 쓰다보면 먹이 금방 없어
집니다. 그렇게 되면 획은 거친 느낌
이 돼버리죠. 이 때는 붓의 끝으로 조
금씩 덧칠하여 보정해 주어도 좋습
니다.

3 | 빈 공간을 활용하여 쓰세요.

비슷한 굵기의 획을 연속으로 쓰기 때문에 공간이 비어 보이면 캘리그라피 자체가 배열
이 안 좋아 보일 수 있습니다. 그러므로 빈 공간을 활용하는 연습을 하세요.

빈공간

○ 부록CD
[파트4/챕터5/다큐체 2] 이미지를 출력하여 화선지 밑에 깔고 연습해보세요.

Tip 삼각형 구조로 쓴 'ㄹ'은 전체적으로 균형 잡힌 캘리그라피를 표현할 수 있습니다.

Tip 꼭 첫 획이 길고 두 번째 획이 짧아야 한다는 고정관념을 버리고, 반대로도 써 보고, 같게도 써 보세요.

4 | 'ㄹ', 'ㅐ', 'ㅆ'을 잘 써야 해요.

다큐체는 특별히 'ㄹ', 'ㅐ', 'ㅆ'을 잘 쓰면 더 맛깔나게 표현할 수 있습니다.

'ㄹ'은 윗부분이 좁고 아래로 갈수록 넓어지는 삼각형 구조로 씁니다.

'ㅐ'는 첫 번째 세로획을 두 번째 세로획보다 조금 더 길게 씁니다.

첫 번째 '쓰'은 너무 정직해요. 하지만 두 번째부터 마지막까지의 '쓰'은 아주 재미있는 모양입니다.

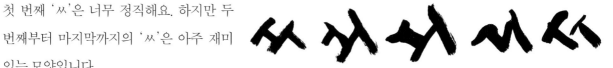

일반인 서체의 다큐체 변신

○ 부록CD
[파트4/챕터5/다큐체 3~4] 이미지를 출력하여 화선지 밑에 깔고 연습해보세요.

1 획은 모두 두껍게, 글자의 방향은 90도로 정확하게 씁니다.

1 오른쪽으로 향하는 글씨의 방향을 정확한 방향으로 바꿔줍니다.

2 붓의 모든 면적을 이용하여 글씨를 정확하게 씁니다.

3 빈 공간을 활용하여 2줄 쓰기로 배치하여 씁니다.

‡ *Chapter 6* ‡

캘리그라피에 표정 담기 6

도전적인 주제에 잘 어울리는
파워체

파워체는 하늘을 비상하는 듯한 느낌이 나는 대표적인 서체입니다. 강렬한 느낌에 호소력까지 있어 캘리그라퍼들에게 매우 사랑받고 있습니다. 주로 대중이 모이는 집회나 도전이 주제가 되는 책제목 등에 쓰입니다.

파워체 연습하기

○ 부록CD
[파트4/챕터6/파워체] 이미지를
출력하여 화선지 밑에 깔고 연
습해보세요.

1 | 30도 위로 날리듯이 쓰세요.

붓은 펜을 잡듯이 오른쪽으로 비스듬하게 잡습니다. 그런 뒤 오른쪽 위에서 누군가가 내 붓 끝을 잡아당긴다고 생각해 보세요. 하지만 나는 끝까지 내 붓을 제자리에 가져다 놓을 거라고 생각하며 쓰는 것입니다. 그리고 오른쪽 끝은 무조건 흘려 쓰기로 날려버리세요.

 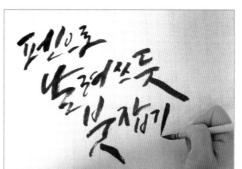

조금 더 효율적인 연습을 위해 임의로 선을 그려볼게요. 선은 오른쪽 위로 약 40도 간격으로 그립니다. 그린 선 위에 글씨가 누워 있는 듯이 쓰면 됩니다.

 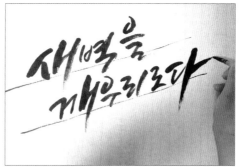

Tip 줄긋기는 연습용일 때만 사용하세요. 평상시에는 보이지 않는 선이 있다고 생각하고 쓰거나 연필로 그린 뒤 지워주세요.

새벽을 깨우리로다

2 │ 'ㅐ', 'ㅜ' 'ㅏ'를 잘 써야 해요.

파워체에서는 'ㅐ', 'ㅜ', 'ㅏ'를 잘 쓰는 것이 중요합니다. 이 3가지만 잘 쓰면 파워체의 느낌을 잘 살릴 수 있어요. 이 모음을 모두 포함하고 있는 '애국가'로 연습해 보겠습니다.

먼저 'ㅐ'는 세로획이 2개가 있습니다. 이때 첫 번째 세로획은 짧게 쓰되 끝을 흘려 쓰지 않습니다. 붓을 빨리 떼지 않고 점을 찍듯이 떼어냅니다. 그리고 두 번째 세로획은 첫 번째 세로획과 반대로 길게 쓰되 끝을 흘려서 씁니다.

애국가

ㅂ

'쭉'은 그림처럼 씁니다. 멀리서 보면 마치 숫자 3을 연상케 합니다. 받침 'ㄱ'을 길게 빼 주는 것이 포인트입니다.

'ㅏ'는 세로획은 짧게 쓰고 붓을 천천히 떼어냅니다. 하지만 가로획은 길게 쓰고 흘려 쓰기 합니다.

비슷한 느낌의 또 다른 캘리그라피를 보겠습니다. '백두산'과 '생각'이라는 캘리그라피입니다. 받침으로 사용된 'ㄱ'이 길게 늘어져 있는 것과 'ㅐ'는 첫 번째 수직선이 짧은 것이, 'ㅏ'는 가로획이 긴 것이 특징입니다.

이렇게 3가지만 중점적으로 연습해도 여러분은 충분히 파워체를 잘 구사할 수 있습니다.

일반인 서체의 파워체 변신

① 아래로 90도인 글씨를 비스듬히 기울여 씁니다.
② 같은 두께가 아닌 얇은 획과 두꺼운 획을 함께 사용합니다.
③ 끝부분을 얇게 날리며 씁니다.

① 글씨의 간격을 좁게 해줍니다.
② 과한 흘려 쓰기는 자제하고 조금 더 정확하게 씁니다.
③ 바'의 세로획을 가장 길게 씁니다.

✠ *Chapter 7* ✠

캘리그라피에 표정 담기 7

감성 짙은 문구에 잘 어울리는
슬픔체

슬픔체는 먹과 물을 함께 사용하는 것이 특징입니다. 그렇기 때문에 다른 서체들처럼 먹의 농도가 100%가 아닌 물이 섞인 농도가 그대로 표현됩니다. 서체의 특징상 감성 짙은 문구에 잘 어울립니다. 단, 물이 섞인 캘리그라피이기 때문에 긴 글의 캘리그라피는 작업이 어려울 수도 있습니다.

슬픔체 연습하기

1 | 먹과 물의 농도 조절이 중요해요.

#1. 처음 쓸 때: 먹은 소량만 있어도 화선지에 쉽게 번집니다. 그렇기 때문에 생각보다 많이 물을 머금고 있어야 슬픔체를 쓸 수가 있습니다.

❶ 붓에 먹을 묻힌 뒤 물에 살짝 헹굽니다. 붓을 물에 담그고 5번 정도 휘리릭 저으면 됩니다.

❷ 물기를 조금만 제거합니다.

❸ 물기가 가득한 붓은 화선지에 살짝만 닿아도 획을 그려냅니다.

#2. 두 번째 쓸 때: 두 번째 쓸 때는 농도를 조금 높입니다. 이때 먹물을 아주 소량만 묻혀 표현하는 것이 좋습니다.

❶ 붓의 끝에만 살짝 먹을 묻힙니다. 아니면 종이컵 끝에 튄 먹을 묻혀도 좋아요. 그만큼 소량만 필요합니다.

❷ 다시 #1의 과정을 거친 뒤 화선지에 씁니다. 먹을 조금 묻힌 뒤 바로 쓰면 농도가 짙어져요. 이제부터는 먹이 아닌 물을 묻혀가며 쓰면 됩니다.

Tip◢ 먹과 물을 이용해 다양한 농도 표현하기
먹과 물을 이용해서 다양한 농도의 캘리그라피를 표현할 수 있습니다.

물을 많이 묻혔을 경우 농도가 매우 옅습니다.

붓 끝에 먹을 아주 소량 묻힌 뒤 농도가 조금 진 해졌습니다.

다시 붓에 물을 묻혀 비스듬히 기울여 물을 흘려 보낸 뒤 그리면 또 다른 느낌의 획을 그릴 수 있 습니다.

○ 부록CD

[파트4/챕터7/슬픔체 1] 이미지를 출력하여 화선지 밑에 깔고 연습해보세요.

2 │ 천천히 누운 듯한 글씨를 쓰세요.

〈눈물 난다〉라는 캘리그라피를 써 볼게요. 붓을 눕히거나 세우기를 반복해서 두꺼운 획과 얇은 획을 적절히 사용합니다. 단, 슬픈 표정의 캘리그라피를 쓰는 만큼 너무 빨리 쓰면 먹의 농도 조절이 어려울뿐더러 느낌을 제대로 살릴 수 없기 때문에 천천히 느낌을 생각하면서 써야 합니다. 그리고 전체적으로 힘이 없고 누워있다는 느낌이 나도록 오른쪽 아래로 내려쓰거나 자음이나 모음의 끝을 올리지 말고 되도록 아래로 내려 쓰면 좋습니다. 하지만, 수평 정렬을 되도록 맞춰가면서 쓰는 것을 잊으면 안 됩니다.

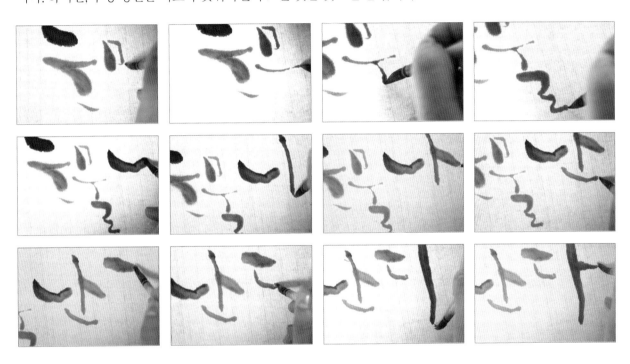

● 부록CD

[파트4/챕터7/슬픔체 2] 이미지를 출력하여 화선지 밑에 깔고 연습해보세요.

3 | 적절한 이미지도 그려보세요.

감성적인 서체인 만큼 그림이 함께 삽입이 되면 그 느낌이 배가 됩니다. 붓을 눕힌 채로 점을 찍어주면 마치 빗물, 눈물과 같은 느낌을 낼 수가 있습니다.

Tip♪ 덧칠을 이용해 먹그림 소스 만들기

위에서 소개한 빗물, 눈물 외에 선을 덧칠하여 표현해도 멋진 먹그림 소스를 만들 수 있습니다.

❶ 먼저 한 획을 예쁘지 않게 한 번에 그립니다.
❷ 마르지 않은 상태에서 위에 한 번 더 그립니다.
❸ 소량의 먹을 묻혀 한 번 더 그립니다.
❹ 한 번 더 덧칠하듯 그립니다.
❺ 완성한 먹그림 밑에 슬픔체 느낌의 캘리그라피를 표현해보세요.

일반인 서체의 슬픔체 변신

① 세로획을 좀 더 짧게 씁니다. 그리고 '대'와 '민'은 낮게, '한'과 '국'은 높게 써서 높낮이를 다양하게 해줍니다.

① 글씨의 간격은 좁게 해서 쓰고, 두꺼운 획과 얇은 획을 번갈아가며 씁니다.

Tip✑ 슬픔체를 쓸 때는 먹의 농도를 조절하는 것이 중요합니다. 하지만 먹은 매우 진하기 때문에 물을 섞어도 진하기가 쉽게 바뀌지 않습니다. 그러므로 농도는 대략 다음과 같이 해주는 것이 좋습니다.

먹10% + 물90%

먹20% + 물30%

먹50% + 물50%

코미디 연극에 잘 어울리는
왼손체

왼손체는 글씨간의 크기도 다르고 정렬도 다릅니다. 그래서 마치 어린아이가 쓴 것 같은 느낌마저 듭니다. 색다른 느낌의 캘리그라피나 풍자 또는 코미디 연극 등에 자주 쓰이며, 오른손이 아니기 때문에 특별한 스킬 없이 쉽게 배울 수 있는 장점이 있습니다.

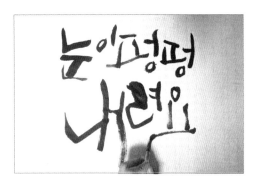

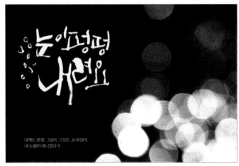

왼손체 연습하기

🔘 부록CD
[파트4/챕터8/왼손체 1~2] 이미지를 출력하여 화선지 밑에 깔고 연습해보세요.

1 | 글자의 틀을 깨보세요.

왼손으로 쓰더라도 우리는 글씨가 가지고 있는 균형과 틀을 깨기가 어렵습니다. 그것에 맞추려 하다보면 더 어렵고 잘 써지지 않을 수도 있습니다.

우리가 생각하는 왼손 글씨 틀을 깨고 자유롭게 쓴 경우

왼손체를 쓸 때는 조금 더 틀을 깰 필요가 있습니다. 위의 왼쪽 이미지처럼 세로축의 변화는 물론 '사'와 같이 자음 하나가 갑자기 커질 수도 있다는 가능성을 염두하며 써야 개성 있는 왼손체를 쓸 수 있습니다.

연습할 때는 글자의 틀을 완전히 깨고 읽힐 정도로만 표현해서 쓰는 연습을 합니다.

우리가 생각하는 왼손 글씨 틀을 깨고 자유롭게 쓴 경우 우리가 생각하는 왼손 글씨 틀을 깨고 자유롭게 쓴 경우

우리가 생각하는 왼손 글씨 틀을 깨고 자유롭게 쓴 경우

익숙하지 않은 손으로 쓰는 캘리그라피는 가독성은 떨어질 수 있지만, 읽히기만 한다면 매우 즐거운 디자인 요소가 될 수 있습니다.

2 | 가로획은 오른쪽에서 왼쪽으로 쓰세요.

왼손으로 쓰기 때문에 붓 조절이 어려울 수가 있습니다. 특히 가로획을 쓸 때 왼쪽에서 오른쪽으로 쓰던 습관 때문에 무심코 그냥 쓰는데요. 그렇게 되면 붓의 방향과 손의 방향이 달라져서 붓이 쉽게 상할 수가 있습니다. 이때는 오른쪽에서 왼쪽으로 쓰면 훨씬 더 예쁜 왼손체를 표현할 수 있습니다.

Tip✐ 왼손체는 가장 천천히 써야 하는 서체입니다. 속도가 빨라지면 아예 읽을 수 없는 캘리그라피가 될 수도 있기 때문입니다. 그리고 가끔 덧칠을 해주는 것도 좋은 아이디어입니다. 그렇게 되면 왼손체가 가지고 있는 자유분방한 특징이 더 살아나기 때문입니다.

왼손으로 덧칠 없이 쓴 캘리그라피 '노'부분을 덧칠한 캘리그라피

3 | 한 개 정도는 크게 쓰세요.

왼손체는 글자의 크기가 균등하지 않은 것이 더 재미있습니다. 즉, 쓰면서 어떤 철자 한 개는 다른 글자보다 크게 쓰는 것입니다. 이때 임의로 그 글자가 들어갈 동그라미를 연필로 그린 뒤 써도 좋습니다.

이처럼 한 글자를 다른 글자보다 월등히 키우면 그 굵기도 자연스레 커지기 때문에 더 재미있는 왼손체가 됩니다. 하지만, 우리가 기억해야 할 아주 중요한 부분이 하나 있습니다. 캘리그라피는 '가독성'이 매우 중요합니다. 재미있게 왼손체를 썼지만 이게 무슨 글자인지 알아볼 수가 없다면 소용이 없습니다.

가독성이 없는 왼손체

그러므로, 왼손체를 쓸 때에는 앞에서 소개한 3가지 스킬들을 이용하되 꼭 세밀한 균형을 지켜주어야 합니다.

일반인 서체의 왼손체 변신

❶ 오른쪽 위를 향하던 글자를 오른쪽 아래의 방향으로 썼습니다. 그리고 'ㄹ'을 느낌에 맞게 넓혀주고 아래로 더 길게 썼으며, 전체적으로 붙어있는 글자들을 되도록 떼어주며 썼습니다.

❶ 마찬가지로 글자의 방향을 아래로 향하도록 쓰고, 'ㄹ'을 좀 더 크고 넓게 썼습니다.

Tip✍ 필자는 왼손체를 즐겨 쓰고 있습니다. 가끔씩 다른 서체를 표현해보고 싶거나 클라이언트가 "이번에는 좀 재미있는 캘리그라피였으면 좋겠습니다."라고 할 때 꼭 시안 중에 한 개는 왼손으로 쓴 캘리그라피를 보내드리죠. 보통 3~5개의 시안을 보내는데요. 그 중에서 단연 왼손으로 쓴 캘리그라피는 독특하고 튀어서 최종으로 자주 선택될 정도로 많은 장점을 가지고 있답니다.

Chapter 9

캘리그라피에 표정 담기 9

긍정적인 문구에 잘 어울리는
용기체

용기체는 매우 긍정적인 서체입니다. 획에 힘이 느껴지지만 동글동글한 획으로 구성되어 있어 매우 밝습니다. 다른 서체보다 흘려 쓰기가 더 많이 나오지만 지저분하지 않고 깔끔합니다. 획이 긴 것 같지만 길지가 않고 정사각형 틀에 맞춰 쓴 것 같은 느낌도 납니다.

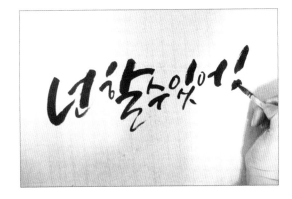

용기체 연습하기

● 부록CD

[파트4/챕터9/용기체 1] 이미지를 출력하여 화선지 밑에 깔고 연습해보세요.

1 | 붓잡기

'넌 할 수 있어!'라는 문장을 써 보았습니다. 서예를 하듯 수직으로 붓을 잡지 않고 마치 연필을 잡듯이 가볍게 잡고 씁니다. 그냥 연필을 잡듯이 끄적이듯 쓰는 것이 중요합니다. 이때 손은 바닥에 붙여서 씁니다.

옆에서 본 모습

위에서 본 모습

이러한 글씨의 특징은 쓰는 동안 손이 움직이는 행동반경이 매우 짧다는 점입니다. 그렇기 때문에 글씨 안에 길게 뻗는 부분을 제외하고는 굵기 차이가 심하게 많이 나진 않습니다. 붓의 털 부분을 얼마나 눌러 쓰느냐에 따라 두께 차이가 납니다.

Tip✍ 붓의 누르기 정도에 따른 획 두께 차이

❶ 붓의 1/3 지점까지 눌렀을 때의 획 두께: 보통체
❷ 붓의 2/3 지점까지 눌렀을 때의 획 두께: 두꺼운 획
❸ 붓의 끝부분만 이용했을 때의 획 두께: 얇은 획

2 | 끝부분을 흘려 쓰세요.

붓을 크게 움직이지 않고 밑으로 내리꽂듯이 씁니다. 이때 세로획을 너무 길지 않게 쓰는 것이 좋습니다. 붓의 2/3 지점까지 눌러 쓰는 두꺼운 획이 기본이 되게 쓰되, 끝처리는 얇은 획으로 흘려 씁니다.

Tip✓ 이러한 글씨는 너무 천천히 쓰지 않는 것이 좋습니다. 천천히 쓰다보면 먹과 화선지가 접촉하는 시간이 길어져 자칫 번질 수 있기 때문입니다.

3 | 'ㄹ', 'ㄱ', 'ㅎ'만 잘 써도 좋아요.

용기체는 3가지 자음만 잘 써도 느낌을 잘 살릴 수 있습니다.

● **부록CD**

[파트4/챕터9/용기체 2] 이미지를 출력하여 화선지 밑에 깔고 연습해보세요.

'ㄹ'은 흘려 쓰기 해주세요. 가급적이면 얇게 쓰는 것이 좋습니다. 밑에서 누가 잡아당기는 것처럼 얇은 획을 한숨에 그립니다.

◎ 부록CD

[파트4/챕터9/용기체 3] 이미지를 출력하여 화선지 밑에 깔고 연습해보세요.

'ㄱ'도 흘려 쓰기 해주세요. 단, 끝부분은 오른쪽으로 작은 꼬랑지를 만들어 줍니다. 두껍게 시작하여 얇은 선이 이어지고 마지막에는 중간 두께로 끝을 맺습니다.

◎ 부록CD

[파트4/챕터9/용기체 4] 이미지를 출력하여 화선지 밑에 깔고 연습해보세요.

'ㅎ'은 크게 머리기둥 부분과 아래 동그라미 부분으로 나뉘는데요. 두께를 서로 바꿔가며 연습하면 아주 좋습니다. 어느 정도 연습이 다 되었다 싶으면 'ㅎ'이 들어간 단어 중 '할'이라는 글자를 집중적으로 연습해보세요. 그러면 이 캘리그라피 스킬에 대해 좀 더 빨리 효과를 볼 수가 있답니다.

Tip 여러 단어들을 자유롭게 연습해보세요.

일반인 서체의 용기체 변신

사나이　**①사나이**

① 붙어 있는 글씨를 떼어 쓴 다음, 가로선에 맞춰 배열했습니다.

캘리그라피　**①갤리그라피**

① 'ㄹ'을 흘려 쓰기로 썼습니다. 그리고 붙어 있는 글씨를 떼어 썼고, 세로획을 조금씩 더 길게 썼습니다.

Tip 용기체는 강하지만 보는 이로 하여금 웃음을 머금을 수 있게 해주는 서체입니다. 그래서 만약 여러분이 '이번 작업의 서체는 도무지 어떻게 할지 갈피를 잡지 못하겠어.'라는 생각이 들었을 때 사용하면 어느 정도 만족할 수 있을 거예요. 실제로 주로 교회 작업물을 많이 디자인하는 저도 이 '용기체'를 자주 사용하고 있답니다.

강한 메시지에 잘 어울리는
결단체

결단체는 붓 두 개를 잡고 쓰는 서체로 더욱 여러 개의 획이 겹쳐져 있는 듯한 느낌이 납니다. 그래서 매우 거칠고 힘이 느껴집니다. 그리고 두 개의 붓의 상태에 따라 선의 굵기 변화가 많고 매우 남성적입니다.

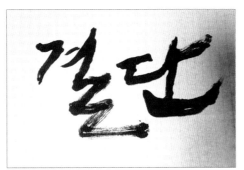

결단체 연습하기

1 | 붓잡기

세필붓 두 개를 젓가락 잡듯이 잡습니다. 쓸 때는 두 개의 붓을 다양하게 이용하면 좋습니다. 두 개의 붓을 벌려서 쓰기, 붙여서 쓰기, 교차하여 쓰기의 3가지 방법을 이용하여 씁니다.

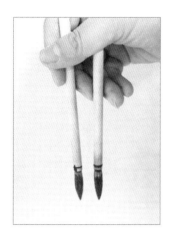

2 │ 다양한 선 연습을 해보세요.

두 개의 붓을 잡고 쓰는 것이기 때문에 어느 서체보다도 더욱 다양한 획을 표현할 수 있습니다. 먼저 붓 두 개를 함께 잡은 뒤 먹을 묻힌 다음 기본 획 긋는 연습을 해보겠습니다.

일반 직선

붓 한 개일 때

붓 두 개일 때

거친 직선

붓 한 개일 때

붓 두 개일 때

원

붓 한 개일 때

붓 두 개일 때

기둥

붓 한 개일 때

붓 두 개일 때

한 개의 붓으로 그었을 때보다 두 개의 붓으로 그었을 때가 더 강렬한 느낌이 나고 거칠기가 느껴집니다.

이번에는 두 개의 붓을 벌려 쓰기, 붙여 쓰기, 교차 쓰기 세 가지 방법을 다양하게 섞어 쓰면 어떤 느낌이 표현되는지 알아보겠습니다. 두 개의 붓으로 그었을 때의 다양한 선의 모습입니다.

두 개의 붓을 같은 위치로 한 뒤 직선을 그었을 때

두 개의 붓을 같이 출발했다가 두 줄로 바꾼 뒤 다시 한 줄로 그었을 때

서로 다른 줄로 시작했다가 한 개의 줄로 합쳤을 때

조금 간격을 두고 직선을 그었을 때

붓을 교차했을 때

먹을 조금만 묻혀 간격을 두고 그었을 때

획을 그을 때는 너무 정확하고 선명하게 그으려고 하지 않아도 됩니다. 서로 교차가 되어도 좋고, 벌어져도 괜찮습니다. 오히려 자연스럽게 보이는 것이 결단체에서는 돋보이기 때문입니다.

◐ 부록CD
[파트4/챕터10/결단체] 이미지를 출력하여 화선지 밑에 깔고 연습해보세요.

3 | 글자에 적용하여 써 보세요.

글자를 뾰족뾰족하게 쓴다고 생각하며 씁니다. 그리고 글자를 연결하여 쓸 수 있으면 연결하여 쓰는 것도 좋습니다. 예를 들어 '결'에서 '겨'와 'ㄹ'을 연결해서 쓰는 것과 같습니다. 그리고 너무 빨리 쓰지 않는 것이 좋습니다. 두 개의 붓으로 다양한 선을 표현해야 하기 때문에 천천히 생각하면서 표현하며 쓰는 것이 좋습니다.

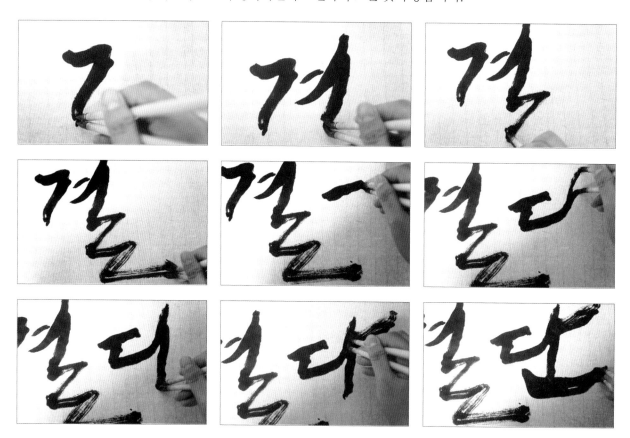

Tip✍ 쓰다보면 덧칠을 하고 싶을 때도 있습니다. 그때는 주저하지 말고 덧칠하여 가독성 있는 캘리그라피로 만들어 주세요.

일반인 서체의 결단체 변신

❶ 선은 직선이 아닌 두 개의 붓으로 흔들리는 듯이 표현했으며 최대한 천천히 썼습니다.

❶ 가급적이면 겹쳐서 삐져나오는 획이 없도록 썼습니다.

Tip 결단체는 쓸 때 꼭 두께가 같은 붓으로 쓰지 않아도 됩니다. 다양한 두께의 붓을 이용해도 좋습니다. 이때 중요한 것은 자칫 호러 느낌의 캘리그라피가 될 수도 있으므로 이러한 느낌을 원하는 것이 아니라면 두 개의 붓이 서로 떨어져서 이루는 획보다 함께 그려지되 다양한 획의 느낌을 많이 넣어 주는 것이 더욱 좋습니다.

캘리그라피에 표정 담기 11

편지나 초대장에 어울리는
에세이체

에세이체는 세로획이 한번 꺾이는 것이 특징입니다. 컴퓨터 폰트의 명조체 느낌과 손글씨 느낌이 합쳐져 무난하게 사용할 수 있으며, 편지나 초대장 등에 사용하기 매우 적합한 서체입니다.

에세이체 표현하기

1 | 왼쪽 아래를 향해 쓰세요.

살짝 오른쪽으로 비스듬히 누워있는 듯 쓰는 것이 이 서체의 특징입니다. 화살표 방향으로 글씨를 눕혀 씁니다. 그렇게 되면 세로획을 쓸 때 붓의 2/3면적을 모두 사용하게 됩니다.

● 부록CD
[파트4/챕터11/에세이체 1~2]
이미지를 출력하여 화선지 밑에
깔고 연습해보세요.

2 | 세로획을 깊이 꺾어 주세요.

세로획을 꺾을 때 그 각도를 깊게 해 주는 것이 더 좋습니다. 세 번째 캘리그라피의 세로획 각도가 가장 알맞습니다. 하지만 너무 과하게 꺾는 것은 금물입니다.

3 | 서로 다른 크기와 위치에 써 보세요.

에세이체는 한 글자 한 글자가 귀엽고 예쁜 서체이기 때문에 배열의 규칙을 갖고 쓰기보다 높이와 크기를 다르게 하여 쓰는 연습을 하면 더욱 좋습니다.

세로획은 꺾여서 아래로 쭉 내려오기 때문에 획의 두께가 두껍습니다. 그러므로 가로획을 적절히 얇게 써서 균형을 맞추는 것이 좋습니다. 글씨의 크기 또한 서로 다르게 쓰는 것이 훨씬 더 좋아 보입니다.

모두 똑같은 크기로 쓴 경우 서로 다른 크기로 쓴 경우

일반인 서체의 에세이체 변신

❶ 글씨를 눕혀서 쓰고, '꽃' 부분의 'ㄲ'과 'ㅊ'를 조금 더 정확하게 썼습니다.

❶ 세로획을 모두 꺾어 썼습니다.

Tip✎ 기울기를 조금 더 주었고, 세로획을 좀 더 위로 길게 썼습니다.

PART 5

배치만 잘해도 멋진 캘리그라피를 완성할 수 있어요.

캘리그라피를 잘하기 위해서는 잘 '잘 쓰는 것'입니다. 예쁘게도 쓸 줄 알아야 하고, 멋지게도 쓸 줄 알아야 하죠. 우리는 파트4에서 다양한 느낌의 캘리그라피를 표현하는 방법에 대해 배웠습니다. 그렇다면 그 다음으로 잘해야 하는 것은 무엇일까요? 바로 '배치'입니다. 누가 봐도 정말 잘 쓴 캘리그라피일지라도 엉성한 배치와 적절하지 않은 흐트러짐은 캘리그라피의 완성도를 떨어뜨릴 수 있습니다. 반대로 잘 쓰지는 못했지만 배치를 정말 잘해서 아주 멋진 캘리그라피를 완성하는 경우도 있어요. 이번 파트에서는 우리의 캘리그라피를 더욱 돋보이게 할 수 있는 배치 방법 4가지를 알아보고 익혀보는 시간을 갖도록 하겠습니다.

테트리스하듯이
공간을 채워가며서
쓰는것이 대체...
쓰는것이 어떤거냐?
자... 빈공간 보이죠? 보이면
내게 말해주기!!!
말해 보여요? 보여요? 저
채우면서 쓰라는말이지
공간을 ^_^ 채우며써주는
공간을 말들이에 테트리스
공간을 공략법 배치법!!
에 배치합시다!!! ♥

‡ *Chapter 1* ‡

캘리그라피 배치법 1

빈 공간은 용서 못해!
테트리스 배치법

대부분의 캘리그라피 책에서 공통적으로 하는 이야기가 있습니다. 바로 "빈 공간을 찾아가며 쓰세요.", "공간을 활용하세요." 등 공간을 이용하라는 것입니다. 왜 그런 걸까요? 아래 두 개의 캘리그라피를 비교하며 설명할게요.

왼쪽 캘리그라피는 배치의 개념이 거의 없이 일렬로만 써 내려간 글입니다. 배치의 개념을 찾자면 수평으로 배치했다는 정도에요. 사실 처음 붓을 잡는 분들 대부분이 이렇게

쓰곤 합니다. 왜냐하면 공간에 대한 인식보다 글씨를 잘 쓰는 것이 더 중요하기 때문에 공간이 아직은 눈에 들어오질 않는 거예요. 반대로 오른쪽 캘리그라피는 글씨가 오르락 내리락합니다. 마치 한 글자 한 글자를 끼워 맞춘 듯이 글자들이 사이사이에 적당히 자리 잡고 있습니다. 이것이 바로 공간을 채우듯 배치하는 테트리스 배치법입니다.

캘리그라피를 배우면 배울수록 우리는 〈캘리에 지배 받는 공간〉이 아닌 〈공간에 지배 받는 캘리〉를 할 줄 알아야 합니다. 마치 밑줄 친 노트에 한 줄로 쭉 쓴 듯한 캘리그라피는 매력이 없습니다. 그럼, 배치를 잘하기 위해서는 무엇이 필요한지 살펴보겠습니다.

짧은 단어를 쓸 때부터 공간 채우는 버릇을 들이기

◑ 부록CD
[파트5/챕터1/배치 1〜3] 이미지를 출력하여 화선지 밑에 깔고 연습해보세요.

공간을 만드는 요소는 매우 여러 가지가 있습니다. 자음과 모음의 사이, 그리고 한 글자 한 글자 사이, 위아래 높낮이에서 생기는 공간 등 우리는 이러한 것들에서 가장 기본적으로 단어 안에 공존하는 공간을 채워주는 연습을 먼저 해야 합니다.

1 │ 두 글자

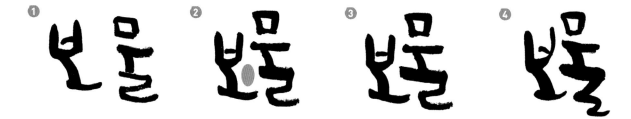

Tip✏ 공간을 채우는 획은 두껍지 않은 것이 좋지만, 표현하기 어렵다면 흘려 쓰기로 대체하세요. 조금 더 쉽게 공간을 채울 수 있을 거예요.

❶ '보'와 '물' 사이의 간격이 너무 멉니다.
❷ 둘의 간격을 좁혀보았습니다. '보'와 '물'사이에 공간(빨간 부분)이 생깁니다.
❸ 공간 사이로 '물'의 'ㄹ'이 길게 끼워지듯 씁니다.
❹ 끼워지듯 들어간 'ㄹ'의 모양이 어색하지 않게 흘려 쓰기로 표현합니다.

2 | 세 글자

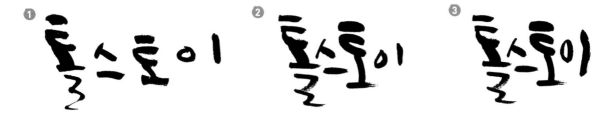

① 별다른 배치 없이 아주 자연스럽게 쓴 캘리그라피입니다. 그래서 재미가 없습니다.

② '의'를 작게 써서 '왕'의 'ㅏ' 밑의 공간을 채운 다음, '왕'과 '의' 사이의 간격만큼 '글'도 '의' 옆에 가까이 붙여 씁니다.

③ 조금 더 재미를 주기 위해 '글'을 아래로 더 내리고 '왕의' 아래쪽 공간에 '글'의 'ㄹ'이 길게 끼워지듯 씁니다.

④ 재미를 주기 위해 '왕의'와 '글' 사이에 빈 공간에 왕관을 그려 넣습니다.

Tip 빈 공간에 글과 어울리는 이미지를 그려 넣는 것은 캘리그라피에 활력을 불어넣는 것과 같습니다. 내가 잘 그릴 수 있는 몇 가지 클립아트를 연습해 두면 매우 큰 도움이 됩니다.

3 | 네 글자

① 처음에는 그냥 쭉쭉 나열하듯이 씁니다.

② 옆 칸을 테트리스 맞추듯이 빈 공간을 찾아 글씨를 끼워 넣습니다.
　이때 '토' 의 'ㅗ'를 길게 쓰되 '스'의 'ㅡ'와 겹치지 않도록 합니다.

③ '토'의 길이에 맞게 '이'도 길게 써서 마무리합니다.

Tip 공간을 채우며 쓰다 보면 의도치 않게 모음의 길이가 길어지거나 짧아지곤 합니다. 일반 글씨로 생각하면 어색할 수 있지만 캘리그라피는 그림과 같다는 개념을 늘 생각하면 예상치 못한 느낌의 캘리그라피를 표현할 수 있는 좋은 소스가 될 것입니다.

일반인 손글씨

테트리스 배치법으로 재배치한 것

일반인 손글씨

테트리스 배치법으로 재배치한 것

천천히 쓰는 버릇을 익히세요. 그래야 공간을 보는 눈도 생기고, 여유도 생긴답니다. 한 번 쓴 글씨는 컴퓨터 작업 외에는 수정하기가 어렵기 때문에 천천히 공간을 찾아가며 쓰는 연습을 하기 바랍니다.

두세 번째 쓰는 글자의 배치는 전체를, 마지막 글자의 배치는 완성을 좌우한다

왜 첫 번째가 아니고 두 번째와 세 번째 글자일까요? 보통 첫 번째 글자는 어디든 쓰게 되지만, 두 번째 글자부터는 어디에 써야 할지 고민하게 됩니다. 두 번째 글자를 쓰고 나면 세 번째 글자도 고민하게 되죠. 간혹 내가 원했던 자리가 아닌 다른 자리에 쓸 때도 있습니다. 하지만 염려하지 마세요. 마지막 글자만 잘 배치하면 멋지게 완성할 수 있습니다.

1 | 배치 1

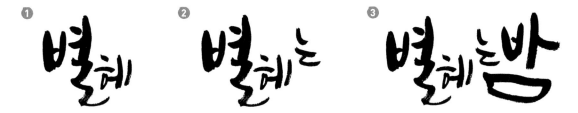

① 첫 번째 '별'을 쓴 뒤, 두 번째 글자인 '헤'를 별의 오른쪽 아래에 위치하도록 씁니다.

② 세 번째 글자인 '는'을 예측하지 못했던 자리에 썼다고 가정해 볼게요. 균형이 맞지 않지만, 공간을 채우는 방법으로 배치를 하게 되면 방법이 나옵니다.

③ '헤'와 '는' 사이에 빈 공간이 보이죠. 마지막 글자인 '밤'으로 전체적인 균형을 맞춰 주는 것입니다.

Tip. 캘리그라피는 이처럼 어떤 철자 하나를 변형한다고 해서 이상하지 않기 때문에 얼마든지 공간을 채울 수가 있습니다. 사실 이렇게 쓴 글씨가 더 재미있고, 독특해 보입니다. 여러가지 다양한 배치를 시도해보세요.

2 | 배치 2

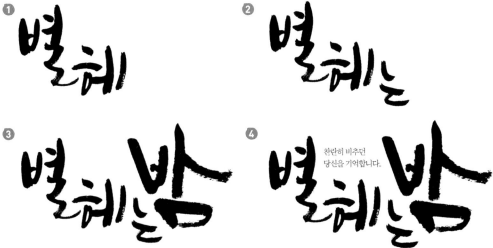

찬란히 비추던
당신을 기억합니다.

① 두 번째 글자인 '헤'를 별의 'ㄹ'이 끝나는 부분에 맞춰 씁니다.

② '는'은 계단을 내려가듯 씁니다. 이제 마지막 글자로 완성을 시켜줘야겠네요.

③ '밤'이라는 글자를 마치 미끄럼틀을 타고 내려온 듯 경사진 느낌으로 씁니다.

④ '별'과 '밤' 사이의 빈 공간이 아쉽다면 일반 서체로 꾸밈말을 써주어도 좋습니다.

Tip. 캘리그라피는 여러 가지의 조합으로 완성되는 경우가 많습니다. 공간이 비어 보인다면 일반 서체로 공간에 꾸밈말을 써주거나, 어울리는 이미지를 그려주면 매우 훌륭한 작품으로 완성됩니다.

3 | 배치3

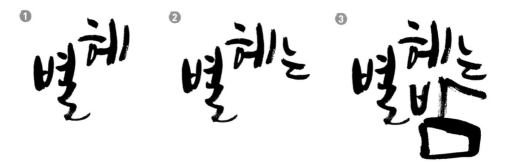

❶ 두 번째 글자인 '헤'를 별의 오른쪽 윗부분에 씁니다.

❷ '는'은 그 옆으로 조금 아래 씁니다. 그러면 가운데 동그랗게 공간이 생기게 되죠.

❸ 마지막 글자 '밤'을 커다랗게 공간을 매우 듯 씁니다.

Tip 캘리그라피는 마지막 글자가 가장 개성이 있습니다. 그 이유는 공간을 채울 수 있는 역할을 하는 가장 좋은 포지션이 마지막 글자이기 때문입니다. 다시 말하면 캘리그라피는 마지막 글자를 쓸 때까지 다 완성된 것이 아닙니다. 그러므로 용기를 가지고 마지막까지 잘 써 보도록 하세요.

'가장 행복한 동행' 캘리그라피를 써 보았습니다. 마지막 단어인 '동행'의 위치가 캘리그라피를 완성시키는 것을 볼 수 있습니다.

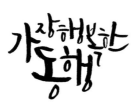 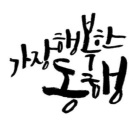

글자 크기가 다양해야 공간 배치도 효과적이다!

테트리스 배치법을 유용하게 활용하기 위해서는 글자의 크기를 서로 다르게 하면 좋습니다. 어릴 적 자주했던 테트리스 게임을 보더라도 '언제쯤 저 긴 공간을 매울 긴 줄이 나올까' 기다리고 있잖아요. 때로는 아주 작은 2개짜리 모양을 기다리기도 합니다. 캘리그라피 역시 그러한 여지를 만들어 주는 것이 아주 중요합니다. 그러기 위해서는 임의로 어떠한 글자 하나는 작게 쓰는 습관이 필요합니다.

1 | 글자 크기를 다양하게

'비 오는 날의 수채화'라는 캘리그라피를 써 보았습니다. 모든 글씨를 거의 비슷한 크기로 썼습니다. 이런 경우에는 공간이 생길 수가 없습니다. 공간이 없다는 말은 채울 수가 없다는 말과 같기 때문에 개성 있는 캘리그라피가 나오기가 어렵습니다.

공간을 만들기 위해 먼저 '의'를 작게 써 보았습니다. 그랬더니 '비 오는 날'과 '수채화'가 더 크게 보여 가독성이 살아납니다. 하지만 아직은 부족합니다.

그래서 '오, 는, 의'를 작게 쓰고 '수, 화'를 크게 썼습니다. 그랬더니 조금 더 캘리그라피의 느낌이 개성 있게 보입니다.

2 | 한 줄 배치보다 두 줄 배치가 좋다

공간을 만들기 위해서는 한 줄 배치보다는 두 줄 배치가 더 효과적이에요. 한 줄로 쭉 나열하듯 쓰면 공간을 채울 수 있는 방법은 없고 그저 글씨의 크고 작은 효과만 보일 뿐입니다. 아래 캘리그라피를 볼게요.

두 줄 배치로 생각했더니 '비 오는 날의' 글자 아랫부분(빨간 부분)에 위에서 한 줄로 배치했을 때는 보이지 않았던 공간이 생겼습니다. 이 부분에 '수채화' 글자를 공간을 채우듯이 쓰면 됩니다.

다른 캘리그라피도 한번 볼까요? 한 줄로 썼을 때는 글자 아래에 공간이 매우 많이 보입니다. 하지만 두 줄로 썼을 때는 이 공간들을 메우면서 쓰기 때문에 덩어리로 보이게 되는 것이죠.

한 줄 배치

두 줄 배치

한 줄 배치

두 줄 배치

Tip '목적이 이끄는 삶'의 두 줄로 배치한 캘리그라피를 보면 '삶'이라는 글자가 처음부터 컸던 것은 아닙니다. 이렇게 같은 크기로 썼을 때 공간이 다 채워지지 않은 느낌 때문에 '삶'이라는 글자를 일부러 크게 쓴 것이랍니다. 하지만, 작은 것보다는 크게 쓴 것이 더 좋아 보이죠. 이유는 공간들이 잘 채워졌기 때문이에요.

캘리그라피를 잘 하기 위해서는 이처럼 공간을 채워가며 쓰는 배치법을 잘 익히는 것이 가장 중요합니다. 제대로 익혀서 균형 있고 배치감 좋은 캘리그라피를 표현하길 바랄게요.

가끔...
내가 쓴 글을 어느 문장하다가
도장이 되어 찍힌다면..? 이런
상상을 가끔 해본다
어느 틀을 그려보고 거기맞게
찍 써보는 연습!!
참 애력적인건
비뚤어나간 글씨들에 대한 행방이니는
뭐 상관없지... 어차피 도장을
그게 매력이니...
대충... 이정도은
표현이 되겠지..
사각형을 지우고 쓰면?

캘리
그라피 이리되는것'을까?
'혹가 구겨진 사각형은?
오호라!!!

당신은
누구시길래
그러시나요
미리 도형을
그리자
그런뒤! 캘리그라피를
쓴다면 간격이 꽤재미있는
배치가 되겠어!!
으흐흐!!!

✠ *Chapter 2* ✠

캘리그라피 배치법 2

캘리그라피에서 도형이 보여!
도장정렬법

가끔 캘리그라피를 가지고 낙관 같은 모양을 만들어달라는 의뢰가 들어오곤 합니다. 한 번은 어느 한복업체에서 업체명을 캘리그라피로 써 달라는 의뢰를 받은 적이 있었는데요. 그때 낙관도 함께 의뢰 받았습니다. 처음에 낙관이라고 하면 단순히 정사각형만 있을 거라 생각했어요. 그래서 시안도 정사각형으로만 작업했는데 감사히 바로 통과가 되었습니다. 하지만, 지금은 생각이 조금 바뀌었어요. 낙관이라는 것이 찍는 데에 큰 목적을 두고 있는 만큼 굳이 정사각형으로만 만들 필요가 없겠다고 말이죠. 예를 들면 아래 모양들이 모두 낙관이 될 수 있는 것이죠.

그렇다면, 이 낙관과 도장정렬법과 무슨 상관이 있는 것일까요?

캘리그라피를 처음 시작했을 때 제가 가장 어려웠던 점이 바로 '한 덩어리처럼 보이는 것'이었습니다. 이상하게도 제가 쓰는 글씨는 제각각 날아가는 글씨로 화선지의 가로를

모두 할애하는 그런 캘리그라피였지요. 정말 잘 쓰는 사람들을 보면 A4용지 한 장 정도의 사이즈인데도 아주 긴 글이 덩어리로 보이는 기술을 구사하더라고요. 그때부터 저는 어떻게 하면 덩어리로 보일수 있을지 연구하기 시작했습니다. 그때 제게 생긴 버릇 같은 방법이 바로 미리 도형 밑그림을 그리고, 최대한 그 안에 글씨를 써 넣자! 단, 너무 꽉 채우려 하지 말고 도형 밑그림은 단순히 베이스만 되도록 하자! 였습니다. 여러분도 이것을 염두에 두고 도장정렬법을 연습해보면 좋을 것 같아요.

도장정렬법 시작 전에 작가의 연습 방법 살펴보기
도장정렬법 연습 방법을 살펴보기 전에 제가 연습했던 방법을 소개합니다.

1 | 연필로 도형 그리기
먼저 A4용지에 지우개로 지울 수 있는 4B연필을 가지고 도형을 그렸습니다. 낙관의 개념만 따온 것이므로 정형화된 낙관 모양을 그릴 필요는 없다고 생각했어요. 캘리그라피를 다 썼을 때 '내가 원하는 틀의 모양대로 완성되었으면 좋겠다.'는 생각으로 도형을 그렸습니다.

Tip✍ 도형은 예쁘지 않아도 돼요. 나중에 '이러한 모양을 나타내면 좋겠다.' 하는 모양을 그리면 됩니다.

2 | 도형 모양에 맞춰 캘리그라피 쓰기

그다음 도형 안에 붓 펜을 이용해 긴 캘리그라피를 써 넣었습니다.

Tip 쓰다 보면 연필 밑그림 밖으로 글씨가 빠져나가기도 합니다. 괜찮습니다. 너무 밑그림 안쪽에 그리려 하면 인위적으로 보일 수 있기 때문에 밑그림은 단순히 간단한 베이스라고만 생각하면 됩니다.

3 | 연필로 그렸던 도형 틀 지우고 완성하기

캘리그라피를 모두 쓴 다음 앞에서 그렸던 도형은 지우개로 깨끗이 지웠습니다. 그러면

한 덩어리로 보이는 캘리그라피 완성! 완성된 캘리그라피를 실제 사진 이미지에 올려보

았어요.

짧은 단어부터 연습하기

지금부터 본격적으로 도장정렬법 연습 방법에 대해 살펴볼게요. 앞에서 저는 긴 문장을 썼지만, 이 방법을 처음 접하는 분들은 짧은 단어부터 연습하는 것이 좋아요. 처음부터 긴 글을 연습하게 되면 원하는 모양이 제대로 나오지 않아 실망할 수 있기 때문입니다.

1 | 최대한 도형에 맞게 쓰기

먼저 연필로 원하는 도형의 모양을 그립니다. 그다음 도형에 맞춰 캘리그라피를 씁니다. 이때 글자 획이 도형 밖으로 나가도 상관없습니다.

Tip ↩ 미리 그려 놓은 선에 최대한 맞춰 쓰기

위에서 캘리그라피를 쓸 때 미리 그려 놓은 도형의 선에 꼭 맞게 써야 하는 것은 아닙니다. 하지만, 최대한 그려 놓은 선을 기억하면서 쓰는 연습을 해야 나중에 선이 없어도 도형의 형태로 캘리그라피를 쓸 수 있습니다.

2 | 다른 도형 모양에 같은 단어 반복하기

도장정렬법을 연습할 때에 한 단어를 같은 도형 모양에만 연습하지 말고, 다른 도형 모양을 그려 연습하는 것이 중요합니다. 그래야 도형에 따라 글자를 어떻게 배치해야 하는지 익힐 수 있기 때문이에요.

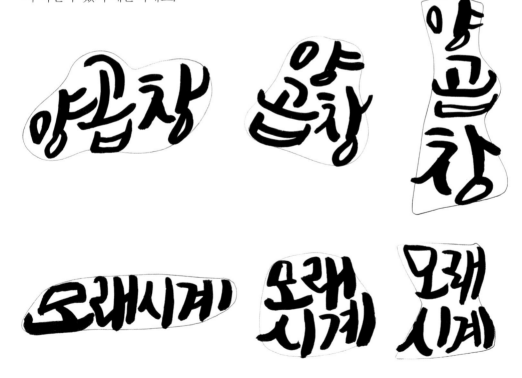

3 | 문장으로 연습하기

단어를 어느 정도 연습했다면 긴 문장도 연습해 나갑니다.

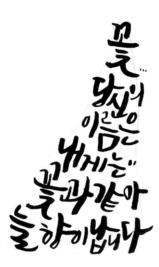

도형의 외곽 라인 따라 작은 글씨 추가하기

틀을 미리 그린 뒤에 쓰는 캘리그라피의 장점은 작은 글씨의 라인을 염려하지 않아도 된다는 점입니다. 예를 들어 블로그 이름과 블로그 주소를 캘리그라피로 쓰고 싶다고 가정을 해볼게요.

블로그 이름은 〈맛있는 식탁〉이고, 블로그의 주소는 bolg.naver.com/mmsiktak 이라고 한 뒤 캘리그라피를 써 보겠습니다.

1 먼저 연필로 원하는 도형 틀을 그립니다.

2 틀에 맞게 '맛있는 식탁'이라고 써 넣습니다.

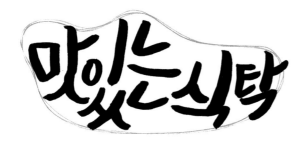

❸ 미리 그려 놓은 틀은 작은 글씨를 쓸 라인이 됩니다. 선을 지우개로 지우기 전에 먼저 원하는 작은 글씨를 라인에 따라 쓰면 됩니다.

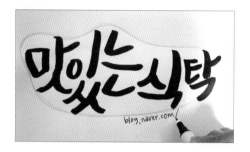
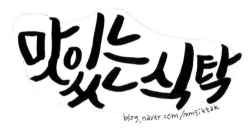

❹ 지우개로 라인을 지우면 캘리그라피가 완성됩니다.

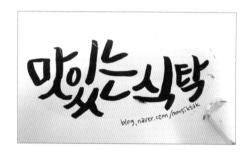
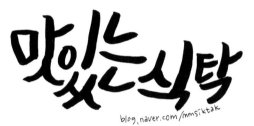

Tip✎ 도장정렬법을 좀 더 유용하게 사용하기 위해서는 글씨의 방향을 한 방향으로만 하지 말고, 왼쪽, 오른쪽, 아래, 위, 다양한 방향으로 쓰면 조금 더 효과적인 학습법이 될 수 있답니다.

응용하기

이렇게 해서 만든 다른 캘리그라피들도 한번 보겠습니다.

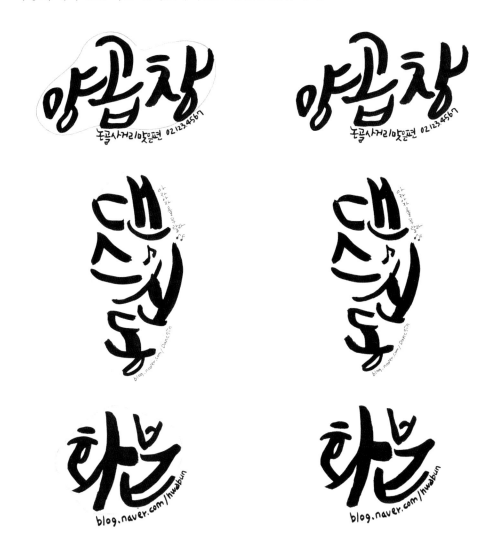

이처럼 도장정렬법은 나만의 로고나 개성 있는 서명을 만들고 싶을 때 사용하면 좋습니다. 미리 그려 놓은 도형 틀에 맞춰 꾸준히 연습하다보면 나중에는 틀 없이도 충분히 덩어리감 있는 캘리그라피를 완성할 수 있습니다. 자신감을 가지고 꾸준히 연습하길 바랄게요.

캘리그라피를
다 쓴 뒤...
그냥 끝! the END!!
자꾸 하지마세요 ^^
작은 펜이나 얇은 연필로
어울리는 글귀 등을 써줘요

아니면 컴퓨터로 가져가 텍스트 작업을 해주어도 좋아요

그렇게 하면, 훨씬
완성도가
↑ 높은 캘리그라피가
될 수 있습니다

이렇게 작은 글씨를 함께
넣어주면 좋다는
이야기죠 ^_^

Chapter 3

캘리그라피 배치법 3

큰 글씨와 작은 글씨는 환상의 궁합!
작은 글씨 조합법

저는 강의를 할 때 몇 가지 강조하는 것이 있습니다. 그중 한 가지는 "큰 글씨를 썼을 때는 작은 글씨를 함께 써 주세요." 라는 것입니다. 큰 글씨와 작은 글씨.. 무엇을 의미할까요?

캘리그라피 작업 의뢰가 들어오면 저는 가장 먼저 타이틀이 무엇인지, 헤드라인은 무엇인지를 확인합니다. 제작물에서 비중이 큰 것과 덜한 것을 구분하기 위해서인데요. 비중이 큰 타이틀은 큰 글씨, 헤드라인은 작은 글씨를 뜻하는 것이 되겠죠. 아래 캘리그라피에서 보면 큰 글씨로 표현된 '벗꽃길 사랑길'은 타이틀, 작은 글씨로 표현된 '당신과 함께 거닐었던 그 길에서 다시 만나요..우리..'는 헤드라인입니다.

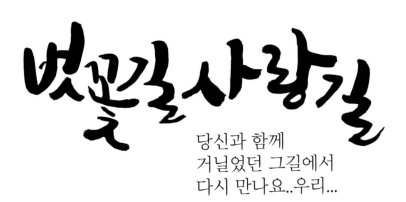

큰 글씨와 작은 글씨가 만나면?

그렇다면, 큰 글씨와 작은 글씨를 함께 쓰는 이유가 단순히 타이틀과 헤드라인을 구분하기 위해서일까요? 그렇지는 않습니다. 어떤 장점들이 있는지 살펴보겠습니다.

1 │ 캘리그라피를 정돈시켜주는 효과가 있다

캘리그라피는 그 자체만으로도 자유분방하고 개성이 있는 반면, 컴퓨터 서체는 매우 정갈하고 균형 있게 만들어진 서체이기 때문에 캘리그라피의 리듬감을 정돈시켜주는 효과를 가지고 있습니다.

균형이 맞지 않은 캘리그라피

날아라 병아리 ··· 날아라 병아리
슈웅~
하늘높이휠휠~

위의 왼쪽 캘리그라피처럼 캘리그라피의 방향이 오른쪽 위로 향했다고 가정해 볼게요. 균형이 맞지 않아서 매우 속상합니다. 오른쪽 위의 글자를 손으로 쭉 내려주고 싶습니다. 이럴 때는 그 공간에 작은 글씨를 배치하면 느낌을 정돈시켜 주어 더 좋은 캘리그라피가 될 수 있습니다.

애매한 공간이 생긴 캘리그라피

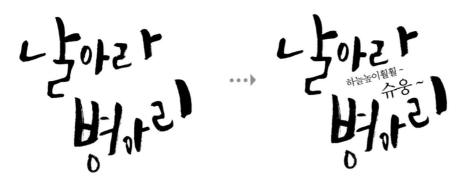

이번에는 두 줄로 썼더니 중간에 공간이 생겼습니다. 그 공간에 작은 글씨를 배치했습니다. 훨씬 더 균형 있고 정돈되어 보입니다.

2 | 가독성을 높일 수 있다

공간을 찾아 배치하는 방법을 적용하여 빈 공간에 작은 글씨를 쓰게 되면 그 서체로 인해 캘리그라피가 더 강조되는 가독성의 효과를 줄 수 있습니다.

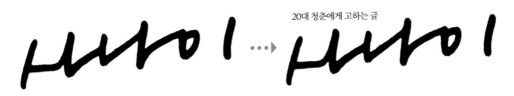

일반인 손글씨 '사나이'입니다. 그냥 보았을 때는 평범한 글씨입니다. 하지만, 여기에 컴퓨터 서체로 '20대 청춘에게 고하는 글'이라는 작은 글씨를 추가했습니다. 단순히 캘리그라피만 있을 때보다 더 가독성이 높아지고, 캘리그라피가 마치 타이틀 느낌이 나서 눈에 잘 보입니다. 이처럼 캘리그라피와 작은 글씨가 만나면 타이틀과 같은 느낌을 줄 수가 있습니다.

작은 글씨 배치할 때 알아두면 좋은 것들

작은 글씨를 연습하기 전에 미리 알아두면 좋은 것에 대해 먼저 살펴볼게요.

1 | 포토샵을 이용해 배치하기

작은 글씨를 배치할 때는 손으로 직접 써서 배치하는 것보다 포토샵을 이용해 배치하는 것이 좋습니다. 포토샵을 이용하면 작은 글씨를 다양하게 배치할 수 있는 것은 물론, 쉽게 수정하고 변경할 수 있기 때문입니다. 먼저 포토샵을 실행하고 작은 글씨를 삽입할 캘리그라피 이미지 파일을 불러옵니다. 툴바에서 텍스트 툴T.을 선택하고 작은 글씨를 삽입할 위치를 클릭한 다음 원하는 문구를 입력하면 됩니다.

Tip✎ 포토샵을 이용해 캘리그라피를 배치하는 방법은 254쪽 〈PART 8. 캘리그라피 배치와 크기를 재구성해보세요.〉를 참고하세요.

2 | 작은 글씨의 서체는 명조체 or 고딕체가 좋다

작은 글씨를 삽입할 때는 명조 계열이나 고딕 계열의 정갈한 느낌의 서체를 사용하는 것이 좋습니다. 손글씨 타입의 서체는 캘리그라피와 스타일이 겹치기 때문에 좋지 않습니다.

푸른향기의 방과 넓은 정원이 함께하는 꿈의 공간

좋은 예) 고딕계열의 폰트를 사용한 경우

푸른향기의 방과 넓은 정원이 함께하는 꿈의 공간

좋은 예) 명조계열의 폰트를 사용한 경우

푸른향기의 방과 넓은 정원이 함께하는 꿈의 공간

푸른향기의 방과 넓은 정원이 함께하는 꿈의 공간

좋지 않은 예) 손글씨 계열의 폰트를 사용한 경우

3 | 작은 글씨도 캘리그라피로!

위에서 손글씨 타입의 서체는 쓰지 않는 것이 좋다고 했는데요. 그래도 꼭 손글씨 타입의 서체를 쓰고 싶을 때는 작은 글씨도 손으로 직접 쓰는 방법을 추천합니다. 그러면 서로 다른 손글씨의 느낌 때문에 부딪히는 불협화음은 없앨 수 있습니다.

좋은 예) 자신의 손글씨를 작게 쓴 경우

작은 글씨의 다양한 배치 방법

그럼, 작은 글씨 배치 방법에 대해 살펴볼게요. 작은 글씨는 어떤 위치에 어떻게 배치하느냐에 따라 캘리그라피의 느낌이 달라집니다.

1 | 타이틀 느낌 나는 배치 방법

작은 글씨를 왼쪽 위에 한 줄로 배치하면 타이틀과 같은 느낌을 낼 수 있습니다.

위 캘리그라피에서는 '호'자 왼쪽 위에 살짝 비어있는 공간을 이용해 작은 글씨를 한 줄로 배치하여 마치 동화책 타이틀 같은 캘리그라피를 완성했습니다.

2 | 캘리그라피 단어의 느낌을 살리는 배치 방법

캘리그라피의 가운데 빈 공간 또는 단어 사이사이의 공간을 이용해 작은 글씨를 배치하면 캘리그라피 단어가 가지고 있는 의미를 잘 살릴 수 있습니다.

이 캘리그라피에서는 '이슬이 왜'의 가운데 빈자리에 설명글을 작은 글씨로 써 넣어 마치 시 한편과 제목을 보는 듯한 느낌을 만들었습니다.

'웃었다 울었다'는 문구의 사이사이에 꾸밈 글을 넣어 재미있는 느낌을 만들었습니다.

3 | 꾸밈과 포인트를 주는 배치 방법

다 쓴 뒤 작은 펜이나 연필로 어울리는 문구, 클립아트 등을 작은 글씨로 넣으면 좀 더 재미 있고 효과적인 표현을 할 수 있습니다.

낙서 같은 느낌이 나지만, 이러한 캘리그라피가 허용이 된다면 해보는 것도 재미있습니다. 작은 글씨로 인해 캘리그라피 문장의 의미를 더욱 잘 살려주고 있어 흥미로운 캘리그라피 가 되었습니다.

일반 서체는 세로가 서예 느낌을
벗을 수가 없지만 캘리그라피는

아래쪽
으르러 어여쁩니다

내리면

꼭 가로로
쓰라는
법은
없으니까

세로 배열해보세요

대신 짧은 단어가
효과 있습니다 ♥

‡ *Chapter 4* ‡

캘리그라피 배치법 4

짧은 단어는 쭉쭉 내려 타이틀로~
세로정렬법

어릴 적 어머니께서 들고 다니시던 성경책이 세로쓰기로 되어 있었습니다. 모든 글자가 아래를 향해 내리꽂고 있는 것이 참 재미있게 느껴졌습니다. 지금은 시중에서 세로쓰기로 된 책을 찾아보기 어렵지만, 서예를 하는 분들은 많이 접하게 되는 배치법입니다.

그럼, 캘리그라피가 세로쓰기를 만나면 어떻게 될까요? 일반 서체는 모양이 일률적으로 만들어져 있어 세로쓰기를 해도 매우 깔끔하고 가독성에도 문제가 없습니다. 오히려 너무 정갈하고 규칙적인 느낌이라 자주 사용하지 않습니다. 반면, 캘리그라피는 자유분방하여 획 하나하나가 어디로 향할지 몰라 쓸 때마다 다른 느낌이 납니다. 하지만 긴 문장을 세로쓰기 할 경우에는 가독성에 문제가 생길 수 있기 때문에 짧은 문장을 작업할 때 사용하면 좋습니다. 물론, 캘리그라피를 오래 해 온 사람이라면 문제없지만, 초보자라면 짧은 글 위주로 연습하길 추천합니다.

짧은 문장을
세로쓰기한 경우

긴 문장을
세로쓰기한 경우

늘 90도 각도를 생각하며 쓰기

세로쓰기를 잘 하기 위해서는 캘리그라피의 세로 각도가 매우 중요합니다. 세로 각도는 늘 90도를 유지해주어야 좋습니다. 작든 크든 그 각도가 90도를 지켜 쓴다면 충분히 좋은 세로쓰기를 할 수 있습니다.

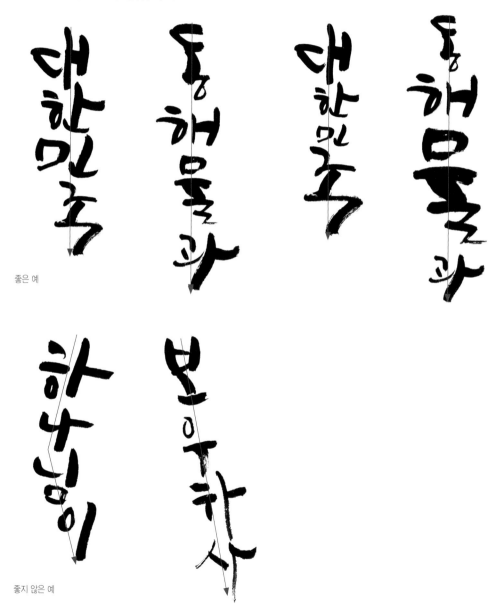

좋은 예

좋지 않은 예

아래는 '백두산' 단어를 한 글자씩 의식적으로 중앙 배치로 쓰려고 한 것을 보여주고 있습니다. 우리는 습관적으로 글씨를 기울여 쓸 때가 많습니다. 이러한 습관은 세로정렬법을 사용하기 매우 어려워요. 90도가 아니면 세로쓰기 하기에 적합하지 않기 때문에 꼭 의식적으로라도 글씨의 각도가 중앙으로 오도록 고쳐주세요.

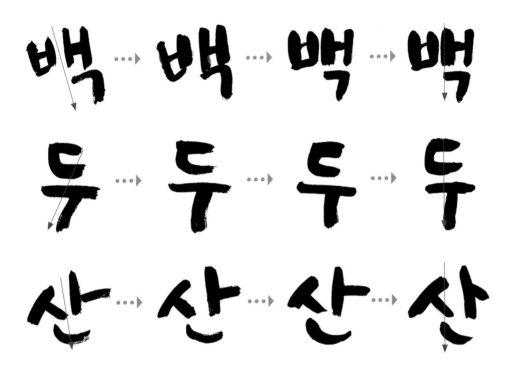

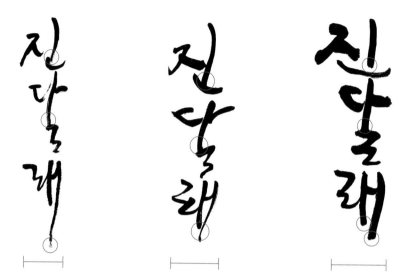

흘려 쓴 듯한 글씨로 세로정렬법으로 썼습니다. 세 철자의 세로획이 모두 가운데를 향하고 있습니다. 그래서 이 캘리그라피는 매우 균형 있게 보입니다.

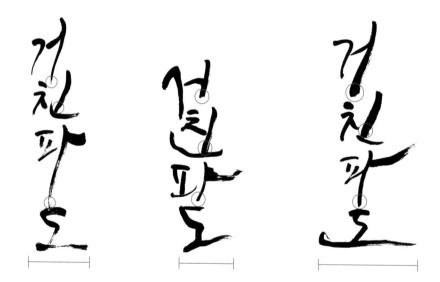

역시 모두 가운데 아래를 향해 내려오고 있습니다. 이렇게 90도 각도를 유지해야만 세로 정렬을 했을 때 배치가 어색하지 않습니다.

2 | 두 줄 세로쓰기

한 줄이 아닌 두 줄로 세로쓰기를 한다고 했을 때도 마찬가지입니다. 방향을 가운데 아래로 쓰고, 90도를 유지한다면 세로쓰기의 균형은 깨지지 않습니다.

무게 중심은 가운데로!

컴퓨터 서체와 달리 캘리그라피는 쓸 때마다 크기가 달라지는 것은 물론, 내가 의도한대로 크기를 변경할 수 있습니다.

나는 그대가 곁에 있어도
그대가 그립다

나는 그대가 곁에 있어도
그대가 그립다

이 점을 이용해 세로쓰기를 할 때는 글자의 무게 중심을 가운데에 두는 것이 좋습니다. 즉, 시작 글자와 마지막 글자는 작게 쓰고, 가운데 글자는 크게 써서 글자의 강약을 조절하는 것이지요. 이때 주의해야 할 점은 글자가 점점 커지게 쓰거나, 점점 작아지게 쓰지 않도록 해야 합니다. 아래 예제들을 살펴볼게요.

1 │ 무게 중심의 위치에 따른 차이

❶ (X) 점점 작아지게 쓰면 무게 중심이 위에 있기 때문에 매우 불안하게 보입니다.

❷ (X) 점점 커지게 쓰면 무게 중심은 아래에 있어 균형은 있지만 예쁘지가 않습니다.

❸ ❹ (O) 이처럼 중간의 다른 철자의 크기가 크거나 작은 것이 좋습니다. 무게 중심이 가운데에 위치하여 균형 있어 보입니다.

다른 캘리그라피 예도 살펴볼게요. 잘 된 예들을 보고 여러분도 연습해보세요.

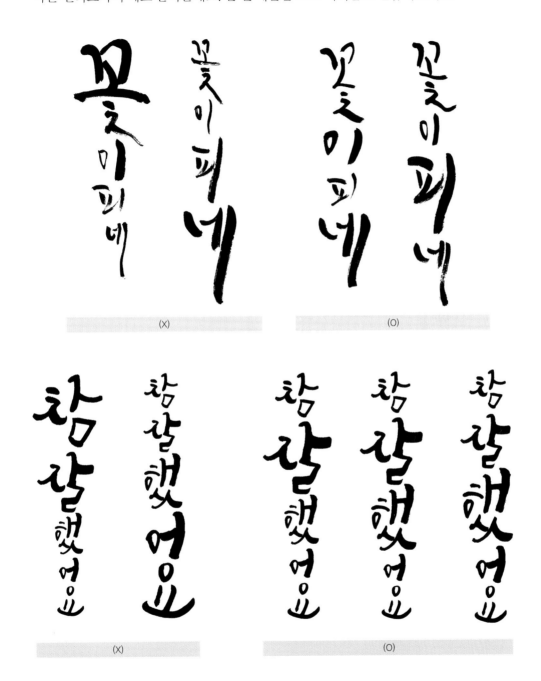

(X)

(O)

(X)

(O)

행간을 좁혀 한 덩어리로 보이게

세로쓰기를 할 때 가장 많이 실수하는 부분이 바로 이 행간입니다. 행간은 최대한 좁게 쓰는 것이 좋습니다. 행간을 너무 넓게 쓰게 되면 가독성은 좋아지지만 어색해 보일 수 있습니다.

1 | 행간에 따른 차이

'사월'이라는 캘리그라피를 써 보았습니다. ❶번은 행간이 떨어져 있어서 잘 읽히긴 하지만, ❷번처럼 행간을 줄이면 한 덩어리로 보여 캘리그라피의 느낌을 잘 살릴 수 있습니다.

다른 예들을 살펴보겠습니다.

세 캘리그라피 모두 행간이 넓은 ❶번 캘리그라피보다 행간이 좁은 ❷번 캘리그라피가
더 좋아 보입니다.

배치를 바꾸면 가독성을 높일 수 있다

행간을 좁혀서 쓰면 전체적으로 하나의 덩어리로 보이기 때문에 행간이 넓은 것에 비해 가독성이 떨어지는 것은 사실입니다. 이럴 때는 세로의 위치를 조금씩 바꾸거나 크기를 다르게 하면 보완할 수 있습니다.

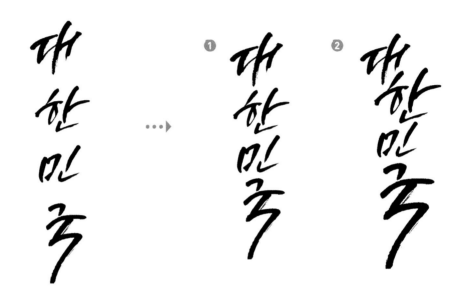

❶ 먼저 행간을 좁게 합니다.
❷ '대'를 조금 왼쪽으로 옮기고, '한'을 오른쪽으로 살짝 옮겼습니다. 그리고 '국'을 크게 썼더니 가독성이 보완되었습니다.

다른 예들을 살펴보겠습니다. 이처럼 캘리그라피는 배치만 잘 해도 멋있게 완성할 수 있습니다.

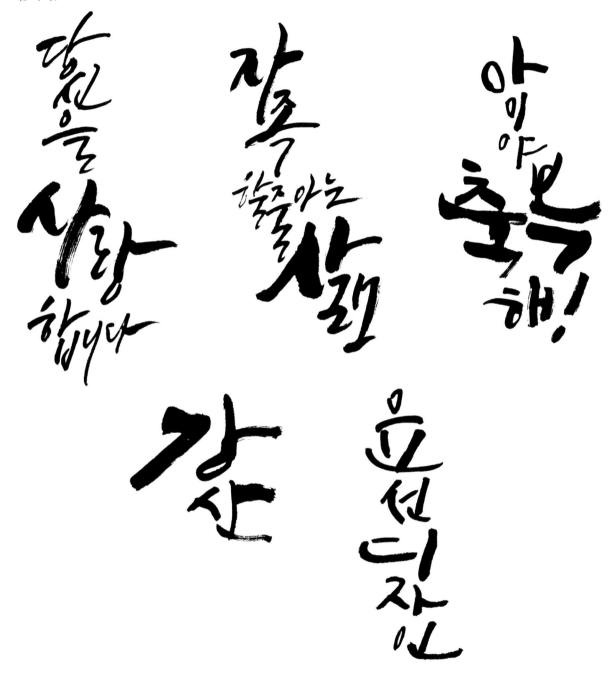

PART 6

먹그림과 다양한 소스를 직접 만들어 사용하세요.

캘리그라퍼들의 작품을 보면 글씨만 있는 게 아니라 매우 다양한 소스를 함께 사용한 것을 볼 수 있습니다. 만약, 여러분이 먹과 붓을 이용하여 다양한 소스를 만들 수 있다면 더 업그레이드 된 작품을 만들 수 있습니다. 이 파트에서는 먹물과 붓을 이용한 소스 만들기와 한 번 만들어 놓으면 편리하게 사용할 수 있는 나만의 캘리그라피 팔레트 만드는 방법을 알아보겠습니다.

먹물과 붓을 이용한 소스 만들기

먹물과 붓만 가지고도 간단히 멋진 소스를 만들어낼 수 있습니다. 소스를 만드는 방법을 알아보고, 실제 디자인 작업에 어떻게 응용하는지 살펴보겠습니다.

먹물이 번지지 않은 동그라미

❶ 붓에 먹을 묻혀 동그라미를 그립니다. 이때 너무 예쁜 동그라미를 그리려 하지 말고, 중간 중간 흰 여백이 보이게끔 그리면 더욱 좋습니다.

❷ 먹을 조금만 묻힌 붓으로 원의 테두리만 한번 더 그립니다. 거친 느낌이 나서 더욱 멋있는 원이 완성됩니다.

응용하기

❶ 동그란 먹물 소스를 여러 개 겹쳐 사용합니다. 이때 색을 각각 다르게 하여 겹치면 더 강력한 느낌의 소스로 사용할 수 있습니다.

❷ 동그란 먹물 소스에 그라데이션을 적용한 다음 크기를 늘려 포스터 상단을 가득 채워 사용하면 타이틀 공간으로 매우 유용하게 사용할 수 있습니다.

❸ 동그란 먹물 소스를 흰색으로 적용하고 배경과 타이틀에 그라데이션을 가미하면 매우 좋은 효과가 나타납니다.

먹물이 번진 동그라미 만들기

❶ 마른 붓에 먹을 묻혀 동그라미를 그립니다. 이때 붓을 거칠게 그려주면 좀 더 좋은 효과를 볼 수 있습니다.

❷ 깨끗한 붓에 물을 가득 묻혀 테두리를 따라 그립니다. 한 번 더 그립니다.

응용하기

❶ 먹물 소스의 색을 그라데이션으로 바꾼 다음 내부에 꽃을 그려 넣습니다.

❷ 먹물 소스 안에 앉힌 캘리그라피에 먹물 소스 색을 이용하여 그림자 효과를 적용하면 강조된 타이틀을 표현할 수 있습니다.

붓터치 효과 소스 만들기

1 | 허공에서 붓을 날려 만들기

❶ 붓에 먹을 묻혀 화선지 위에 손목스냅을 이용하여 먹물을 뿌립니다. 여러 번 반복하여 먹물이 튄 듯한 효과를 주는 것이 좋습니다. 디자인에 사용하고자 한다면 먹물이 집중적으로 튀어 범위가 넓은 부분이 있어야 합니다.

응용하기

① 사각형에 색을 적용하여 박스를 만든 다음 윗면과 아랫면에 먹물 튄 소스를 가져다 놓고 합칩니다. 그렇게 하면 매우 유용한 타이틀 박스로 사용할 수 있습니다.

② 삼각형에 색을 적용하여 박스를 만든 다음 윗면에 먹물 튄 소스를 가져다 놓고 합칩니다.

2 | 두껍게 여러 번 그어 만들기

① 붓을 비스듬히 잡고 여러 번 좌우로 그립니다. 이때 먹물은 한 번만 묻힙니다. 그래야 붓이 건조해지면서 거친 느낌이 나게 됩니다.

응용하기

① 여러 개의 소스에 각각 다른 색을 적용한 다음 겹쳐 사용합니다. 이때 포토샵 레이어에서 Opacity 값을 조절하여 겹친 면이 드러나게 하면 더 좋은 효과를 볼 수가 있습니다.

② 마찬가지로 여러 개의 소스에 각각 다른 색을 적용한 다음 겹쳐 사용합니다. 이때 소스를 위아래로 배치하되 크기를 위쪽은 크게, 아래쪽은 아주 작게 적용하면 이미지 없이도 훌륭한 배경을 만들 수 있습니다.

③ 배경에 그라데이션을 적용한 다음 소스를 흰색으로 바꾸고 포토샵 Layer Style에서 Outer Glow 필터를 이용하여 네온사인 효과를 적용합니다.

3 | 사각 프레임 만들기

❶ 손에 힘을 빼고 불규칙한 모양으로 사각형을 그립니다. 먹물을 한 번만 묻혀 건조한 붓 느낌을 유지합니다.

응용하기

❶ 매우 거친 느낌으로 만든 사각 소스를 인쇄물의 테두리에 사용합니다.

Tip✔ 사각 프레임 소스를 만들 때는 안쪽으로 갈수록 거칠게 표현해주는 것이 좋습니다. 그리고 디자이너라면 사각 프레임 소스를 사용할 때 또 다른 캘리그라피 소스를 함께 사용하는 것이 더욱 효과적입니다.

4 │ 몽글몽글 말풍선 만들기

❶ 동그란 부분을 그릴 때만 붓에 힘을 주어 몽글몽글한 느낌을 연출해 주세요. 한 번에 그리려고 하지 말고, 볼록한 부분을 각
　각 그리는 것이 좋습니다.

응용하기

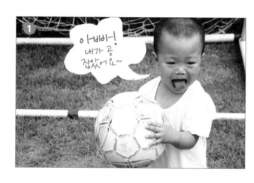

❶ 소스의 내부를 포토샵 브러시로 색칠하여 모두 채우면 짙은 색의 사진에도 사용할 수 있습니다.
❷ 흰 배경의 사진에는 소스의 색만 바꿔 사용합니다.

‡ *Chapter 2* ‡

먹그림 & 소스 2

동양화 느낌의 그림 소스 만들기

꽃 그리기

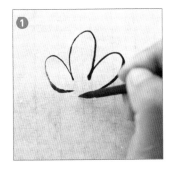 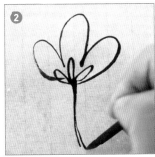 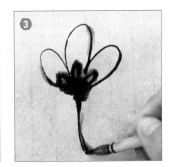

❶ 얇은 세필붓으로 바깥의 가느다란 3개의 꽃잎을 그립니다.

❷ ❶번보다 작은 3개의 꽃잎을 안에 그립니다. 줄기는 2개의 줄을 그어 그립니다.

❸ 물을 묻힌 붓으로 안쪽 잎과 줄기 부분을 한번 더 그립니다.

이미지 소스는 한 개만 사용해도 되지만, 위와 같이 여러 개의 소스를 다른 크기로 적용하여 사용하는 것이 더 좋습니다. 이때 한 개 정도는 가장 크게 한 다음 투명도를 조절하여 배경처럼 넣으면 느낌 있는 연출을 할 수 있습니다.

하나하나 색을 다르게 해주어도 예쁜 효과를 낼 수 있습니다. 이때 비슷한 계열의 색으로 해주는 것이 더욱 좋습니다.

나뭇가지와 나뭇잎 그리기

❶ 얇은 세필붓으로 나뭇잎을 그립니다. 이때 모든 선은 이어 그리지 않고 따로 그립니다.

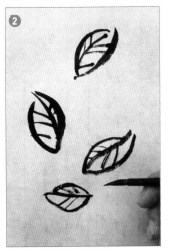 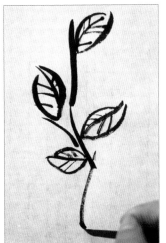

❷ 같은 방법으로 여러 개의 나뭇잎을 그린 다음 모든 나뭇잎을 연결하는 가지를 그립니다. 가지를 그릴 때는 한 번에 그리지 않고 마디마다 끊어 그립니다.

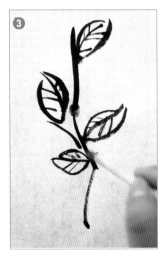 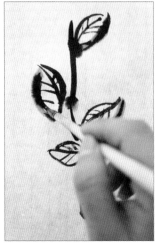 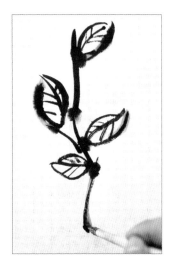

❸ 붓에 물을 묻혀 마디마다 콕콕 점을 찍듯 붓으로 찍어 번짐 효과를 나타냅니다. 그리고 나뭇잎의 가장자리를 따라 그린 다음, 가지의 끝부분도 따라 그립니다.

온전한사랑

그대를 사랑함은
그대가 여전히 모르고 있는
내 마음속의 고요한 외침...

소스 한 개는 정방향으로, 나머지 한 개는 방향을 반대로 바꿔 겹쳐 놓으면 더 풍성한 나뭇가지를 표현할 수 있습니다.

그 외의 다양한 그림 소스들

먹으로 그림 소스를 그릴 때는 얇은 세필붓으로 그린 다음 물을 묻힌 붓으로 연결부위나 마디 등을 덧칠하거나 콕 찍어 번짐을 표현하는 것이 좋습니다. 이때 물을 너무 많이 묻히면 그림 소스가 망가질 수 있으므로 물은 가급적 아주 조금만 묻히고 덧칠을 하는 방법으로 그림을 그리면 좋은 작품을 기대할 수 있습니다.

❶ 한 개는 그림 소스 내부를 포토샵 브러시로 색을 채우고, 다른 한 개는 그대로 사용하여 겹쳐 놓으면 마치 아이콘과 같은 느낌을 연출할 수 있습니다.

❷ 이미지 위에 투명한 색을 한 겹 더 올린 다음 그 위에 그림 소스를 얹혀도 좋습니다.

‡ *Chapter 3* ‡

먹그림 & 소스 3

나만의 캘리그라피 팔레트 만들기

가끔 'OOO캘리그라퍼 캘리 패키지 구매! 20%할인!'이라는 메일을 받을 때가 있습니다. 캘리 패키지란 쉽게 말하면 아이들의 한글 자석과 같습니다. 한글 자석은 ㄱ,ㄴ,ㄷ 등의 자음과 ㅏ,ㅑ,ㅓ 등의 모음이 자석으로 만들어져 칠판에 붙여가며 여러 가지 단어를 익힐 수 있게 제작된 것이죠. 이 한글 자석처럼 컴퓨터에서도 각각의 자음과 모음을 팔레트로 만들어 놓으면 내가 쓰고 싶을 때 언제든지 꺼내 쓸 수 있습니다. 그럼, 나만의 캘리그라피 팔레트를 만들어 활용하는 방법을 살펴보겠습니다.

자음과 모음 각각 쓰기

'나만의 캘리그라피 팔레트'를 만들기 위해서는 처음에 써 두어야 할 글자는 모두 40개 (자음 19개, 모음 21개)입니다.

자음(19개)

- ㄱ(기역), - ㄲ(쌍기역), - ㄴ(니은), - ㄷ(디귿), - ㄸ(쌍디귿), - ㄹ(리을),

- ㅁ(미음), - ㅂ(비읍), - ㅃ(쌍비읍), - ㅅ(시옷), - ㅆ(쌍시옷), - ㅇ(이응),

- ㅈ(지읒), - ㅉ(쌍지읒), - ㅊ(치읓), - ㅋ(키읔), - ㅌ(티읕), - ㅍ(피읖), - ㅎ(히읗)

모음(21개)

– ㅏ(아), – ㅐ(애), – ㅑ(야), – ㅒ(얘), – ㅓ(어), – ㅔ(에), – ㅕ(여)– ㅖ(예), – ㅗ(오), –
ㅘ(와), – ㅙ(왜), – ㅚ(외), – ㅛ(요), – ㅜ(우)– ㅝ(워), – ㅞ(웨), – ㅟ(위), – ㅠ(유), – ㅡ
(으), – ㅢ(의), – ㅣ(이)

그럼, 지금부터 나만의 캘리그라피를 만들기 위한 글씨 쓰는 규칙을 살펴보겠습니다.

Tip✍ 위의 자음과 모음은 모두 두 번씩 써야 합니다. 이유는 자음은 모음이 붙는 위치에 따라 길이를 다르게 해야 하고, 모음 역시 받침이 있느냐 없느냐에 따라 길이를 다르게 해야 하기 때문입니다.

1 │ 자음의 규칙

Type1 받침 없이 사용할 자음

길이는 길고, 면적은 왼쪽이 좀 더 길게 써야 합니다. 아래 받침이 없기 때문에 충분히 길
게 쓰면 좋고, 우측에는 모음이 오기 때문에 좌측의 공간을 적극 활용하여 써야 합니다.
예를 들어 나무', '한글', '타잔' 등에 쓰인 'ㄴ', 'ㅎ', 'ㅌ'처럼 오른쪽에 모음이 올 경우를
대비해 자음은 아래로 길게, 왼쪽으로 뻗어나가는 획은 좀 더 길게 써야 합니다.

Type2 받침과 함께 사용할 자음

길이는 짧고, 좌우 면적은 비슷하게 써야 합니다. 받침이 아래에 오기 때문에 최대한 윗
공간을 활용하여 써야 하고, 무게 중심을 맞추려면 좌우 면적은 비슷하게 써야 좋습니다.

예를 들어 '공기', '춘몽', '동산' 등에 쓰인 'ㄱ', 'ㅊ', 'ㄷ'처럼 자음 아래에 모음이 올 경우를 대비해 모음이 아래에 배치될 수 있도록 최대한 가운데 위쪽으로 쓰는 것입니다.

공기 … ➤ ㄱ 춘몽 … ➤ ㅊ 동산 … ➤ ㄷ

2 | 모음의 규칙

Type1 받침없이 사용할 모음

아래로 길게 써야 합니다. 받침이 없기 때문에 너무 짧게 쓰면 다른 글씨들과 균형이 맞지 않을 수 있습니다.

예를 들어 '애정', '예수', '이렇게' 등에 쓰인 모음 'ㅐ', 'ㅖ', 'ㅣ'처럼 받침이 없는 모음을 쓸 때에는 아래로 길게 씁니다.

애정 … ➤ ㅐ 예수 … ➤ ㅖ

이렇게 … ➤ ㅣ

Type2 받침과 함께 사용할 모음

짧고 굵게 써야 합니다. 밑에 받침이 들어가게 되면 받침 위의 공간을 활용해야 합니다.

길이는 짧은 것이 좋으며 전체적인 균형을 위해서는 굵게 쓰는 것이 더 예쁩니다.

예를 들어 '윤활유', '연인', '왠지'에 쓰인 모음 'ㅠ', 'ㅘ', 'ㅕ', 'ㅙ'처럼 아래 받침이 오는

경우는 짧고 굵게 씁니다.

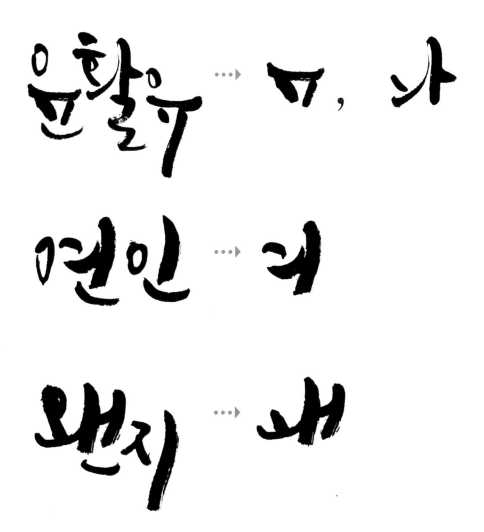

ㄱ ㄱ ㄴ ㄴ ㄲ ㄲ ㄷ ㄷ ㄸ ㄸ ㄹ ㄹ ㅁ ㅁ

ㅂ ㅂ ㅃ ㅃ ㅅ ㅅ ㅆ ㅆ ㅇ ㅇ ㅈ ㅈ ㅉ ㅉ

ㅊ ㅊ ㅋ ㅋ ㅌ ㅌ ㅍ ㅍ ㅎ ㅎ

ㅏ ㅏ ㅑ ㅑ ㅓ ㅓ ㅕ ㅕ ㅗ ㅗ ㅛ ㅛ ㅜ ㅜ

ㅠ ㅠ ㅡ ㅡ ㅣ ㅣ ㅐ ㅐ ㅔ ㅔ ㅖ ㅖ ㅒ ㅑ ㅑ

ㅟ ㅚ ㅙ ㅙ ㅖ ㅒ ㅓ ㅕ ㅢ ㅢ ㅓ ㅓ

그래픽 파일(ai)로 변환하여 저장하기

앞에서 작업한 캘리그라피는 ai파일로 저장해 두어야 합니다. 먼저 캘리그라피는 244쪽 〈인쇄하기 좋은 고해상도 ai 파일로 추출하기〉를 참고해 변환합니다.

Tip 일러스트레이터에서 새 창을 열 때는 기본 A4 크기의 창으로 엽니다.

사용하기 편하도록 하나하나 그룹으로 묶기 위해 툴 바에서 🔽(올가미툴/ⓛ)을 선택합니다. 그다음 그룹으로 묶을 부분을 마우스로 드래그하여 선택하고 Ctrl+Ⓖ 키를 눌러 그룹으로 묶으면 나만의 캘리그라피 팔레트 완성입니다.

① 드래그하여 원으로 그립니다.
② 선택됩니다.

Tip 그룹으로 묶는것과 묶지 않았을 때의 차이점
그룹으로 묶지 않으면 획 하나하나가 모두 따로 움직여 작업에 어려움이 있습니다. 반대로 그룹으로 묶으면 그룹화된 획을 함께 이동할 수 있어 작업이 편리합니다.

 그룹이 아닐 경우
각각 움직입니다.

 그룹으로 묶으면
이동이 편리합니다.

원하는 단어와 문장 만들기

만든 캘리그라피 팔레트를 가지고 단어와 문장을 만들어보겠습니다.

먼저 사용할 캘리그라피를 복사/이동하겠습니다. ▶(선택툴/Ⓥ)로 캘리그라피 팔레트에서 사용할 글자를 선택한 다음 Alt 키를 누른 채 마우스로 드래그하여 이동합니다.

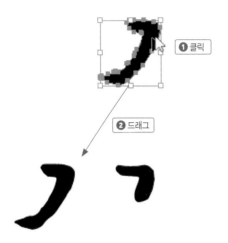

Tip✍ Alt 키를 누른 채로 드래그하면 복사되어 이동됩니다.

이번에는 사이즈를 조절하겠습니다. 사이즈를 조절할 글자를 선택하고 Shift 키를 누른 채 줄이거나 늘입니다.

Tip✍ Shift 키를 누르지 않고 마우스로 드래그하여 줄이면 다른 모양도 만들 수 있습니다.

원하는 글자를 복사/이동하고 크기를 조절하여 다음처럼 단어와 문장을 조합해보세요.

개나리

하늘 날다

당신을
사랑합니다

Tip❞ 캘리그라피 팔레트를 만들어 놓으면 좋은 점

1. 화선지와 붓, 먹이 없어도 캘리그라피를 구성할 수 있습니다.
2. 파일만 있어도 어느 단어든, 문장이든 구성할 수 있습니다.
3. 여러 버전을 만들어 다양한 캘리그라피를 구성할 수 있습니다.

그래픽 편

: 그래픽 작업으로 업그레이드하세요. :

'이제껏 손으로 열심히 썼는데 이번에는 컴퓨터 작업을 하라고요'라고 생각하는 분들도 있을 거예요. 하지만 그래픽 작업은 캘리그래피를 업그레이드할 수 있는 중요한 수단입니다. 예를 들어, 손으로 쓴 캘리그래피를 수정하려면 다시 써야 하는데 포토샵이나 일러스트레이터 프로그램을 이용해 부족한 부분을 수정할 수 있습니다. 또는, 내 맘대로 배치를 자유롭게 하여 색다른 캘리그래피를 만들어낼 수도 있고요. 멋진 이미지 위에 캘리그래피를 얹어 새로운 작품으로 만들어낼 수도 있습니다. 이처럼 다양한 방법을 통해 업그레이드되는 여러분의 멋진 캘리그래피를 경험해보세요.

PART 7

이미지에서 캘리그라피만 추출해보세요.

그래픽 작업 용어에서 '따낸다.'라는 말이 있습니다. 이 말은 '이미지에서 내가 필요한 부분만 추출한다.'는 의미와 같아요. 그럼 왜 추출해야 할까요? 보통은 캘리그라피를 컴퓨터로 옮기는 방법으로 카메라를 많이 이용합니다. 카메라로 찍으면 종이가 함께 찍힙니다. 그렇게 되면 이 이미지는 다른 이미지와 합쳤을 때 방해가 되기 때문에 필요한 캘리그라피 부분만 추출해 오는 것입니다. 이 외에도 손으로 쓴 캘리그라피를 인쇄할 수 있는 이미지로 만드는 방법 또한 따낸다고 표현해요. 전문 용어로는 '백터화한다.'고 합니다. 이처럼 백터화를 하는 방법은 여러 가지가 있는데요. 이 파트에서 자세히 알아보겠습니다. 작업 방식에 따라 적당한 추출 방법을 찾아 작업해보세요.

‡ *Chapter 1* ‡

캘리그라피 추출하기 1

5분 만에 뚝딱! 추출하기

먼저 가장 쉬운 방법 두 가지를 살펴보겠습니다.
이 두 가지 방법은 캘리그라피를 이용해 간단한
이미지를 작업할 때 사용하면 좋습니다. 여기서
부터는 포토샵 프로그램이 필요합니다. 책에서
는 포토샵CC 버전을 이용해 설명합니다.

1 | Multiply 블랜딩 모드로 배경 없애기

1 포토샵을 실행하고 Ctrl + O 키를 눌러 [부록CD/파트7/챕터1/추출 1] 이미지를 불러옵니다.

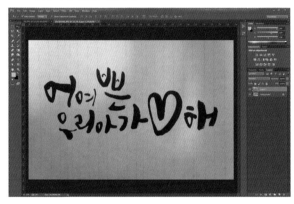

Tip 여러분이 직접 쓴 캘리그라피를 이용해도 좋습니다. 캘리그라피를 쓴 뒤 스캐너로 스캔을 하거나 카메라로 찍어 JPEG 파일로 만든 다음 포토샵으로 불러오세요.

2 불러온 이미지의 흰색과 검정색이 뚜렷하지 않아 보정을 통해 뚜렷하게 만들겠습니다.
메뉴에서 [Image]→[Adjustment]→[Levels](Ctrl + L)를 선택하여 [Levels] 창을 불러옵니다.

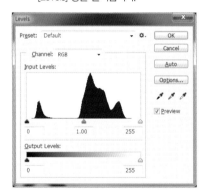

3 Input Levels의 가장 오른쪽에 있는 삼각형을 왼쪽으로 드래그합니다. 이미지의 종이 부분이 흰색이 될 때까지 드래그합니다.

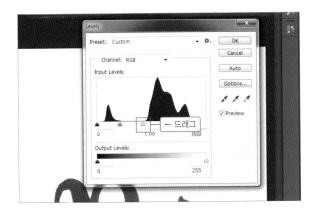

6 아기 이미지에 캘리그라피를 옮기기 위해 툴 바에서 ▶+(이동 툴/N)을 선택합니다. 마우스로 캘리그라피 이미지를 클릭한 채 아기 이미지로 드래그하여 옮깁니다.

Tip◢ 이동 툴을 캘리그라피 이미지에 가져다 놓은 뒤 이미지로 이동하게 되면 마우스 커서에 ⊞모양이 나타납니다. 이 때 드래그하여 옮기면 됩니다.

4 이번에는 반대로 가장 왼쪽에 있는 삼각형을 오른쪽으로 드래그합니다. 이미지의 캘리그라피 부분이 검정색이 될 때까지 드래그한 다음 〈OK〉 버튼을 클릭하여 적용합니다.

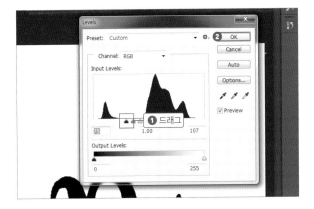

7 캘리그라피 이미지를 옮겼습니다. 하지만 흰색 배경이 아기 이미지를 모두 가려 답답합니다.

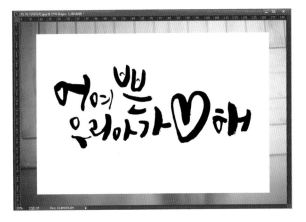

5 Ctrl +O 키를 눌러 캘리그라피를 삽입할 [부록CD/파트7/챕터1/추출 2] 이미지를 불러옵니다.

8 흰색 배경을 없애기 위해 [Layers] 패널에서 캘리그라피 이미지인 [Layer 1] 레이어를 선택합니다. 그다음 블랜딩 모드를 [Multiply]로 적용하면 흰색 배경이 없어집니다.

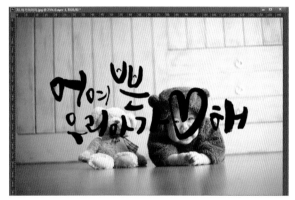

9 캘리그라피 이미지 크기가 너무 큽니다. 크기를 조절하기 위해 Ctrl + T 키를 눌러 크기 조절 창을 표시합니다. Shift 키를 누른 채 마우스로 크기 조절 창의 모서리를 드래그하여 적당한 크기로 축소한 다음 Enter ↵ 키를 누릅니다.

Tip↙ Shift 키를 누른 채 드래그하면 이미지 크기를 같은 비율로 축소할 수 있습니다.

10 완성되었습니다.

Tip↙ Multiply를 이용할 때 주의할 점
캘리그라피만 추출하는 방법 중 Multiply는 가장 쉬운 방법입니다. 하지만 Multiply는 캘리그라피를 검정색 그대로 추출하기 때문에 밝은 이미지에 캘리그라피를 합칠 경우에는 사용하면 좋지만, 어두운 이미지에 캘리그라피를 합칠 경우에는 적절하지 않습니다. 이때는 2번에서 소개할 방법을 사용하면 좋습니다.

이미지가 짙어서 캘리그라피가 잘 보이지 않음

❶ 부록CD/파트7/챕터1/응용 1, 응용 1-1
❷ 부록CD/파트7/챕터1/응용 2, 응용 2-1

2 | 마술봉 툴로 검정색 캘리그라피만 추출하고
색상 변경하기

1 포토샵을 실행하고 Ctrl + O 키를 눌러 [부록CD/파트7/챕터
1/추출 1, 추출 2] 이미지를 불러옵니다. 추출 1 이미지는 232쪽
〈Multiply 블랜딩 모드로 배경 없애기〉의 ❶~❹번 과정을 이용해
검정색 캘리그라피와 흰색 배경이 선명해지도록 보정합니다.

2 검정색 캘리그라피만 추출하기 위해 툴 바에서 🔍(마술봉 툴/W)
을 선택합니다. Shift 키를 누른 채 캘리그라피 이미지의 검정색 영
역을 차례차례 클릭합니다.

Tip✎ 만약, 실수로 흰색 배경을 클릭했다면 다시 처음부터 시작해야 합니
다. 선택한 영역을 해제하려면 Ctrl + D 키를 누르면 됩니다.

Tip✎ 이미지 화면이 작아 선택하기 어려울 경우에는 Shift + + 키를 눌러
화면을 확대한 후 작업하면 편리합니다.

3 영역을 모두 선택했으면 아기 이미지로 이동하기 위해 툴 바에서 ⊕ (이동 툴/⎵)을 선택합니다. 선택한 영역 위로 마우스를 가져가 클릭한 채 아기 이미지로 드래그합니다.

4 캘리그라피의 크기를 조절하기 위해 ⌃Ctrl + ⊤ 키를 눌러 크기 조절 창을 표시합니다. 마우스로 모서리를 드래그하여 적당한 크기로 줄인 다음 ⏎Enter 키를 누릅니다.

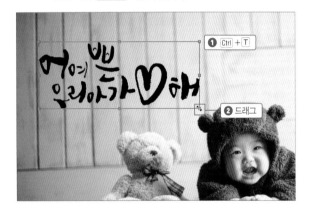

5 캘리그라피의 색을 바꾸기 위해 [Layers] 패널에서 캘리그라피 이미지인 [Layer 1] 레이어를 더블 클릭하여 [Layer Style] 창을 불러옵니다.

6 [Layer Style] 창의 Styles에서 [Color Overlay]를 두 번 클릭하여 옵션 메뉴를 불러온 다음 Blend Mode의 색상 부분을 클릭합니다.

7 [Color Picker] 창이 나타나면 C: 0, M: 0, Y: 0, K: 0으로 설정한 다음 〈OK〉 버튼을 클릭합니다. [Layer Style] 창의 〈OK〉 버튼도 클릭합니다.

8 검정색이었던 캘리그라피가 흰색으로 바뀐 것을 확인할 수 있습니다.

Tip✎ 마술봉 툴의 단점

마술봉 툴 역시 초보자들도 매우 쉽게 따라할 수 있어 좋지만, 붓으로 쓴 아주 세밀한 획까지 추출하기는 어렵습니다. 만약, 붓으로 표현된 캘리그라피의 거칠기까지 모두 추출하려면 238쪽의 〈농도와 세밀한 획까지 추출하기〉를 이용하는 것이 좋습니다.

응용하기 마술봉 툴을 이용해 응용해보세요.

❶ 부록CD/파트7/챕터1/응용 3, 응용 3-1
❷ 부록CD/파트7/챕터1/응용 4, 응용 4-1

‡ *Chapter 2* ‡

캘리그라피 추출하기 2

농도와 세밀한 획까지
추출하기

이번에는 아주 세밀한 붓 터치까지 모두 추출할
수 있는 방법을 알아보겠습니다. 이 방법은 여
러분이 쓴 캘리그라피에 표현된 농도(흐리고 진
함)를 그대로 이미지에 옮기고 싶을 때 사용하면
좋습니다. 색도 변경할 수 있어 안성맞춤입니다.

<p>1 포토샵을 실행하고 Ctrl + O 키를 눌러 [부록CD/파트7/챕터2/추출 3] 이미지를 불러옵니다.</p>

<p>2 캘리그라피를 보정하기 위해 Ctrl + L 키를 눌러 [Levels] 창을 불러옵니다. Input Levels의 가장 오른쪽에 있는 삼각형을 왼쪽으로 아주 조금만 드래그합니다. 이때 캘리그라피 이미지에서 농도가 낮은 부분이 지워지지 않을 정도만 드래그합니다.</p>

Tip⤻ 주의

농도의 변화가 있는 캘리그라피일 경우 Level 값을 너무 많이 주면 농도 값
이 흐려지거나 사라질 수 있습니다. 그러므로 Level 값은 소량만 적용하여
농도 값을 해치지 않도록 해야 합니다. 바깥의 종이 이미지만 없애면 되므
로 이것은 다른 방법으로도 가능합니다. 정교한 보정 작업이므로 카메라로
찍은 이미지보다는 스캐너로 스캔한 이미지를 사용하는 것이 좋습니다.

3 캘리그라피를 제외한 배경 부분에 Levels로 보정하지 못한 부분들이 남아 있습니다. 이 부분을 보정하기 위해 툴 바에서 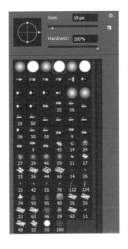(브러시 툴/B)을 선택하고, 전경색을 흰색으로 변경합니다. 그다음 지저분한 부분을 마우스로 드래그하여 칠합니다.

툴 바에서 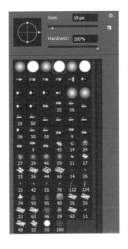(브러시 툴/B)을 선택하면 화면 위에 브러시 옵션 바가 나타납니다. 브러시 종류 옆에 있는 화살표를 클릭하면 이미지와 같은 옵션 창이 나타납니다. 여기에서 원하는 브러시의 모양과 크기를 설정할 수 있습니다.

❸ 드래그

❶ 선택

❷ 변경

Tip 전경색 변경 방법

전경색을 흰색으로 변경한다는 의미는 색상값을 C: 0, M: 0, Y: 0, K: 0으로 설정한다는것과 같습니다. 전경색을 흰색으로 변경하는 가장 쉬운 방법은 툴 바 아래에 있는 버튼을 두 번만 클릭하면 됩니다.

❷ 클릭

❶ 클릭

Tip 브러시 사용법

가장 많이 사용하는 브러시는 '번지는 브러시'와 '번지지 않는 브러시' 두 가지 입니다.

4 레이어를 복사하기 위해 [Layers] 패널에서 [Background] 레이어를 선택하고, Ctrl + J 키를 누릅니다.

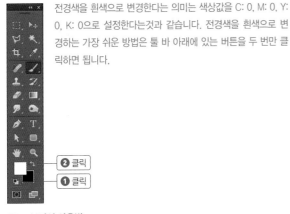

복사된 레이어

클릭, Ctrl + J

5 이번에는 [Channels] 패널을 선택합니다. 가장 위에는 RGB 아니면 CMYK로 나오고, 그 아래에는 해당 값에 따른 색상 값이 표시됩니다.

Tip [Channels] 패널이 없을 경우에는 메뉴에서 [Window]–[Channels]를 선택합니다.

6 가장 위에 있는 RGB 채널을 제외한 나머지 채널을 한 개씩 선택
하여 이미지를 확인합니다. 선택했을 때 캘리그라피 이미지의 색이
가장 선명한 채널을 선택합니다. 여기서는 Blue 채널의 이미지가
가장 선명하게 나와 Blue 채널을 선택했습니다.

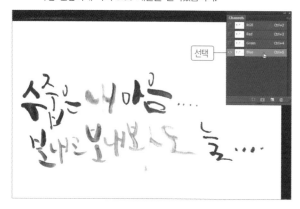

7 선택한 채널을 [Channels] 패널 아래의 (채널복사)로 드래그하
여 복사합니다.

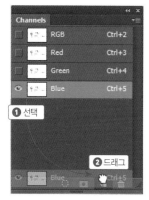

채널을 복사함

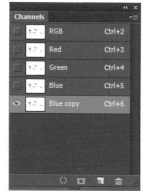

채널이 복사됨

8 복사된 채널(Blue copy)을 선택한 다음 Ctrl + I 키를 눌러 캘리
그라피의 이미지와 배경 색을 반전시킵니다.

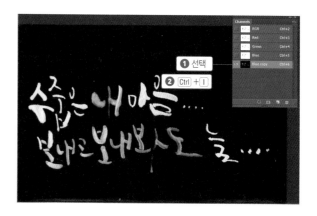

9 그다음 Ctrl 키를 누른 채로 복사된 채널(Blue copy)의 썸네일을 클
릭합니다. 캘리그라피의 일부분이 선택되는 것을 확인할 수 있습니다.

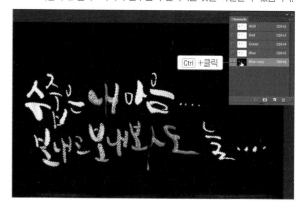

10 [Layers] 패널로 돌아와 [Background] 레이어의 눈 이미지를 해제
하여 미리보기를 없앤 다음 복사했던 [Layer 1] 레이어를 선택합니
다. 이 때 이미지가 하얗게 변합니다.

13 캘리그라피를 더할 이미지를 불러오겠습니다. Ctrl + O 키를 눌러 [부록CD/파트7/챕터2/추출 4] 이미지를 불러옵니다.

11 [Layer 1] 레이어를 선택한 다음 [Layers] 패널 아래의 ▣(레이어 마스크 추가)를 클릭합니다.

❶ 선택

❷ 클릭

12 먹의 농도와 터치까지 모두 보입니다.

14 툴 바에서 ⬥(이동 툴/V)을 선택하고 캘리그라피 이미지를 클릭한 다음 드래그하여 우체통 이미지로 옮깁니다.

❶ 선택

❸ 드래그

❷ 클릭

15 옮긴 캘리그라피의 크기를 조절하기 위해 Ctrl + T 키를 눌러 크기 조절 창을 표시합니다. Shift 키를 누른 채 마우스로 크기 조절 창의 모서리를 드래그하여 원하는 크기로 조절합니다. 적당한 크기가 되면 Enter↵ 키를 눌러 적용합니다.

16 캘리그라피의 색을 바꾸기 위해 레이어를 더블 클릭하여 [Layer Style] 창을 불러옵니다. Styles에서 [Color Overlay]를 선택한 다음 Blend Mode의 색상 부분을 클릭합니다.

17 [Color Picker] 창이 나타나면 원하는 색으로 바꾼 다음 〈OK〉 버튼을 클릭하여 적용합니다. [Layer Style] 창의 〈OK〉 버튼도 클릭합니다. 여기서는 C: 67, M: 71, Y: 64, K: 83으로 적용했습니다.

18 완성되었습니다.

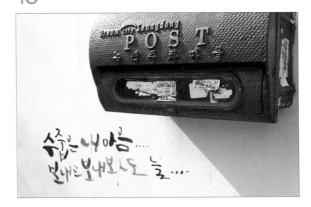

19 다른 색으로도 적용해보았습니다. 이미지 분위기에 맞는 색을 선택하여 적용해보세요.

응용하기 캘리그라피에 표현된 농도까지 추출해보세요.

❶ 부록CD/파트7/챕터2/응용 5, 응용 5-1
❷ 부록CD/파트7/챕터2/응용 6, 응용 6-1

캘리그라피 추출하기 3

인쇄하기 좋은
고해상도 ai 파일로
추출하기

ai 파일은 인쇄하기에 가장 좋은 파일입니다. 픽셀로 되어 있는 이미지와 달리 백터화 방식으로 되어 있어 아주 커다랗게 인쇄를 하더라도 정교하고 깔끔합니다. 만약, 여러분이 캘리그라피를 이용해 만든 현수막이나 컵 등을 인쇄해야 한다면 ai 파일로 만드는 방법을 반드시 알아야 합니다. ai 파일은 포토샵과 일러스트레이터 두 가지 프로그램을 이용해 만들 수 있습니다.

1 포토샵을 실행하고 Ctrl + O 키를 눌러 [부록CD/파트7/챕터3/ai 추출] 이미지를 불러옵니다.

2 캘리그라피를 보정하기 위해 Ctrl + L 키를 눌러 [Levels] 창을 불러옵니다. Input Levels의 가장 오른쪽에 있는 삼각형을 왼쪽으로 아주 조금만 드래그합니다. 캘리그라피 이미지에서 농도가 낮은 부분이 지워지지 않을 정도만 드래그합니다.

3 Shift + Ctrl + S 키를 눌러 [다른 이름으로 저장] 창이 나타나면 저장할 파일 위치를 지정하고 파일 형식은 JPEG로 설정한 다음 〈저장〉 버튼을 클릭합니다. [JPEG Options] 창이 나타나면 Image Options의 Quality를 최대로 설정한 다음 〈OK〉 버튼을 클릭합니다.

4 이번에는 일러스트레이터를 실행한 다음 Ctrl + O 키를 눌러 방금 저장한 JPEG 파일을 불러옵니다.

Tip✍ 여기서는 일러스트레이터 CC 버전을 사용했지만, CS5, CS6 버전에서도 사용할 수 있습니다.

5 툴 바에서 ▶ (선택 툴/ V)을 선택한 다음, 화면을 클릭하여 불러온 이미지를 선택합니다.

6 메뉴에서 [Window]–[Image Trace]를 선택하여 [Image Trace] 옵션 창을 불러옵니다.

7 옵션 창이 나타나면 Advanced의 옆 화살표를 클릭하여 옵션 창을 활성화합니다.

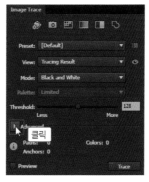

활성화되기 전

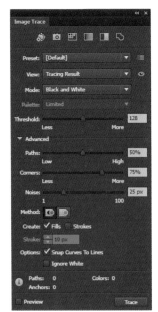

활성화된 후

8 Paths: 100%, Conners: 100%, Noise: 5px로 설정한 다음 아래 〈Trace〉를 클릭합니다.

❶ 설정

❷ 클릭

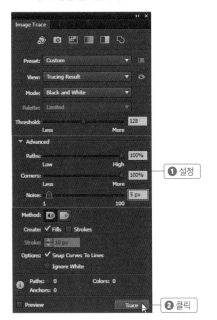

Tip 〈Trace〉를 클릭했을 때 경고 창이 나타나면 〈OK〉 버튼을 클릭하면 됩니다.

9 화면 위에 Image Tracing 옵션 바에서 〈Expand〉를 클릭합니다. 캘리그라피 주변에 파란색 점들이 가득 생기는 것을 확인할 수 있습니다.

클릭

Tip 파란색 점들은 선과 선을 이어주는 역할을 합니다. 이것은 픽셀로 되어 있던 것이 하나의 선이 되어 정교해지고 구체적으로 되었음을 의미합니다.

10 캘리그라피의 검정색 영역만 남기기 위해 툴 바에서 🔍(자동선택 툴/ Y)을 선택한 다음 이미지에서 흰색 부분을 클릭한 뒤 Delete 키를 눌러 지웁니다.

❶ 선택

❷ 클릭+ Delete

11 추출한 캘리그라피를 이미지에 얹혀보겠습니다. Ctrl + O 키를 눌러 [부록CD/파트7/챕터3/ai추출2] 이미지를 불러옵니다.

12 툴 바에서 ▶(선택 툴/V)을 선택하고 캘리그라피를 클릭한 뒤 드래그하여 꽃 이미지로 옮깁니다.

13 옮긴 캘리그라피의 크기를 조절하기 위해 Ctrl + T 키를 눌러 크기 조절 창을 표시합니다. Shift 키를 누른 채 마우스로 크기 조절 창의 모서리를 드래그하여 적당한 크기로 조절합니다.

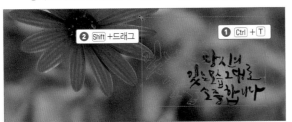

Tip ✐ 일러스트레이터에서는 적용 할 때 〈OK〉 버튼을 누르지 않습니다.

14 이미지와 어울리는 색으로 바꾸기 위해 툴 바에서 ✐(스포이드 툴/I)을 선택하고 이미지에서 원하는 색 부분을 클릭해 추출합니다. 추출된 색은 캘리그라피에 바로 적용됩니다.

보라색 꽃 부분을 클릭할 경우

연두색 잎 부분을 클릭할 경우

흰색 바탕을 클릭할 경우

15 가장 잘 어울리는 색으로 적용하여 완성합니다.

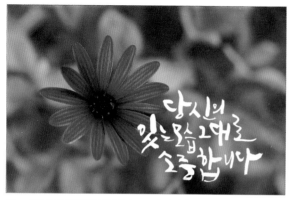

Tip 일러스트레이터를 이용하여 ai로 만든 캘리그라피는 포토샵으로 추출했을 때보다 조금 더 선명하게 보입니다. 이것은 픽셀이 아니고, 백터이기 때문입니다.

16 이번에는 하나의 캘리그라피에 여러 가지 색을 입혀보겠습니다. 먼저 캘리그라피를 선택한 다음 마우스 오른쪽 버튼을 클릭하여 [Ungroup]을 선택합니다.

Tip Ungroup은 하나의 그룹으로 묶여 있는 이미지를 그룹 해제하는 기능입니다.

17 Shift 키를 누른 채 원하는 범위를 클릭하여 선택합니다. 메뉴에서 [Window]−[Color]를 선택하여 Color 옵션 창을 불러온 다음 원하는 색을 적용합니다.

18 이렇게 해서 완성된 캘리그라피들입니다. 글자에 포인트를 줄 때 사용하면 좋습니다.

응용하기 포토샵과 일러스트레이터를 이용해 캘리그라피를 추출하고 사진과 어울리는 색으로 바꿔보세요.

❶ 부록CD/파트7/챕터3/응용 7, 응용 7–1
❷ 부록CD/파트7/챕터3/응용 8, 응용 8–1

캘리그라피 추출하기 4

포토샵이 어렵다면?
파워포인트로 추출하기

캘리그라피의 그래픽 작업은 보통 포토샵이나 일러스트레이터를 많이 사용합니다. 그런데 또 다른 재미있는 효과를 줄 수 있는 프로그램이 있다는 사실! 바로 파워포인트입니다. 포토샵이나 일러스트레이터가 어렵게 느껴지는 분들은 파워포인트를 이용해보세요. 파워포인트의 그림 수정 기능들과 투명한 색 설정, 배경 제거 등의 기능을 통해 포토샵이나 일러스트레이터를 사용하지 않고도 멋진 캘리그라피를 쉽게 활용할 수 있습니다.

1 | 파워포인트로 보정하고 효과 적용하기

1 파워포인트를 실행하고 메뉴에서 [삽입]–[그림]을 선택한 다음 [부록CD/파트7/챕터4/파워포인트보정] 이미지를 불러옵니다.

2 화면 위에 [그림] 도구의 [서식] 탭이 나타납니다. [조정]의 ☀ (수정)을 클릭한 다음 밝기 및 대비의 가장 아랫줄에서 [밝기+20%, 대비 +40%]를 선택합니다.

Tip✍ 파워포인트의 ☀ (수정) 기능은 포토샵의 Level과 같은 기능을 가지고 있어 흰색 부분은 더 하얗게, 검정색 부분은 더 검게 바꿉니다.

3 이제 파워포인트의 여러 가지 기능으로 마술을 부려보겠습니다. 먼저 색을 바꿔보겠습니다. [조정]의 (색)을 클릭한 다음 원하는 색을 선택하여 완성합니다.

Tip 글자에 포인트를 줄 때 사용하면 좋습니다.

4 이번에는 다양한 효과를 적용해보겠습니다. [조정]의 (꾸밈효과)를 클릭한 다음 원하는 효과를 선택합니다. 캘리그라피에 색다른 느낌을 연출할 수 있습니다.

2 | 파워포인트를 이용하여 이미지에 캘리그라피 넣기

1 메뉴에서 [삽입]-[그림]을 선택한 다음 [부록CD/파트7/챕터4/파워포인트보정2] 이미지를 불러옵니다.

2 [서식] 탭의 [조정]에서 ☀(수정)을 클릭하고 [밝기+20%, 대비+40%]를 선택합니다.

Tip 옵션 위에 마우스를 가져가면 해당 옵션 값이 나타납니다.

3 이번에는 [조정]의 🎨(색)을 클릭하고 [다시 칠하기]의 [흑백75%]를
 선택합니다.

4 이번에는 [조정]의 🖌(꾸밈 효과)를 클릭하고 [파스텔 부드럽게]를
 선택합니다.

5 메뉴에서 [삽입]–[그림]을 선택한 다음 [부록CD/파트7/챕터4/파
 워포인트보정3] 이미지를 불러옵니다.

삽입-그림-이미지 불러오기

6 새우 이미지를 선택한 다음 마우스 오른쪽 버튼을 클릭하여 〈맨
 뒤로 보내기〉를 선택합니다.

7 캘리그라피의 흰색 배경이 새우 이미지를 가려 보기 좋지 않으므
 로 배경을 제거하겠습니다. 캘리그라피 이미지를 선택하고 서식
 탭의 🖍(배경 제거)를 클릭합니다. 캘리그라피 이미지가 자주색으
 로 변했습니다.

서식-배경 제거 클릭

8 ⊕(보관할 영역 표시)를 클릭한 다음 캘리그라피의 검정색 부분을 클릭해 나갑니다. 모두 선택하면 이미지와 같은 모양이 나타납니다.

검정 영역 모두 선택

9 이번에는 ⊖(제거할 영역 표시)를 클릭하여 남아있는 흰색 부분을 클릭해 지웁니다. 모두 지웠으면 ✓(변경 내용 유지)를 클릭합니다. 흰색 배경이 모두 지워졌습니다.

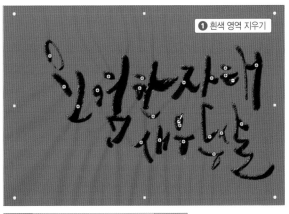
❶ 흰색 영역 지우기

❷ 선택

10 이미지에 맞게 캘리그라피 크기 및 위치를 조절하여 완성합니다.

응용하기 파워포인트를 이용해 이미지에 캘리그라피를 더해보세요.

❶ 부록CD/파트7/챕터4/응용 9, 응용 9-1

PART 8

캘리그라피 배치와 크기를 재구성해보세요.

가끔 내가 쓴 캘리그라피에서 아주 사소한 아쉬움이 남을 때가 있습니다. 예를 들면, '모음'ㅏ'가 조금만 더 길었으면...' 또는 '자음'ㄱ'을 좀 더 높이 쓸걸...' 하는 아쉬움 말이죠. 포토샵과 일러스트레이터를 통한 그래픽 작업을 전혀 몰랐을 때는 두말할 것 없이 다시 썼었습니다. 그래픽 툴을 사용할 수 있는 지금은 얼마든지 내가 원하는 모양으로 수정할 수 있습니다. 이 파트에서는 그래픽 툴을 이용해 손쉽게 캘리그라피 배치와 크기를 변경하는 방법을 살펴보겠습니다.

캘리그라피 재구성 1

포토샵으로
배치와 크기 재구성하기

포토샵을 이용해 배치와 크기를 재구성하는 방
법을 살펴보겠습니다.

1 | 위치 조절하기

1 포토샵을 실행하고 Ctrl + N 키를 누릅니다. [New] 창에서
Width: 297.04, Height: 209.9, Resolution:100, Color Mode:
CMYK로 설정한 다음 〈OK〉 버튼을 클릭하여 새 창을 엽니다.

2 이번에는 Ctrl + O 키를 눌러 [부록CD/파트8/챕터1/재구성 1] 이
미지를 불러옵니다.

3 툴 바에서 ▶+(이동 툴/V)을 선택한 다음 불러온 캘리그라피 이
미지를 드래그하여 새 창으로 옮깁니다.

4 툴 바에서 ▷.(다각형 올가미 툴/ⓛ)을 선택한 다음 위치를 옮기고
자 하는 부분을 클릭하여 선택합니다. 끝부분에 작은 동그라미 모양
이 생길 때가 마무리 단계이며, 마무리를 하고 나면 점선이 나타납
니다.

5 툴 바에서 ♣+(이동 툴/Ⓥ)을 선택한 다음 점선 내부로 커서를 가
져갑니다. 커서 모양이 가위 모양으로 바뀌면 원하는 위치로 이동
할 수 있습니다. 드래그하여 이동합니다. 여기서는 아래로 조금 내
렸습니다. Ctrl+ⓓ 키를 눌러 선택 영역을 해제합니다.

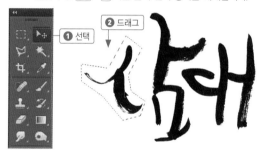

2 | 길이 조절하기

1 툴 바에서 ▦(사각선택 툴/ⓜ)을 선택한 다음 줄이거나 늘이고
싶은 부분을 드래그하여 선택합니다.

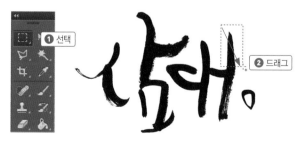

2 그다음 Ctrl+Ⓣ 키를 눌러 크기 조절 창이 나타나면 마우스로
드래그하여 길이를 늘이거나 줄입니다. 크기를 모두 조절했으면
Enter↵ 키를 누른 다음 Ctrl+ⓓ 키를 눌러 선택 영역을 해제합
니다.

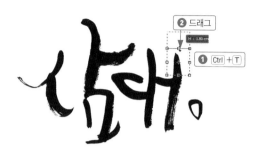

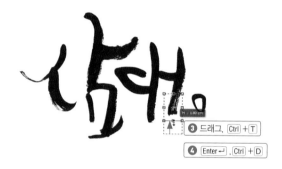

3 | 모양 바꾸기

1 [Layers] 패널에서 [Layer 1] 레이어를 선택한 다음 Ctrl+Ⓣ 키를
눌러 크기 조절 창을 표시합니다.

Tip♪ 크기 조절 창에서 Shift 키를 누른 채 드래그하면 같은 비율로 축소 또는 확대할 수 있고, Ctrl 키를 누른 채 드래그하면 한쪽씩 움직이게 되어 새로운 모양의 캘리그라피를 만들어 낼 수 있습니다.

4 | 덧칠하거나 지우기

1 먼저 붓질이 덜 된 부분을 덧칠하겠습니다. 툴 바에서 🔍(돋보기 툴/Z)을 선택한 다음 덧칠할 부분을 클릭하여 확대합니다.

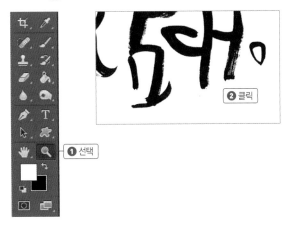

2 Ctrl 키를 누른 채로 모서리를 드래그하면 모서리가 각각 움직이면서 캘리그라피의 전체적인 방향이 틀어집니다.

2 툴 바에서 🖌(브러시 툴/B)을 선택한 다음 전경색을 검정색으로 설정하고 알맞은 크기의 번지지 않는 브러시를 선택합니다.

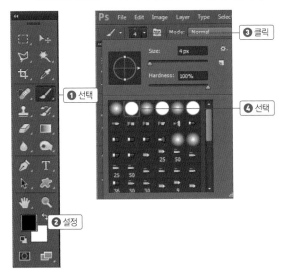

3 덧칠이 필요한 부분을 조심스럽게 덧칠합니다.

4 마찬가지로 거칠기가 고르지 못해 지우개로 지워야 하는 부분도
확대합니다. 이번에는 툴 바에서 ✐(지우개 툴/E)을 선택하여
지웁니다.

지우기전

지운 후

5 | 세부적인 균형 바꾸기

1 툴 바에서 ♥(다각형 올가미 툴/L)을 선택한 다음 균형을 바꾸
고자 하는 캘리그라피만 선택합니다.

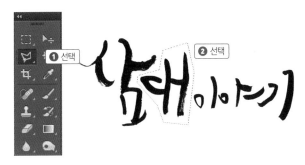

2 메뉴에서 [Edit] – [Transform] – [Warp]를 선택합니다.

3 바둑판 모양이 나타나면 마우스로 원하는 곳을 클릭하여 드래그
합니다.

Tip 캘리그라피 전체를 선택한 다음 Warp를 이용하여 구성을 바꾸면 전체적인 느낌을 바꾸는 데에 탁월한 효과가 있습니다.

4 완료할 때는 Enter↵ 키를 누른 다음 Ctrl + D 키를 눌러 선택 영역을 해제합니다.

'대' 수정 전

'대' 수정 후

Tip✎ **그래픽 작업으로 재탄생한 일반인 손글씨**

다음은 일반인이 쓴 〈꽃내음〉이라는 손글씨가 그래픽 작업을 통해 새로운 캘리그라피 모양으로 재탄생하는 과정을 보여드릴게요. 이 과정을 보여드리는 이유는 "나는 캘리그라피를 잘 못하겠어."라고 하는 분들에게 용기를 주기 위해서입니다. 그래픽 작업의 최대 장점은 〈모양 변형〉입니다. 캘리그라피를 잘 못하더라도 그래픽 작업을 능숙하게 할 수 있다면 여러분의 캘리그라피는 멋진 캘리그라피로 재탄생할 수 있습니다.

원본 ··· 그래픽 작업으로 완성한 이미지

〈과정〉

❶ '꽃'만 선택한 다음 Ctrl + T 키를 누른 다음 기울기를 변형합니다.

❷ 이번에는 '내'만 선택하여 Ctrl + T 키를 누른 다음 Ctrl 키를 누른 채 모서리를 드래그하여 변형합니다.

❸ ▦(점선사각 툴/M)로 전체를 드래그한 다음 [Edit]−[Transform]−[Warp]를 눌러 전체적으로 변형합니다.

❹ 겹치거나 잘 보이지 않는 부분은 전경색을 흰색으로 설정한 다음 번지지 않는 브러시로 지웁니다.

❺ 끝이 정확하지 않거나 부족하다 느껴지는 부분은 전경색을 검정색으로 설정한 다음 번지지 않는 브러시로 채웁니다.

❻ 마음에 들지 않는 부분을 선택한 다음 Warp를 이용하여 변형합니다.

❼ 위치를 조정합니다.

❽ '�os' 부분을 선택한 다음 Warp를 이용해 모양을 변형합니다.

❾ 전체를 선택하고 Ctrl + T 키를 누른 다음 Ctrl 키를 누른 채 모서리를 움직여 비율을 맞춥니다.

❿ 일일이 획 하나하나 덧칠하지 않고도 멋있는 캘리그라피가 완성되었습니다.

캘리그라피 재구성 2

일러스트레이터로
배치와 크기 재구성하기

이번에는 일러스트레이터에서 캘리그라피를 배
치하고 재구성하는 방법을 알아보겠습니다.

1 일러스트레이터를 실행하고 Ctrl + O 키를 눌러 [부록CD/파트8/
챕터2/재구성 2] 이미지를 불러옵니다. 244쪽 〈인쇄하기 좋은 고
해상도 ai 파일로 추출하기〉를 이용해 ai 파일로 만듭니다. 그다음
마우스 오른쪽 버튼을 눌러 Ungroup을 선택해 그룹 해제합니다.

그룹 해제

2 툴 바에서 ▶ (선택 툴/ V)을 선택하고 위치를 이동하려는 부분을
클릭하여 드래그합니다.

❶ 선택

❷ 클릭, 드래그

Tip⊱인쇄하기 좋은 고해상도 ai 파일로 추출하기

❶ 툴 바에서 ▶(선택 툴/Ⅴ)을 선택한 다음 불러온 이미지를 선택합니다.

❷ 메뉴에서 [Window]–[Image Trace]를 선택하여 [Image Trace] 옵션 창을 불러옵니다.

❸ 옵션 창이 나타나면 Advanced 옆 화살표를 클릭하여 옵션 창을 활성화합니다.

❹ Paths: 100%, Conners: 100%, Noise: 5px로 설정한 다음 아래 〈Trace〉를 클릭합니다. 경고 창이 나타나면 〈OK〉 버튼을 클릭합니다.

❺ 화면 위에 Image Tracing 옵션 메뉴에서 〈Expand〉를 클릭합니다. 캘리그라피 주변에 파란색 점들이 가득 생기는 것을 확인할 수 있습니다.

❻ 검정색 부분만 남기기 위해 툴 바에서 ⬚(자동선택 툴/Ⅴ)을 선택합니다. 화면의 흰 부분을 클릭한 다음 [Delete] 키를 눌러 지웁니다.

자세한 내용은 244쪽 〈인쇄하기 좋은 고해상도 ai 파일로 추출하기〉를 참고하세요.

3 툴 바에서 ▶(선택 툴/Ⅴ)을 선택하고 원하는 부분을 드래그하여 선택합니다. 그런 다음 선택한 부분을 마우스로 클릭한 채 원하는 방향으로 드래그하면 길이를 조절할 수 있습니다.

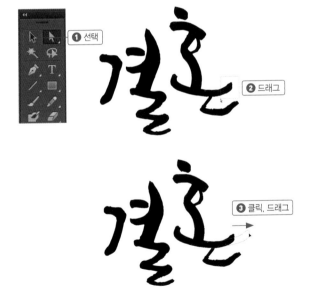

4 툴 바에서 ◯(돋보기 툴/Ⅹ)을 선택한 다음 수정할 부분을 최대한 확대합니다. 그런 뒤 ▶(직접선택 툴/Ⓐ)을 선택하고 원하는 부분을 클릭하여 조절합니다.

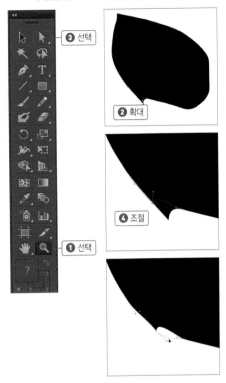

Tip⊱ ▶(선택 툴)과 ▶(직접선택 툴)의 차이점

▶(선택 툴)을 이용하여 드래그하면 선택된 이미지 전체가 함께 움직이고, ▶(직접선택 툴)을 이용하여 드래그하면 선택된 점만 움직입니다.

PART 9

캘리그라피에 특수 효과를 적용해보세요.

캘리그라피를 이용해 다양한 작품을 연출하고 싶을 때에 포토샵의 기능들을 이용하면 좋습니다. 캘리그라피 테두리에 선을 적용하거나, 네온사인처럼 만들거나, 캘리그라피 글자 안에 그림을 삽입한다거나 등등. 여러 가지 효과를 적용하여 또 다른 캘리그라피를 연출할 수 있습니다.

특수 효과 적용 1

색과 테두리 적용하기

가장 먼저 캘리그라피에 색과 테두리를 적용해
보겠습니다. 캘리그라피의 두께가 너무 얇아 배
경과 섞여 잘 드러나지 않을 때 테두리 효과를
주면 좋습니다. 그리고 캘리그라피를 먹색인 검
정색으로만 사용하면 너무 재미없겠지요? 다양
한 색으로 바꿔 사용하는 방법을 배워볼게요.

1 | 캘리그라피 추출하기

1 포토샵을 실행하고 [Ctrl]+[O] 키를 눌러 [부록CD/파트9/챕터1/특
수효과 1] 이미지를 불러옵니다.

2 [Ctrl]+[L] 키를 눌러 [Levels] 창을 불러옵니다. Input Levels의 가
장 오른쪽 화살표를 왼쪽으로 드래그하여 얼룩진 배경을 깔끔하
게 보정한 다음 가장 왼쪽에 있는 화살표를 오른쪽으로 드래그하
여 캘리그라피를 진하게 보정합니다.

3 캘리그라피 얼룩을 지우기 위해 툴 바에서 전경색을 흰색으로 적
용하고 ✔.(브러시 툴/[B])을 선택한 다음 얼룩을 지웁니다. 이때
브러시 종류는 번지지 않는 브러시를 선택합니다.

Tip 캘리그라피 얼룩을 지울 때는 반드시 번지지 않는 브러시를 사용해야
합니다. 번지는 브러시를 사용할 경우 지우면 안 되는 부분까지 영향을 받
아 지워질 수 있기 때문입니다.

번지는 브러시로 번지지 않는 브러시로
지울 경우(X) 지울 경우(O)

4 Channel을 이용하여 캘리그라피를 추출합니다.

Tip **Channel을 이용한 캘리그라피 추출 방법**
❶ Ctrl + L 키를 눌러 이미지를 보정합니다.
❷ [Layers] 패널에서 Background 레이어를 선택한 다음 Ctrl + J 키를
눌러 복사합니다.
❸ [Channel] 패널을 선택하고 각각의 채널을 확인하여 가장 선명한 것을
선택한 다음 🔲(채널복사)로 드래그하여 복사합니다.

❹ 복사한 채널을 선택하고 Ctrl + I 키를 눌러 캘리그라피와 배경의 색을
반전시킵니다.
❺ Ctrl 키를 누른 상태에서 복사한 채널의 썸네일을 클릭하여 영역을 지정
합니다.
❻ [Layers] 패널을 선택하고 Backgound 레이어의 눈 표시를 클릭하여 가
립니다.
❼ 레이어 하단의 🔲(클리핑 마스크)를 클릭하여 캘리그라피만 추출합니다.

자세한 내용은 238쪽 〈농도와 세밀한 획까지 추출하기〉를 참고하세요.

5 Ctrl + O 키를 눌러 [부록CD/파트9/챕터1/특수효과 2] 이미지를
불러옵니다.

6 툴 바에서 🔸(이동 툴/V)을 선택한 다음 '소통' 캘리그라피의 검
정색 부분을 클릭하고 드래그하여 특수효과 2 이미지로 옮깁니다.

7 Ctrl + T 키를 눌러 크기 조절 창을 표시한 다음 Shift 키를 누른 채 모서리를 드래그하여 알맞은 크기로 조절합니다. 완료되었으면 Enter↵ 키를 누릅니다.

2 | 색과 테두리 적용하기

1 [Layers] 패널에서 옮겨온 캘리그라피 레이어를 더블 클릭하여 [Layer Style] 창을 표시합니다.

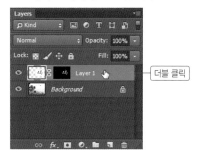

2 [Levels] 창의 Styles에서 [Color Overlay]를 선택한 다음 Blend Mode의 색상 부분을 클릭합니다.

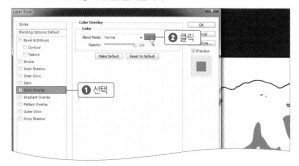

3 [Color Picker] 창이 나타나면 원하는 색을 선택한 다음 〈OK〉 버튼을 클릭하여 적용합니다.

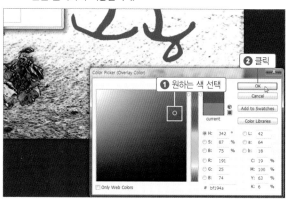

4 캘리그라피의 색이 바뀌었습니다.

Tip✓ 색을 바꿀 때 어떤 색이 좋을지 고민될 때에는 이미지 내에 있는 색과 비슷한 색으로 바꾸면 어색하지 않고 자연스러운 색을 선택할 수 있습니다.

5 이번에는 테두리를 넣기 위해 다시 [Layer Style] 창으로 돌아와
Styles에서 [Stroke]를 선택합니다.

Tip✍ Layer Style 창에서 Styles 항목을 선택할 때에는 이름 부분을 클릭해
야 합니다. 체크 표시만 하면 오른쪽에 해당 항목에 대한 옵션 창이 열리지
않습니다.

6 Stroke의 Color에서 색상 부분을 클릭하여 원하는 색을 선택합니
다. 그다음 Structure의 값을 조절하여 원하는 테두리를 적용합니
다. 완료되었으면 〈OK〉 버튼을 클릭합니다.

7 캘리그라피에 테두리를 적용해 완성한 모습입니다.

적용 예시

‡ *Chapter 2* ‡

특수 효과 적용 2

그라데이션과
그림자 적용하기

캘리그라피는 글자이기 이전에 하나의 이미지
입니다. 이미지라는 이야기는 색 또한 다양하게
바꿀 수 있다는 이야기죠. 그라데이션은 색이 점
점 짙어지거나 점점 옅어지게 표현할 때 사용하
는데요. 역동적인 느낌을 표현하고 싶을 때는 짙
은 그라데이션을, 사랑스러운 느낌을 표현하고
싶을 때는 옅은 파스텔 톤 그라데이션을 사용하
면 느낌을 잘 표현할 수 있습니다.

1 | 그라데이션 적용하기

1 포토샵을 실행하고 Ctrl + O 키를 눌러 [부록CD/파트9/챕터2/특
수효과 3, 특수효과 4] 이미지를 불러옵니다. 특수효과 3 이미지
는 Channel을 이용해 캘리그라피를 추출하여 그림과 같이 만듭
니다.

Tip Channel을 이용한 캘리그라피 추출 방법

❶ Ctrl + L 키를 눌러 이미지를 보정합니다.

❷ [Layers] 패널에서 Background 레이어를 선택한 다음 Ctrl + J 키를
눌러 복사합니다.

❸ [Channel] 패널을 선택하고 각각의 채널을 확인하여 가장 선명한 것을
선택한 다음 🔲 (채널복사)로 드래그하여 복사합니다.

❹ 복사한 패널을 선택하고 Ctrl + I 키를 눌러 캘리그라피와 배경의 색을
반전시킵니다.

❺ Ctrl 키를 누른 상태에서 복사한 채널의 썸네일을 클릭하여 영역을 지정
합니다.

❻ [Layers] 패널을 선택하고 Backgound 레이어의 눈 표시를 클릭하여 가
립니다.

❼ 레이어 하단의 🔲 (클리핑 마스크)를 클릭하여 캘리그라피만 추출합니다.

자세한 내용은 238쪽 〈농도와 세밀한 획까지 추출하기〉를 참고하세요.

2 그라데이션을 적용하기 위해 [Layers] 패널에서 캘리그라피 레이어를 더블 클릭하여 [Layer Style] 창을 불러옵니다. Styles에서 [Gradient Overlay]를 선택합니다.

3 옵션에서 Gradient 색상 바를 클릭하여 [Gradient Editor] 창을 불러옵니다.

4 [Gradient Editor] 창 중간에 ⬆ 모양이 바로 색의 변환점을 의미합니다. 차례대로 원하는 색을 적용하면 그라데이션을 완성할 수 있습니다. ⬆를 더블 클릭하여 [Color Picker] 창을 불러옵니다. 원하는 색을 선택한 다음 〈OK〉 버튼을 클릭합니다.

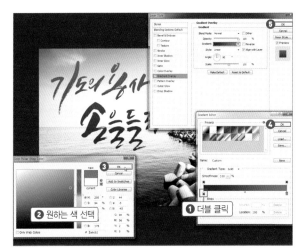

Tip✍ 포토샵은 매우 친절한 프로그램이기 때문에 모든 설정마다 창이 새로 뜨고, 여러분의 의사를 묻습니다. 특히 이러한 그라데이션 기능을 실행할 때는 한꺼번에 3개의 창이 모니터에 보이므로 당황할 수가 있습니다. 하지만, 천천히 선택을 하고 〈OK〉 버튼을 클릭하다 보면 어느새 원하는 모양으로 바뀌어 있고 설정 창들이 없어지는 것을 볼 수 있습니다. 당황하지 말고 적용해보세요.

5 첫 번째 시작점의 색을 C: 100, M: 90, Y: 30, K: 45로, 끝점의 색을 C: 90, M: 55, Y: 0, K: 0으로 적용한 이미지입니다. 그 외에 다른 색으로도 적용해보세요.

적용 예시

적용 예시

2 | 그림자 적용하기

1 이번에는 그림자를 적용해보겠습니다. [Layers] 패널에서 캘리
 그라피 레이어를 더블 클릭하여 [Layer Style] 창을 불러옵니다.
 Styles에서 [Drop Shadow]를 선택합니다.

4 완성된 이미지입니다.

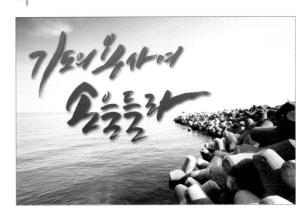

2 옵션에서 색상 부분을 클릭하여 [Color Picker] 창을 불러온 다음 원하는 색을 선택하고 〈OK〉 버튼을 클릭합니다.

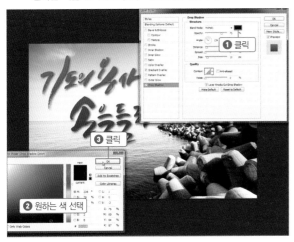

적용 예시

3 Structure 옵션을 조절하여 원하는 모양의 그림자를 적용합니다. 여기에서는 'Opacity: 75', 'Angel: 139', 'Distance: 7px', 'Spread: 0%', 'Size: 10px'로 설정했습니다. 모두 적용했으면 〈OK〉 버튼을 클릭합니다.

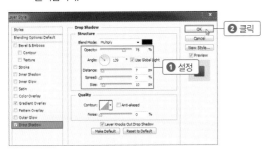

‡ *Chapter 3* ‡

특수 효과 적용 3

네온사인 효과 적용하기

캘리그라피가 적용될 배경이 밤을 표현한 어두
운 사진일 경우 네온사인 효과를 적용하면 매우
좋습니다. 캘리그라피도 살고, 배경도 사는 일석
이조의 효과를 낼 수 있죠.

포토샵을 실행하고 [Ctrl]+[O] 키를 눌러 [부록CD/파트9/챕터3/특
수효과 5, 특수효과 6] 이미지를 불러옵니다. 특수효과 5 이미지는
Channel을 이용해 캘리그라피를 추출하여 그림과 같이 만듭니다.

Tip⤴ Channel을 이용한 캘리그라피 추출 방법

❶ [Ctrl]+[L] 키를 눌러 이미지를 보정합니다.

❷ [Layers] 패널에서 Background 레이어를 선택한 다음 [Ctrl]+[J] 키를
눌러 복사합니다.

❸ [Channel] 패널을 선택하고 각각의 채널을 확인하여 가장 선명한 것을
선택한 다음 🗐 (채널복사)로 드래그하여 복사합니다.

❹ 복사한 패널을 선택하고 [Ctrl]+[I] 키를 눌러 캘리그라피와 배경의 색을
반전시킵니다.

❺ [Ctrl] 키를 누른 상태에서 복사한 채널의 썸네일을 클릭하여 영역을 지정
합니다.

❻ [Layers] 패널을 선택하고 Backgound 레이어의 눈 표시를 클릭하여 가
립니다.

❼ 레이어 하단의 ⬛ (클리핑 마스크)를 클릭하여 캘리그라피만 추출합니다.

자세한 내용은 238쪽 〈농도와 세밀한 획까지 추출하기〉를 참고하세요.

2 좀 더 강렬한 느낌을 주기 위해 Ctrl+T 키를 눌러 크기 조절 창을 표시한 다음 Ctrl 키를 누른 상태에서 모서리를 드래그하여 캘리그라피의 모양을 변경합니다. 변경을 완료하면 Enter↵ 키를 누릅니다.

Tip✎ 254쪽 〈PART 8. 캘리그라피 배치와 크기를 재구성해보세요.〉를 참고하세요.

3 [Layer] 패널에서 캘리그라피 레이어를 더블 클릭하여 [Layer Style] 창을 불러옵니다. Styles에서 [Color Overlay]를 선택한 다음 원하는 색으로 변경합니다. 여기서는 C: 61, M: 0, Y: 37, K: 0으로 설정했습니다.

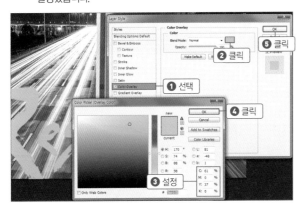

4 이번에는 빛나는 효과를 넣기 위해 Styles에서 [Outer Glow]를 선택합니다.

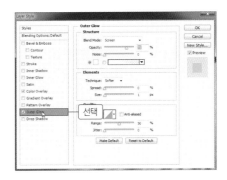

5 옵션에서 색상 부분을 클릭하여 [Color Picker] 창을 불러온 다음 컬러 값을 C: 0, M: 0, Y: 0, K: 0으로 설정합니다. 이 색은 네온사인의 색이 됩니다.

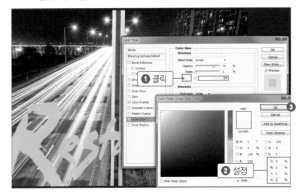

6 나머지 옵션은 다음과 같이 설정한 다음 〈OK〉 버튼을 클릭합니다. ('Blend Mode: Normal', 'Opacity: 100%', 'Spread: 10%', 'Size: 40px')

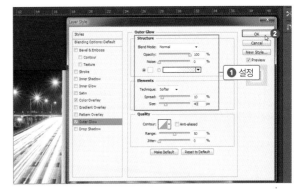

7 네온사인 캘리그라피가 완성되었습니다. 여기에 포인트로 반짝이는 빛을 추가해보겠습니다.

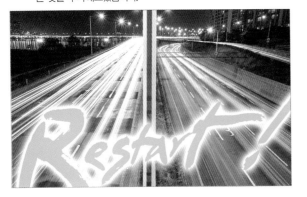

10 Ctrl + T 키를 눌러 크기 조절 창을 표시한 다음 모서리를 드래그하여 빛의 각도를 오른쪽으로 45도 기울이고, 사이즈도 조절하여 적당한 위치에 배치합니다.

8 빛을 추가하기 위해 [부록CD/파트9/챕터3/빛소스] 파일을 불러옵니다.

11 툴 바에서 (이동 툴/V)을 선택하고 빛 레이어를 드래그하여 적당한 위치에 배치합니다. 완성하였습니다.

9 툴 바에서 (이동 툴/V)을 선택하고 빛 레이어를 드래그하여 이미지에 옮깁니다.

12 캘리그라피 색을 바꿔 다양한 이미지를 연출해보세요.

적용 예시

‡ *Chapter 4* ‡

특수 효과 적용 4

캘리그라피 안에
이미지 넣기

이번에는 캘리그라피에 색이나 그라데이션이
아닌 이미지를 넣어 또다른 느낌의 캘리그라피
를 연출해보겠습니다.

1 새 창을 만들기 위해 포토샵을 실행한 다음 Ctrl + N 키를 눌러
[New] 창을 불러옵니다. Width: 10cm, Height: 10cm, Resolution:
300Pixels, Color Mode: CMYK로 설정한 다음 〈OK〉 버튼을 클릭
합니다.

2 Ctrl + O 키를 눌러 [부록CD/파트9/챕터4/특수효과 7] 이미지를
불러온 다음 Channel을 이용해 캘리그라피를 추출합니다. 툴 바에
서 (이동 툴/V)을 선택한 다음 추출한 캘리그라피를 드래그하
여 새 창으로 옮깁니다.

Tip Channel을 이용해 캘리그라피를 추출하는 방법은 238쪽 〈농도와 세
밀한 획까지 추출하기〉를 참고하세요.

3 다시 Ctrl + O 키를 눌러 [부록CD/파트9/챕터4/특수효과 8] 이미지를 불러온 다음 ▸◂(이동 툴/V)로 드래그하여 새 창으로 옮깁니다.

4 캘리그라피 안에 들어갈 이미지이므로 Ctrl + T 키를 눌러 크기 조절 창을 표시한 다음 캘리그라피를 덮을 만큼 크기를 키웁니다.

5 [Layers] 패널에서 장미꽃 레이어를 선택한 다음 마우스 오른쪽 버튼을 클릭하여 [Create Clipping Mask]를 선택합니다.

6 캘리그라피 안에 이미지가 적용된 것을 확인할 수 있습니다.

7 캘리그라피 아래에 일반 폰트로 작은 글씨를 써 넣어 완성합니다.

적용 예시

‡ Chapter 5 ‡

특수 효과 적용 5

그밖의 다양한 효과
적용하기

앞에서 소개한 방법 외에도 포토샵을 활용해 캘리그라피에 줄 수 있는 효과들이 많습니다. 캘리그라피를 한층 더 멋있게 만들수 있는 다양한 효과들을 살펴보겠습니다.

1 | 모래알 효과 적용하기

1　포토샵을 실행한 다음 Ctrl + O 키를 눌러 원하는 크기의 새 창을 만듭니다. 이번에는 Ctrl + N 키를 눌러 [부록CD/파트9/챕터5/특수효과 9] 이미지를 불러온 다음 Channel을 이용해 캘리그라피를 추출하고 새 창으로 드래그하여 옮깁니다.

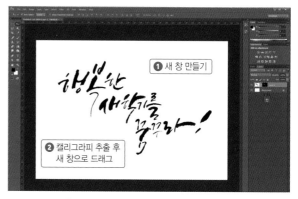

Tip✍ Channel을 이용한 추출 방법은 238쪽 〈농도와 세밀한 획까지 추출하기〉를 참고하세요.

2　[Layers] 패널에서 캘리그라피 레이어를 더블 클릭하여 [Layer Style] 창을 불러온 다음 Styles에서 [Color Overlay]를 선택합니다. 색상 부분을 클릭하여 색상 값을 C: 35, M: 50, Y: 100, K: 15로 설정합니다. 열려있는 창 모두 〈OK〉 버튼을 클릭합니다.

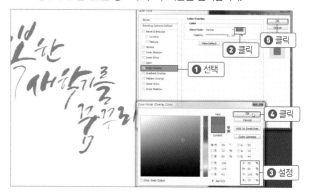

3　캘리그라피를 비트맵 이미지로 바꾸기 위해 캘리그라피 레이어를 선택한 다음 마우스 오른쪽 버튼을 클릭하여 [Rasterize Layer Style]을 선택합니다.

1 마우스 오른쪽 버튼 클릭

2 선택

변경 전

변경 후

Tip 레스터화란 벡터 이미지를 비트맵 이미지로 바꾸는 과정입니다.

4 Noise 효과를 적용하기 위해 메뉴에서 [Filter] – [Noise] – [Add Noise]를 선택합니다.

5 [Add Noise] 창에서 Amount를 조절하여 원하는 만큼의 노이즈 효과를 적용한 다음 〈OK〉 버튼을 클릭합니다.

2 클릭

1 조절

6 Noise 필터를 이용해 모래알 효과의 캘리그라피를 완성하였습니다. 다른 캘리그라피에도 적용해보세요.

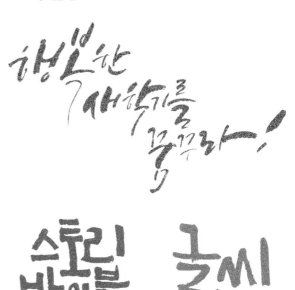

2 | 바람에 날리는 듯한 효과 적용하기

1 Ctrl + O 키를 눌러 [부록CD/파트9/챕터5/특수효과9.psd] 파일
을 불러옵니다. 레이어를 복사하기 위해 캘리그라피 레이어를 선택
한 다음 Ctrl + J 키를 누릅니다.

레이어 복사 전　　　　　　　　　레이어 복사 후

2 바람에 날리는 효과를 적용하기 위해 복사한 레이어를 선택한 다
음 메뉴에서 [Filter] – [Blur] – [Motion Blur]를 선택합니다.

3 [Motion Blur] 창에서 'Angel: 45, Distance: 40pixels'로 설정한 다
음 〈OK〉 버튼을 클릭합니다.

4 완성되었습니다.

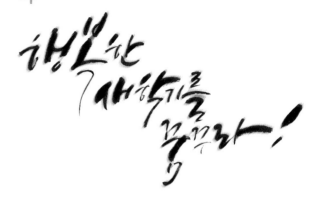

5 [Motion Blur] 효과를 적용한 레이어를 더블 클릭하여 [Layer
Style]에서 색을 바꿔보았습니다.

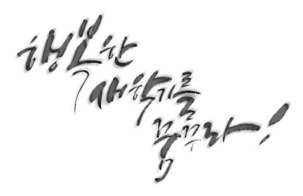

보라색으로 변경

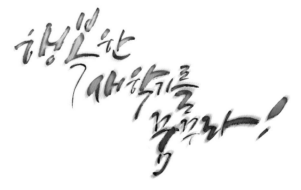

노랑-초록-파랑 그라데이션으로 변경

3 | 파벽돌 같은 효과 적용하기

1 Ctrl + O 키를 눌러 [부록CD/파트9/챕터5/특수효과9.psd] 파일을 불러옵니다. 캘리그라피 레이어를 더블 클릭하여 [Layer Style] 창을 불러온 다음 [Color Overlay]의 색상 부분을 클릭하여 C: 75, M: 20, Y: 100, K: 0으로 변경합니다.

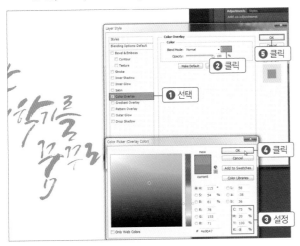

2 레스터화하기 위해 [Layers] 패널에서 레이어를 선택한 다음 마우스 오른쪽 버튼을 클릭하여 [Rasterize Layer Style]을 선택합니다.

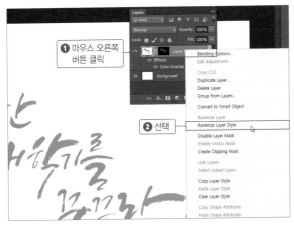

3 파벽돌 효과를 적용하기 위해 메뉴에서 [Filter]–[Stylize]–[Find Edges]를 선택합니다.

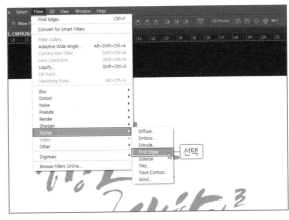

4 완성되었습니다. 색에 따라 다른 느낌을 낼 수 있습니다. 여러분이 원하는 느낌의 색을 찾아 적용해보세요.

PART 10

캘리그라피를 활용해보세요.

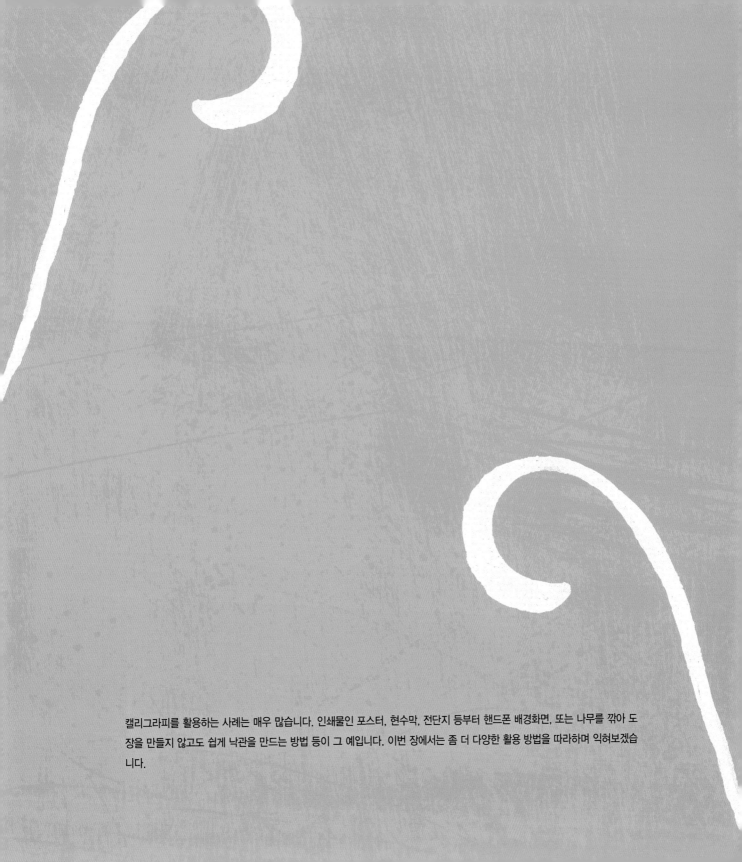

캘리그라피를 활용하는 사례는 매우 많습니다. 인쇄물인 포스터, 현수막, 전단지 등부터 핸드폰 배경화면, 또는 나무를 깎아 도장을 만들지 않고도 쉽게 낙관을 만드는 방법 등이 그 예입니다. 이번 장에서는 좀 더 다양한 활용 방법을 따라하며 익혀보겠습니다.

‡ *Chapter 1* ‡

캘리그라피 활용 1

낙관 만들기

낙관은 자신의 작품에 이름을 새겨놓는 것입니다. 캘리그라피를 완성하면 나의 작품이라는 것을 인증하듯 낙관을 찍곤 하는데요. 낙관과 어우러진 캘리그라피는 상당히 전문적으로 보이기도 하고, 자신만의 개성을 표현하기에도 매우 좋습니다. 예전에는 보통 나무 도장을 깎아 낙관을 만들었는데, 지금은 캘리그라피로 소스를 만든 다음 그래픽 툴을 이용해 간단히 만들 수 있습니다.

1 거친 느낌의 사각형 그림과 이름 캘리그라피를 완성한 다음 이미지로 준비합니다.

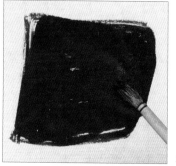

거친 느낌의 사각형

이름 캘리그라피

2 포토샵을 실행하고 새 창을 만들기 위해 Ctrl + N 키를 눌러 [New] 창을 불러옵니다. Width: 10cm, Height: 10cm, Resolution: 300Pixels, Color Mode: CMYK로 설정한 다음 〈OK〉 버튼을 클릭합니다.

5 4번과 같은 방법으로 사각형 이미지도 옮깁니다.

옮김

3 Ctrl + O 키를 눌러 [부록CD/파트10/챕터1/낙관] 이미지를 불러옵니다.

6 캘리그라피의 색을 바꾸기 위해 [Layers] 패널에서 사각형 이미지 레이어를 더블 클릭하여 [Layer Style] 창을 불러옵니다. Styles에서 [Color Overlay]를 선택한 다음 Blend Mode의 색상 부분을 클릭하여 인주 색과 비슷한 색을 선택합니다.

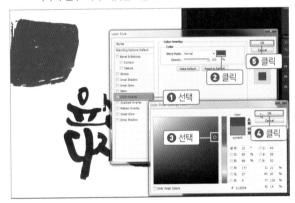

4 툴 바에서 🔍(마술봉 툴/W)을 선택하고 Shift 키를 누른 상태에서 이미지의 검정색 부분을 클릭합니다. 다시 툴 바에서 ➤(이동 툴/V)을 선택하고 검정색 부분을 드래그하여 새 창으로 옮깁니다.

7 이름 캘리그라피의 크기를 조절하기 위해 [Layers] 패널에서 이름 캘리그라피 레이어를 선택합니다. Ctrl + T 키를 눌러 크기 조절 창을 표시한 다음 사각형 크기에 맞게 조절합니다.

8 Ctrl 키를 누른 채로 이름 캘리그라피의 썸네일을 클릭하여 선택한 다음 사각형 레이어를 선택하여 Delete 키를 누릅니다. Ctrl + D 키를 눌러 선택 영역을 해제합니다.

9 이름 캘리그라피 레이어 앞의 눈 모양을 클릭하여 미리보기를 끄면 낙관이 완성됩니다.

Tip✍ 낙관을 만들 때 주의할 점 1

위의 이미지에서 이름 캘리그라피가 흰색으로 적용이 되어 있는 것을 보고 쉽게 캘리그라피를 색을 흰색으로 바꾸면 된다고 생각하는 분들이 있을 겁니다. 하지만 이름 캘리그라피의를 흰색으로 변경할 경우 흰 배경이 아닌 이미지 위에 낙관을 앉혔을 때 그대로 남아 있어 보기 좋지 않습니다.

흰색이 그대로 남아있어 보기 좋지 않습니다.

마치 도장처럼 보입니다.

Tip✍ 낙관을 만들 때 주의할 점 2

이름 레이어를 줄이거나 늘릴 때 배경이 되는 사각형보다 너무 작거나 크게 하면 예쁘지 않습니다. 걸친 부분이 적당히 있어야 하고, 읽힐 수 있을 정도로 조절해야 합니다.

좋지 않은 예 A

좋지 않은 예 B

좋은 예

낙관 만들기로 완성한 다양한 작품들

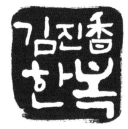

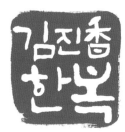

‡ *Chapter 2* ‡

캘리그라피 활용 2

현수막 만들기

현수막은 크기가 굉장히 크기 때문에 인쇄 파일
크기도 그에 맞춰 크게 조절해야 합니다. 캘리그
라피를 이용해 현수막을 만드는 방법을 살펴보
겠습니다.

1 | 텍스트를 이용한 현수막

1 현수막을 만들 캘리그라피를 쓴 다음 이미지로 준비합니다.

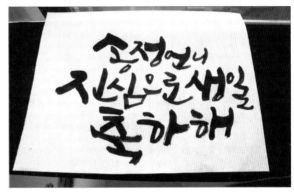

Tip 현수막은 큰 이미지가 필요한 만큼 스캐너를 이용해 이미지를 준비하
는 것이 좋습니다.

2 일러스트레이터를 실행하고 [부록CD/파트10/챕터2/현수막] 이미
지를 불러옵니다. 불러온 이미지는 244쪽 〈인쇄하기 좋은 고해상
도 ai 파일로 추출하기〉를 참고하여 추출합니다.

3 새 창을 만들기 위해 Ctrl + N 키를 눌러 [New] 창을 불러옵니다.
크기가 큰 현수막인 경우는 실제 크기의 1/10 정도의 크기로 창을
열면 됩니다. 여기서는 가로 20cm, 세로 10cm 크기의 현수막을
만들기 위해 Width: 20cm, Height: 10cm, Color Mode는 CMYK,
Bleed는 각각 0.2cm로 설정했습니다.

① 설정

② 클릭

Tip✑ RGB는 웹용 이미지를 만들 때 사용하는 컬러 값이며, CMYK는 인쇄용을 만들 때 사용하는 컬러 값입니다. 현수막은 인쇄용이므로 CMYK로 설정합니다. 일러스트로 작업할 경우에는 Bleed를 무조건 0.2cm로 설정하세요. 그 이유는 일러스트는 제단선을 넣어줘야 하는 프로그램이기 때문입니다. Bleed는 현수막, 전단지, 포스터에 똑같이 적용해 놓고 작업하는 것이 편합니다.

4 2번에서 고해상도 ai로 만든 캘리그라피를 복사하여 새 창으로 옮긴 다음 부분부분 색을 달리하여 꾸밉니다. 그 다음 툴 바에서 T (텍스트 툴/T)를 선택하고 캘리그라피에 맞게 어울리는 내용을 입력합니다.

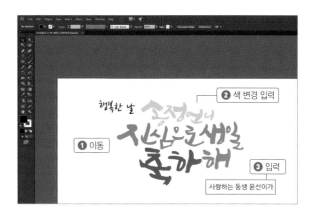

② 색 변경 입력

① 이동

③ 입력

사랑하는 동생 윤선이가

5 마우스로 크게 드래그하여 개체를 모두 선택한 다음 메뉴에서 [Type]-[Create Outline]을 선택하여 일반 텍스트를 이미지처럼(벡터화) 만듭니다.

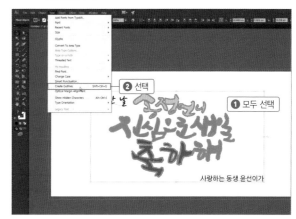

② 선택

① 모두 선택

사랑하는 동생 윤선이가

Tip✑ **일러스트레이터에서 Create Outline이란?**
간혹, 나에게는 있는 폰트가 인쇄소에는 없는 경우가 있습니다. 이때를 대비해 일러스트레이터에서는 일반 텍스트를 백터화하여 이미지처럼 만들어주는 기능이 있는데요. 이것이 바로 Create Outline 기능입니다. 인쇄를 하기 위해서는 이 과정이 필수입니다.

6 작업을 완료하였으면 [Ctrl] + [Shift] + [S] 키를 눌러 저장한 다음 인쇄소에 넘깁니다.

Tip☞ 인쇄소에 넘길 때 주의 할 점
대부분의 인쇄소에 설치되어 있는 일러스트레이터 버전은 CS5입니다. 만약, 설치된 일러스트레이터 프로그램이 CS5 이상이라면 낮은 버전으로 저장하여 파일을 보내야 합니다.

2 │ 배경을 더한 현수막

1 먼저 현수막에 넣을 캘리그라피를 씁니다. 여기서는 쿠리타케 붓펜으로 '당신의 마음이 회복되기를 원합니다'라고 A4용지에 쓴 다음 이미지로 준비하였습니다.

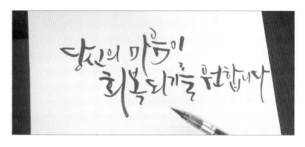

2 포토샵을 실행하고 [부록CD/파트10/챕터2/현수막 2] 이미지를 불러옵니다.

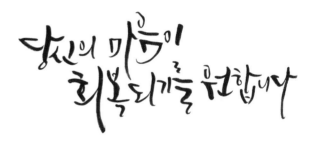

3 가로3m 세로1m의 현수막을 만들어 볼게요. [Ctrl] + [N] 키를 눌러 [New]창을 불러옵니다. Width: 30cm, Height: 10cm, Resolution: 700, Color Mode: CMYK로 설정하고 〈OK〉 버튼을 클릭합니다.

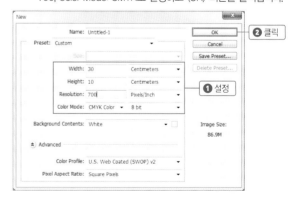

Tip 포토샵이나 일러스트에서 크기가 큰 작업물(A2이상)을 작업할 때는 사이즈를 1/10 size로 하여 작업하는 것이 좋습니다. 그렇지 않으면 용량이 커지기 때문에 컴퓨터가 상할 수 있습니다. 해상도(Resolution)는 우측의 Image Size가 80~120M정도가 되도록 조절해주시면 됩니다.

4 이번에는 Ctrl + O 키를 눌러 [부록CD/파트10/챕터2/현수막배경] 이미지를 불러옵니다.

5 툴 바에서 (이동 툴/V)을 선택한 다음 새 창에 이미지를 드래그하여 옮기고 크기를 조절합니다.

6 이미지를 보정하기 위해 Ctrl + M 키를 눌러 [Curves] 창을 불러온 다음 가운데 그래프 선을 마우스로 드래그하여 보정합니다.

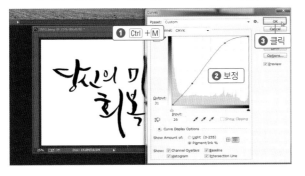

7 캘리그라피 이미지를 선택하고 Channel을 이용하여 추출한 다음 (이동 툴/V)로 드래그하여 배경이미지로 옮깁니다. 옮긴 캘리그라피는 Ctrl + T 키를 눌러 크기 조절 창을 표시한 다음 적당한 크기로 변형합니다.

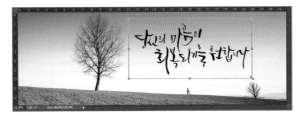

Tip Channel을 이용한 추출 방법은 238쪽 〈농도와 세밀한 획까지 추출하기〉를 참고하세요.

8 [Layers] 패널에서 캘리그라피 레이어를 더블 클릭하여 [Layer Style] 창을 표시한 다음 Color Overlay에서 색을 흰색(CMYK값 모두 0)으로 설정합니다.

9 필요한 문구를 추가하여 현수막을 완성합니다.

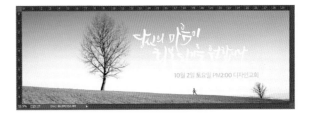

캘리그라피 활용 3

핸드폰 배경화면 만들기

멋지게 만든 캘리그라피를 핸드폰 배경화면으로 만들어보겠습니다. 이때 배경 크기는 각각의 핸드폰 기종에 맞게 정해야 하며, 여기서는 아이폰6 기준으로 작업했습니다.

핸드폰 배경은 현수막이나 포스터와는 달리 사이즈가 작습니다. 그리고 인쇄용이 아니기 때문에 컬러값은 CMYK가 아닌 RGB로 설정해야 합니다. 그럼 지금부터 살펴보겠습니다.

1 핸드폰 배경화면에 넣을 캘리그라피를 완성한 다음 이미지 파일로 만듭니다. 포토샵을 실행하고 만든 이미지 파일을 불러옵니다. 여기서는 [부록CD/파트10/챕터3/핸드폰배경] 이미지를 불러옵니다.

2 Ctrl + L 키를 눌러 [Levels] 창을 불러온 다음 값을 조절하여 보정합니다.

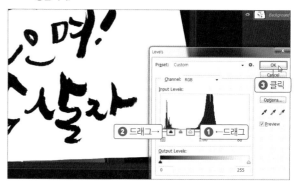

3 전경색을 흰색으로 설정하고 툴 바에서 ✎(브러시 툴/B)을 선택한 다음 캘리그라피가 아닌 부분을 지워 정리합니다.

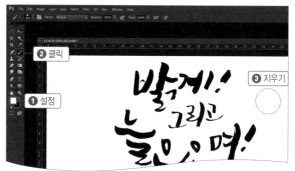

4 Channel을 이용하여 캘리그라피만 추출합니다.

Tip Channel을 이용한 추출 방법은 238쪽 〈농도와 세밀한 획까지 추출하기〉를 참고하세요.

5 본인의 핸드폰 배경 크기를 자로 재어 해당 수치로 새 창을 엽니다. 이 때 Resolution은 300, Color Mode는 RGB로 설정합니다. 여기서는 아이폰6 기준으로 작업하여 가로 6cm, 세로 10.5cm로 새 창을 만들었습니다.

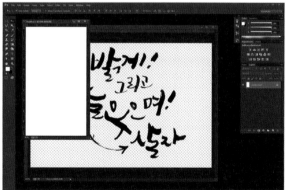

6 툴 바에서 ✣(이동 툴/Ⓥ)을 선택한 다음 추출한 캘리그라피를 새 창으로 옮깁니다. [Layers Styles] 창을 불러와 [Color Overlay]에서 원하는 색으로 설정하고, Stroke에서 테두리를 적용합니다.

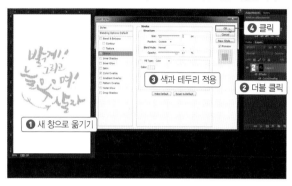

7 메뉴에서 [File]–[Save as](Ctrl + Shift + S)를 선택합니다. [다른 이름으로 저장] 창이 나타나면 파일 이름을 입력한 다음 〈저장〉 버튼을 클릭하고, 나타나는 TIFF Option 창에서 Quality를 최대로 설정한 다음 〈OK〉 버튼을 누릅니다.

8 핸드폰에 배경화면으로 설정합니다.

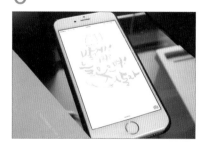

‡ *Chapter 4* ‡

캘리그라피 활용 4

쇼핑몰 로고 만들기

길거리를 지나가다 보면 캘리그라피로 만든 로
고를 심심치 않게 볼 수 있습니다. 캘리그라피가
로고로 많이 사용되는 이유는 고딕이나 명조체
같은 고유폰트가 아니라 그 곳만의 개성을 표현
하는 글자이기 때문입니다. 이제 나만의 상호는
직접 만들어 보는 게 어떨까요?

1 먼저 로고로 만들 네임을 캘리그라피로 완성하여 이미지 파일로
만든 다음 포토샵으로 불러옵니다. 여기서는 [부록CD/파트10/챕
터4/로고 1, 로고 2] 이미지로 작업했습니다.

2 로고 1 이미지를 Levels을 이용하여 보정한 뒤 Channel을 이용하
여 캘리그라피를 추출합니다.

Tip✑ Levels를 이용한 보정 방법은 232쪽을 참고하고, Channel을 이용한
추출 방법은 238쪽을 참고하세요.

3 Ctrl + N 키를 눌러 [New] 창을 불러온 다음 Size를 A4로 설정하
여 새 창을 엽니다.

Tip Preset을 International Paper로 설정하면 Size에서 A4를 선택할 수 있습니다.

4 (이동 툴/V)을 이용하여 꽃 이미지와 캘리그라피 이미지를 새 창으로 모두 옮깁니다. 꽃 이미지는 Ctrl+T 키를 이용하여 회전시킵니다. 그 다음 이미지를 캘리그라피 위로 배치합니다.

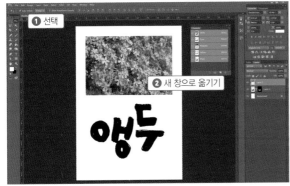

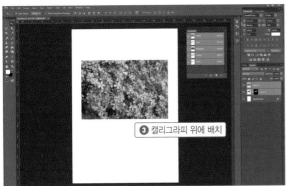

Tip 이때 [Layers] 패널에서 꽃 이미지가 캘리그라피 이미지보다 위에 있어야 합니다.

5 꽃 이미지 레이어를 선택한 다음 마우스 오른쪽 버튼을 클릭하여 [Create Clipping Mask]를 선택합니다.

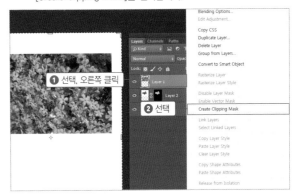

6 캘리그라피의 위쪽과 아래쪽에 어울리는 문구를 넣어 로고를 완성합니다.

Tip 만약, 로고 캘리그라피에 이미지를 넣을 것이 아니라면 캘리그라피가 굳이 두껍지 않아도 됩니다. 하지만 캘리그라피 안에 이미지를 넣고자 한다면 캘리그라피는 두꺼워야 들어간 이미지도 보이게 됩니다.

‡ *Chapter 5* ‡

캘리그라피 활용 5

엽서 만들기

이번에는 전시회 홍보용으로 사용할 엽서에 캘리그라피 작품을 넣어 만들어보겠습니다. 이러한 전시회 홍보용 엽서는 보통 한두 장씩 인쇄하는 것이 아니라 대량으로 인쇄를 하는데요. 그 방법도 알아보겠습니다.

1 엽서에 사용할 캘리그라피를 완성한 다음 이미지로 만듭니다. 해당 이미지를 포토샵으로 불러와 Levels를 이용해 보정한 뒤 다시 JPEG 파일로 저장합니다. 여기서는 [부록CD/파트10/챕터5/엽서] 이미지를 불러와 보정합니다.

Tip✍ Levels를 이용한 보정 방법은 232쪽을 참고하세요.

2 일러스트레이터를 실행하고 위에서 저장한 이미지를 불러온 다음 고해상도 ai 파일로 추출합니다.

Tip✍ 고해상도 ai 파일로 추출하는 방법은 244쪽을 참고하세요.

3 새 창을 만들기 위해 Ctrl + N 키를 눌러 [New] 창을 불러옵니다. 가로 10cm, 세로 15cm, Color Mode는 CMYK로 설정한 다음 〈OK〉 버튼을 클릭합니다.

❶ 설정

❷ 클릭

4 불러온 캘리그라피를 새 창으로 드래그하여 옮긴 다음 색을 입히고 알맞은 문구를 입력합니다.

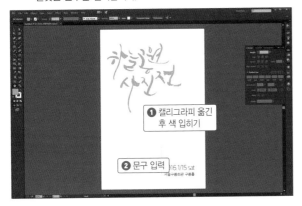

❶ 캘리그라피 옮긴 후 색 입히기

❷ 문구 입력

5 전체를 마우스로 드래그하여 선택한 다음 메뉴에서 [Type]- [Create Outline]을 선택하여 모든 텍스트를 백터화합니다. Ctrl + Shift + S 키를 눌러 파일을 저장하여 마무리합니다.

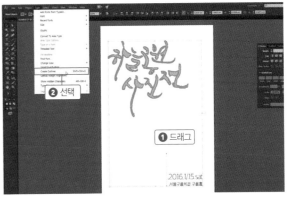

❷ 선택

❶ 드래그

❸ Ctrl + Shift + S

Tip 이때 파일은 의뢰할 인쇄소에 프로그램 버전을 확인한 후 인쇄소에 맞는 버전으로 저장해야 합니다.

‡ *Chapter 6* ‡

캘리그라피 활용 6

타이틀 프레임 만들기

인쇄물 디자인을 하다 보면 타이틀이 들어가는
프레임이 있으면 좋겠다고 생각이 들 때가 많습
니다. 아주 간단한 방법으로 만들어보겠습니다.

1 먹그림을 이미지로 만들어 포토샵으로 불러옵니다. 여기서는 [부
록CD/파트10/챕터6/타이틀] 이미지를 불러옵니다.

2 Ctrl + L 키를 눌러 [Levels] 창을 불러 온 다음 Input Levels의 화
살표를 조절하여 보정합니다.

Tip☝ Levels를 이용한 보정 방법은 232쪽을 참고하세요.

3 다시 Channel을 이용하여 먹그림만 추출합니다.

Tip Channel을 이용한 캘리그라피 추출 방법

① Ctrl + L 키를 눌러 이미지를 보정합니다.

② [Layers] 패널에서 Background 레이어를 선택한 다음 Ctrl + J 키를 눌러 복사합니다.

③ [Channel] 패널을 선택하고 각각의 채널을 확인하여 가장 선명한 것을 선택한 다음 🔲 (채널복사)로 드래그하여 복사합니다.

④ 복사한 패널을 선택하고 Ctrl + I 키를 눌러 캘리그라피와 배경의 색을 반전시킵니다.

⑤ Ctrl 키를 누른 상태에서 복사한 채널의 썸네일을 클릭하여 영역을 지정합니다.

⑥ [Layers] 패널을 선택하고 Backgound 레이어의 눈 표시를 클릭하여 가립니다.

⑦ 레이어 하단의 🔲 (클리핑 마스크)를 클릭하여 캘리그라피만 추출합니다.

4 Ctrl + N 키를 눌러 A4 사이즈의 새 창을 만든 다음, 툴 바에서 ▶️ (이동 툴/V)을 선택하고 먹그림 이미지를 드래그하여 옮깁니다.

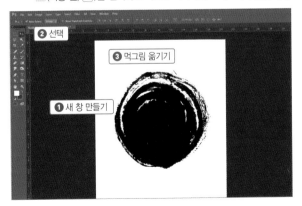

5 먹그림 이미지 레이어를 더블 클릭하여 [Layer Style] 창을 불러온 다음 [Color Overlay]에서 원하는 색으로 바꿉니다.

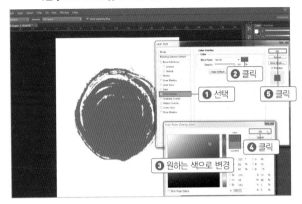

6 마지막으로 툴 바에서 T (텍스트 툴/T)을 선택하고 원하는 텍스트를 추가하면 완성됩니다.

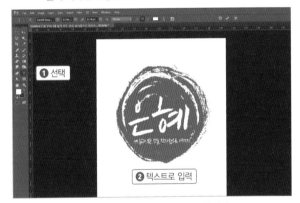

Tip 해당 이미지에서는 산돌공병각 폰트를 사용했습니다.

캘리그라피 활용 7

캘리그라피 배경 만들기

캘리그라피를 하다 보면 뭔가 배경이 있으면 좋겠다는 생각이 듭니다. 직접 한지나 크라프트지에 쓰면 좋지만 종이에 직접 쓰지 않아도 멋지게 연출할 수 있는 방법이 있습니다. 바로 직접 배경을 만들어 활용하는 것인데요. 한지와 크라프트지는 물론, 종이 느낌 외에 캘리그라피를 도드라지게 연출할 수 있는 로모 효과 적용 방법도 살펴보겠습니다.

1 │ 한지 만들기

1. 포토샵에서 [Ctrl] + [N] 키를 눌러 [New] 창을 불러옵니다. 크기는 A4, 전경색은 C: 2, M: 0, Y: 15, K: 0로 설정한 다음 〈OK〉 버튼을 클릭합니다.

Tip New 대화상자에서 전경색 변경 방법

Background contents 옆에 작은 사각형을 클릭하면 [Color Picker] 창이 나타납니다. 여기에서 원하는 색으로 변경한 다음 〈OK〉 버튼을 클릭하면 됩니다.

2. 이번에는 툴 바에서 전경색을 C: 15, M: 10, Y: 30, K: 0으로 설정한 다음 ✿(도형 툴/[U])을 선택합니다. 옵션에서 〈Artistic 6〉 shape를 선택한 다음 마우스를 드래그하여 위에서부터 채웁니다.

3 아래까지 모두 채울 때까지 계속 드래그하여 그립니다.

Tip 크기는 일정하지 않아도 상관없습니다.

4 [Layers] 패널에서 Shift 키를 누른 채로 배경 레이어를 제외한 모든 Shape 레이어를 선택한 다음 마우스 오른쪽 버튼을 클릭합니다. [Merge Shapes]를 선택하여 레이어를 합칩니다.

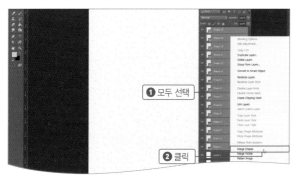

5 합친 레이어를 선택한 다음 Ctrl + J 키를 눌러 복사합니다. 그다음 복사한 레이어를 더블 클릭하여 [Layer Style] 창을 불러옵니다. Color Overlay에서 색상 값을 C: 8, M: 30, Y: 100, K: 0으로 설정합니다.

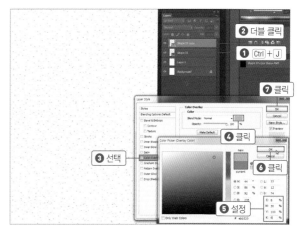

6 이번에는 Ctrl + T 키를 눌러 크기 조절 창을 표시한 다음 모서리를 드래그하여 크기를 줄입니다.

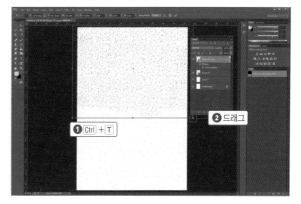

7 다시 Ctrl + J 키를 눌러 레이어를 복사한 다음 배경 전체에 꽉
차도록 배치합니다.

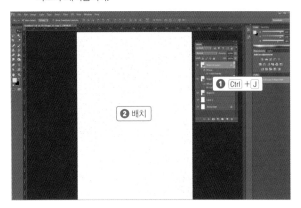

8 [Layers] 패널에서 Shift 키를 누른 채 배경화면 레이어를 제외한 모
든 레이어를 선택한 다음 마우스 오른쪽 버튼을 클릭하여 [Merge
Shapes]를 선택하여 레이어를 합칩니다.

9 합친 레이어를 선택한 다음 Opacity 값을 줄입니다. Opacity 값은
자유롭게 조절합니다.

10 한지 느낌의 종이가 완성되었습니다. JPEG로 저장하여 유용하게
사용하세요.

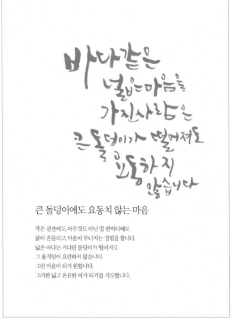

큰 돌덩이에도 요동치 않는 마음

작은 편잔에도, 아무것도 아닌 말 한마디에도
삶이 흔들리고, 마음이 무너지는 경험을 합니다.
넓은 바다는 커다란 돌덩이가 떨어져도
그 움직임이 요란하지 않습니다.
그런 마음이 되기 원합니다.
그러한 넓고 온유한 이가 되기를 기도합니다.

2 | 크라프트지 만들기

1 포토샵에서 Ctrl + N 키를 눌러 [New] 창을 불러온 다음 Size를
A4로 설정하고 〈OK〉 버튼을 클릭합니다. [Layers] 패널에서 ⬚을
눌러 새 레이어를 만든 다음 전경색을 C:25, M:35, Y:65, K:0으로
설정합니다. 툴 바에서 ⬚(페인트 툴/G)을 선택한 다음 화면을
클릭하여 색을 적용합니다.

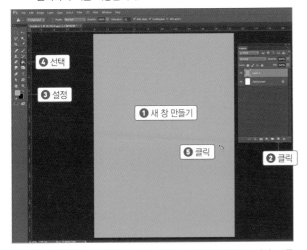

Tip [New] 창의 Preset을 International Paper로 설정하면 Size에서 A4를
선택할 수 있습니다.

2 [Layers] 패널에서 Layer 1 레이어를 선택하고 Ctrl + J 키를 눌러
레이어를 복사합니다.

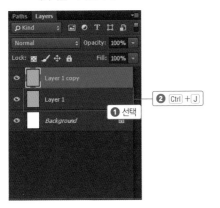

3 복사된 레이어를 선택한 다음 메뉴에서 [Filter]-[Noise]-[Add
Noise]를 선택합니다. [Add Noise] 창에서 Amount를 150%로 설정
하고, Uniform 선택, Monochromatic에 체크 표시한 다음 〈OK〉 버
튼을 클릭합니다.

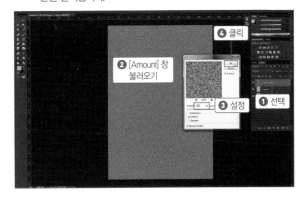

4 [Layers] 패널에서 노이즈가 적용된 레이어를 선택하고 블랜딩 모
드는 Multiply, Opacity는 자유롭게 조절합니다.

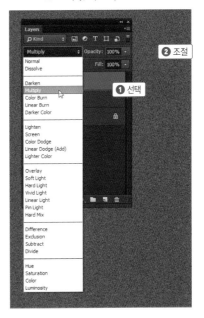

Tip Layer 1을 선택한 다음 [Ctrl]+[B] 키를 눌러 [Color Balance] 창을 불러온 다음 Yellow쪽으로 화살표를 옮기면 조금 더 환한 색의 크라프트지를 만들 수 있습니다.

5 크라프트지가 완성되었습니다.

Tip 크라프트지에 캘리그라피를 올리는 효과를 주려면?

캘리그라피의 컬러 값은 갈색에 가까운 색을 적용하는 것이 좋습니다. 그리고 [Layers Style] 창에서 [Inner Shadow] 값을 아래처럼 바꿔보세요. 그러면 마치 불에 탄 듯한 느낌의 캘리그라피를 표현할 수 있습니다.

(Blend Mode: Multiply, Opacity: 75%, Distance: 4~5px, Size: 20px)

3 │ 로모 효과 만들기

1 포토샵에서 원하는 캘리그라피를 불러온 다음 [Layers] 패널에서
▢ (새 레이어 만들기)를 클릭하여 레이어를 추가합니다. 여기서는
[부록CD/파트10/챕터7/로모] 이미지를 불러온 다음 작업합니다.

2 전경색을 검정색으로 설정한 다음 ▣ (그라데이션 툴/ⓖ)을 선택
합니다. 옵션바에서 그라데이션 바를 클릭하여 [Gradient Editor]
창을 불러온 다음 두번째 그라데이션을 선택하고 〈OK〉 버튼을
클릭합니다. 바깥에서 안쪽으로 드래그하여 그라데이션을 적용합
니다.

3 이번에는 전경색을 흰색으로 설정하고 그라데이션 옵션 바에서
Radial Gradiant를 선택한 다음 중심에서 바깥쪽으로 마우스를
드래그하여 흰색 원형 그라데이션을 적용합니다.

4 [Layers] 패널에서 Mode를 Multiply, Opacity를 80%로 적용하여
마무리합니다.

5 캘리그라피가 강조되는 로모 효과 이미지가 완성되었습니다.

Epilogue

에필로그 & 인터뷰 편

아이들이 잠든 밤 11시. 저에게 주어진 자유시간입니다. 버릇처럼 스마트폰으로 조용한 음악을 틀고, 믹스커피 한 잔을 준비합니다. 커피까지 준비를 모두 마치면 묵상을 하며 나의 하루를 들여다보는 시간을 갖습니다. 이때 떠오른 감성을 글로 옮겨 보곤 합니다. 조금은 소박하게 펜으로 끄적여 봅니다. 아날로그 감성을 자극하는 손글씨 쓰기는 조용한 밤 11시에 즐기기에 상당히 매력적입니다.

이번엔 붓을 더해봅니다. '오늘도 맑자.' 어색한 문장이지만, 붓이 가진 자유로움과 부드러움은 이렇게 어색한 문장마저 사랑스럽고 멋스럽게 합니다.

글자를 새긴 종이는 눈에 잘 보이는 곳에 붙여 놓습니다. 애써 액자에 가두지 않아도 종이 자체로 멋진 액자가 됩니다.

이처럼 캘리그라피는 소소한 멋을 느끼게끔 합니다. 아마 이 멋에 심취해 캘리그라피를 손에서 놓기 싫은가봅니다. 지금은 캘리그라피의 멋을 느낄 줄 아는 사람이 되었지만, 제게도 캘리그라피가 그저 두렵고 어려웠던 처음 시절이 있었습니다. 지금은 추억이라 말할 수 있는 제 캘리그라피 인생 이야기를 들려드릴까 합니다.

#1

'행복한 누림'
처음 캘리그라피를
쓰다

"윤선 간사~ 내가 이번에 책을 집필하는데 〈행복한 누림〉이라는 책 제목 한번 붓으로 멋지게 써볼 수 있나요?"

온누리교회 라준석 목사님의 이 한 마디가 제가 처음으로 캘리그라피를 하게 된 계기가 되었습니다. 단 한 번도 붓으로 캘리그라피를 써 본 적이 없는, 아니 그때까지만 해도 글씨는 펜으로만 쓰는 것인 줄 알았던 저였습니다. 교회 행정 간사로 활동하면서 여러 사람에게 글씨체가 예쁘다는 말은 많이 들었지만 붓이라..... 해보지 않았던 것에 대한 흥미로움도 컸지만, 두려움이 훨씬 더 컸던 것 같아요.

그래도 해보자는 마음에 집에 오는 길에 문구점에 들러 물감용 붓 1개와 먹을 샀습니다. 집에 도착하자마자 사무실에서 챙겨온 A4 용지에 연습을 하기 시작했어요. 손은 떨리고, 먹을 묻힌 붓은 마음대로 써지지 않고, 먹물은 뚝뚝 떨어지고...... 쉽지 않았습니다.

그래서 자음과 모음을 모두 해제해 한 글자씩 따로따로 써 보기로 했습니다. 한 글자 당 열 번씩 써서 개중에 마음에 드는 것을 골라 오려서 조립을 했어요. 하지만 이건 아니라 생각했죠. 이번에는 인터넷으로 유명한 캘리그래퍼들의 작품들을 엿탐하기 시작했습니다. 이분들이 쓴 글씨에서 '행', '복', '한', '누', '림' 각각 한 글자씩 찾아 똑같이 연습하여 완성했습니다. 완성해서 기뻤냐고 묻는다면 당연히 아니었어요. 제 글씨가 아니더라고요. 결국엔 모든 것을 포기하고 연필로 글자 모양 그대로 밑그림을 그리기 시작했습니다. 그리고 그 위에 붓으로 덧칠을 하여 완성했습니다.

그때 저는 디자이너로서 전혀 개념이 없었던지라 JPEG 파일로 만들지도 않고, 완성한 종이를 그대로 들고 의뢰한 분께 가지고 갔어요. 그때를 생각하면 지금도 한없이 창피하지만, 그래도 저의 첫 작품이 탄생했습니다.

| 디자인 · Design coKKIRI | 표지 사진 · 이남수
| 본문 일러스트 · 이승애 | 캘리그라피 · 정윤선

뒤이어..

당시 디자인실 간사로 일하던 동료가 일러스트 책을 출간하게 되면서 저에게 책 제목을 캘리그라피로 부탁했습니다. 이번엔 〈그림묵상〉이라는 제목이었어요. 〈행복한 누림〉으로 쌓은 경험이 배가 되어 멋있게 완성할 수 있었습니다. 이렇게 실패 없이 쌓아간 경험은 어느 순간 자신감이 되었고, 이 자신감은 곧 '나를 주목시킬 거리'를 찾았다는 생각에 자만심으로 변했던 것 같습니다.

#2
좌절과
무너진
자존감

이어서 또 의뢰가 들어왔습니다. 이번에도 역시 책 제목이었습니다. 중요한 책이라며 잘 부탁한다는 클라이언트 말에 당당히 말했습니다.

"네 알겠습니다. 최선을 다 해볼게요. 염려마세요."

클라이언트에게 용기 없는 모습을 보이는 것만큼 어리석은 것은 없다는 생각이 있었지만, 사실 자신감이 커질 대로 커진 탓도 있었던 것 같아요.

〈사도행전 적 교회를 꿈꾼다〉라는 책 제목. 의뢰를 받자마자 하루 종일 캘리그라피 작업에 몰입했습니다. 하지만 마음에 드는 글자를 완성하지 못한 채 하루를 보냈습니다. 다음날 역시 어제와 같은 느낌의 서체에서 맴돌 뿐 결국 또 글자를 완성하지 못하면서 저는 딜레마에 빠지게 되었습니다. '니가 뭔데 이런 걸 하고 있냐..'는 자책과 '다른 사람에게 가야 할 일이 나에게 잘못 왔구나..'하는 후회까지... 마감 기한이 다가올수록 저는 점점 힘들어졌습니다. 사실 나의 캘리그라피 실력을 마음으로 인정하지 못하고 그저 내 캘리그라피가 인정받지 못하는 것에 대한 두려움이 저를 더 힘들게 했는지도 모릅니다.

결국 마감 날짜가 다 되어 가까스로 완성한 캘리그라피를 넘겼습니다. 캘리그라피가 이상하다는 평가를 받을 게 분명했기 때문에 전화가 오지 않기를 간절히 바랐습니다. 예감은 적중. 제목과 어울리지 않는다는 평과 함께 다시 한 번 더 써 달라는 피드백이 왔습니다. 마감 날짜를 재설정하고 다시 작업을 시작했죠. 하지만 마찬가지였습니다. 여전히 작품은 마음에 들지 않았고, 이런 저에게 실망감만 커졌습니다. 그렇게 넘긴 캘리그라피는 도저히 사용할 수 없을 것 같다는 이야기만 남겼습니다. 작업 비용을 주시겠다고 했지만, 차마 받을 수 가 없었어요.

그 후로 1년이 넘게 저에게는 캘리그라피 관련 일은 아무것도 들어오지 않았습니다. 그리고 저는 생각했습니다. '다시는 캘리그라피를 하지 말아야겠다.'고 말이에요. 캘리그라피에 대한 지식이 전혀 없는 제가 두 번의 연이은 성공으로 얻은 자신감은 자만감이 되었고, 그 자만감으로 인해 저는 쓰디쓴 경험을 해야 했습니다.

캘리그라피로 참여한 석용욱 일러스트레이터의 책 〈러브캔버스〉와 〈빛과 먹선 이야기〉

두 번 다시는 캘리그라피는 하지 않겠다고 다짐했던 저였지만, 다시 시작할 수밖에 없는 일이 제게 일어났습니다.

작곡가인 저희 신랑이 어느 날 뒷목이 뻐근하다는 이유로 정기검진을 받은 적이 있어요. 가볍게 찾은 병원이었는데 청천벽력 같은 답변이 돌아왔습니다. 남편의 머릿속에 찾아온 종양. 머릿속을 열어 조직검사를 해야만 한다는 이야기였습니다. 결과는 양성이었고, 젊은 사람이기 때문에 급성으로 나빠질 수 있는 세포종이었습니다.

2010년 9월 1일, 14시간에 걸친 남편의 대수술. 당시 수술 결과는 성공적이었어요. 하지만 남편이 회복되기까지는 1년여의 시간이 필요했습니다. 경제적인 모든 부담이 제게 오는 것은 당연했습니다. 당시 8개월이었던 첫째 아이와 회복이 필요한 남편을 함께 돌보며 할 수 있는 일을 찾아야 했습니다. 그때 찾은 것이 바로 디자인이었습니다. 출퇴근 시간에 얽매이지 않고, 작업 시간을 마음대로 조절할 수 있었기 때문에 저에게는 가장 안성맞춤인 일이었습니다.

예전에 8개월 정도 디자인 학원에 다닌 경험을 떠올리며 이 일을 꼭 해야겠다 다짐했습니다. 하지만 문제는 누군가 일을 줘야 하는데 말이에요. 한참을 전전긍

긍하던 어느 날 어떤 교회의 디자인실 팀장님이 저를 소개받았다며 캘리그라피를 의뢰한다는 전화를 받았습니다.

꼭 일이 필요했던 때라 정말 기분이 좋았지만, 한번 무너진 자존감은 쉽게 회복되지는 못했습니다. 하지만 내가 돈을 벌어야 아픈 남편도 돌보고, 아이도 돌볼 수 있다는 상황이 저의 마음가짐을 바꿔놓았습니다.

'환경을 바꿔보자.'

실패를 맛보았던 환경을 새롭게 하자는 다짐이었습니다. 그때 처음으로 인사동에 가서 전문가들이 쓰는 붓과 화선지 300장을 사왔습니다. 처음으로 물감 붓이 아닌 서예 붓을 사용하게 된 것이죠. 마치 전문가인냥 말이에요. 바닥에 댈 것이 없어 햄버거 가게에서 받은 무릎담요를 깔고 남편과 아이가 잠든 새벽 시간에 작업을 했습니다.

그렇게 다시 시작한 캘리그라피 작업은 연속으로 선택이 되어 한 달에 일을 3개나 받게 되었습니다. 그리고 몇 년 뒤 어시스트를 둔 〈윤선디자인〉이라는 작은 사무실까지 내며 캘리그라피의 길을 꾸준히 걷고 있습니다.

당신의 행복한 가정을
진심으로 축복합니다

결혼기념일을 축하드립니다.
세상에서 가장 행복한 가정 되세요.

당신은
♥ 받기위해
태어난
사람

HAPPY BIRTHDAY TO YOU
당신의 생일을 진심으로 축하합니다

사랑을 가득 담아
소중한 당신을
축복의 자리에
초대합니다

수 요 여 성 예 배
2015.1월 (수요오전) AM10:30
수원온누리교회 본당 (3층)
설교 | 김정희 목사

소망

1/7 소망! 고난의 밭에서 나오는 열매 (창50:19-20)
1/14 소망! 약속에 근거한 거룩한 집중력 (느1:1-11)
1/21 소망! 하나님이 만드신 극적반전 (겔37:1-12)
1/28 소망! 영적 회복탄력성_심리사회학적 접근 (빌4:6-7)

Onnuri
수원온누리교회

많은 사람들이 제게 자주 묻습니다. 캘리그라피를 독학으로 배웠다는데 어떻게 연습했냐고 말이에요. 이런 분들에게 쉴 새 없이 낙서를 해보라고 권하고 싶어요.

사실 저는 낙서를 유난히 좋아합니다. 그래서 버릇처럼 낙서를 합니다. 전화를 받다가도 낙서를 하고, 일을 하다가 잠시 쉴 틈이 생기면 멍하니 낙서를 반복합니다. 그래서 저는 줄노트는 좋아하지 않아요. 낙서의 매력은 공간을 채워가며 마구 마구 쓰는 것인데 줄은 왠지 방해되는 것 같거든요. 그래서 저는 그냥 줄을 무시하고 낙서를 합니다.

 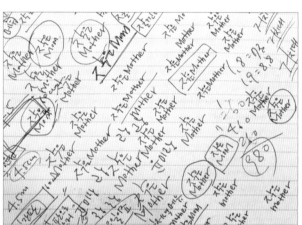

낙서를 할 때엔 무조건 쓰기만 하는 것이 아니라 저 나름대로의 방침을 가지고 해요. 예를 들어 위의 노트에 적힌 것처럼 한 글자만 집중공략 하는 것도 방침 중 하나에요. 이때는 한글과 영어 대소문자를 조합하여 최대한 예쁜 조합을 찾으려고 노력합니다.

또, 같은 문장을 쓸 때에는 글씨체와 구도, 펜까지 모두 다르게 써 보기도 해요. 제가 가장 자주 쓰는 문장은 애국가에요. 특별한 이유 없이 그냥 펜만 잡으면 자연스럽게 쓰는 문장이에요.

그리고 낙서용 펜을 찾는 것도 방침 중 하나예요. 펜도 각자 맞는 것이 따로 있는 것 같아요. 펜이 잘 맞는다는 건 글씨를 예쁘게 표현할 수 있다는 말과 같습니다. 저의 경우에는 모닝글로리 MACH CAMPUS 펜과 PILOT 하이테크 펜이 잘 맞아 자주 사용하고 있습니다. 주로 얇은 펜이네요.

마지막으로 낙서를 할 때에는 딱딱한 받침보다는 두꺼운 노트를 대고 씁니다. 두꺼운 노트를 대고 쓰면 마찰 면과 펜이 만나는 시간이 늘어나서 더 예쁜 선을 만들어주는 것만 같아요. 그리고 마치 요술처럼 제 글씨가 더 예쁘게 보인답니다.

저는 또 새로운 펜을 발견하기 위해 대형문구점에 갈 거예요. 가서 한참동안 이 펜, 저 펜을 써 보며 저와 잘 맞는 펜을 찾을 겁니다. 그 펜에 어울리는 종이도 함께 말이에요. 그리고 집에 돌아와 또 낙서를 하겠죠?

나만의 서체 #5

자신의 손글씨로 캘리그라피를 하다보면 각자의 특징이 생기기 마련이에요. 저 역시 자음과 모음 등에서 저만이 사용하는 느낌과 흐름이 있어요. 그런데 어느 날, 우연히 인터넷 서핑을 하다 발견한 블로그 포트폴리오에 저만의 특징이 나타난 캘리그라피가 있는 것입니다.

캘리그라피는 쓸 때마다 다르고, 누군가가 따로 서체로 개발하지 않는 이상 저작권 문제를 제기하기가 어렵습니다. 그렇다보니 분명히 제 서체인 것을 아는데도 불구하고 딱히 저작권 문제를 제기할 수 없었어요. 많이 속상했지만 어쩔 수 없는 현실에 마음을 접기로 했죠. 그 후 오랜 시간이 지나 사과의 메일 한 통을 받았습니다. 사과의 내용은 저의 서체가 좋아서 따라 쓰다 보니 어느새 자신의 서체가 저의 서체처럼 변해버렸다고... 그런데 이 서체를 사용해도 되냐는 메일이었어요. 알고 보니 제가 일전에 발견했던 그 블로그의 주인이셨습니다. 사실 서체를 따라하는 것은 연습의 일종이기 때문에 나쁜 것은 아니지만, 이 작업을 계속 이어가려면 분명 자신만의 서체를 찾아야 하는 것 같아요. 그분께도 똑같이 말씀드렸습니다.

저 역시 저만의 서체를 찾기까지 6년이라는 시간이 걸렸습니다. 캘리그라피를 처음 시작할 때에는 누군가가 내 캘리그라피를 보고 "아! 정윤선 캘리그라퍼의 작품이네!"라고 알아봐준다면 정말 영광이겠다고 늘 생각하며, 연습하고 또 연습하고.... 그렇게 해서 만든 서체가 지금 제가 자주 쓰는 캘리그라피 서체입니다.

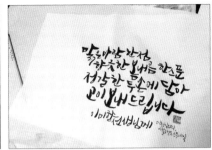
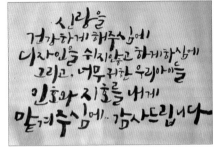
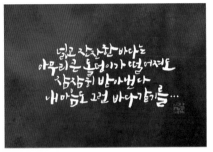

자신만의 서체를 찾기란 결코 쉬운 일이 아니란 것을 누구보다 잘 알지만, 누구에게나 자신만의 서체가 있다는 것 또한 분명 잘 알고 있습니다. 그만큼 노력하고 투자한다면 발견할 거라 믿으며, 저는 오늘도 저만의 서체를 찾아 연습을 합니다.

#6

딜레마

예전에 저는 모든 디자인 작업에 항상 캘리그라피를 중심에 놓고 있었어요. 이렇게 캘리그라피에 의존하다보니 모든 디자인 결과물이 비슷한 느낌이더라고요. 어떤 클라이언트에게 캘리그라피 말고 일반 고딕체를 사용해서 색다른 느낌이 나게끔 작업해달라는 이야기까지 들었을 정도로 말이에요. 다른 디자이너들처럼 뭐든 잘 하고 싶은데 잘 안되는 게 속상했습니다. 그러던 어느 날, 저의 포트폴리오를 즐겨 봐주시는 블로그의 이웃 한 분이

"윤선님의 캘리그라피를 보고 있으면 힘이 납니다. 그리고 한편으로는 부러워요. 그것이 윤선님의 경쟁력인 것 같아서요."

라는 말을 해주셨어요. 이 말이 저에게는 위로가 되고 힘이 되었습니다. 그래서 생각하게 되었어요. '남들과 똑같이 이것저것 잘 하지 않아도 되겠구나. 내가 잘 할 수 있는 것을 하면 되는구나.'라고 말이에요.

그때부터 저는 캘리그라피에 일반 서체의 느낌을 조합하는 연습을 했습니다. 고딕 느낌의 캘리그라피, 명조 느낌의 캘리그라피 등등... 이렇게 연습하고 발견한 서체들 덕분에 다양한 느낌의 디자인 결과물들을 완성할 수 있게 되었어요.

이것을 계기로, 일반 서체가 아닌 캘리그라피를 사용한 디자인을 해달라는 주문이 많아졌고, [의뢰 메일 확인] - [새 창 열기] - [캘리그라피 쓰기] - [배경 화면 만들기] - [캘리그라피 적용해서 배경화면 정돈하기] - [나머지 텍스트 및 이미지 삽입하기] 순으로 단순하게 진행되던 저의 작업 방식은 훨씬 더 세밀하고 견고하게 바뀌었습니다.

아직도 글자 하나하나에 버릇처럼 나오는 서체들이 있기 때문에 자유자재로 여러 서체를 구사할 수 있다고 생각하지는 않지만, 제게 잠시 찾아왔던 딜레마 덕분에 일반 서체와 캘리그라피를 조합하여 새로운 서체를 만들어 낼 수 있었던, 즉 새롭게 도약할 수 있는 기회를 만들 수 있었다고 생각합니다.

#7
꾸준한 노력,
그리고
감성 일지만들기

'마음 속 깊은 곳에서 스물스물 올라오는 것들'
'내 마음 속에 감정들이 올라오고 있다.'라는 문장을 자신만의 표현법으로 구사하는 그녀. 바로 [디자인하는 손가락] 블로그 운영자 정재경씨입니다. 디자이너이자 일러스트레이터인 그녀는 제게 감성을 가르쳐준 사람이기도 합니다. 그녀의 글들은 저에게 신선한 자극제가 되어 또 다른 감성을 만들어냅니다. 그 감성으로 표현된 저만의 문장들을 캘리그라피로 옮기곤 하죠.

저는 캘리그라피를 하면서 무엇보다 중요한 것이 감성을 잃지 않는 것이라 생각해요. 캘리그라피엔 표정이 담겨 있다고 앞에서 말한 적이 있어요. 여러 표정을 담아내기 위해서는 무엇보다 감성이 중요하죠. 그래서 항상 노력하는 부분이기도 합니다. 특별히 감성을 잃지 않는 훈련법이 있는 것은 아니지만, 마음 속에 떠오르는 생각을 붓으로 옮길 때 좀 더 예쁜 말로, 감성적인 어투로 바꿔보려고 합니다.

저의 감성을 가득 담은 캘리그라피 작품은 SNS나 블로그를 통해 공유합니다. 많은 분이 저의 감성에 공감해주고 한마디 건네주는 것을 보며 저는 또 다른 감성을 쌓아갑니다.

한모금마시고
잠시 생각하기
중요한것은 길은
내맘속에있음을...

기운이막히면...
혹시 절망함과~고요함조여)
주저앉게 되곤한다~ 하지만~
그러한 상황을 이기는 것 뿐도 맞다~
그것은 내가기대했던... 비로보던
그것이 내 미래를 여지없을것이랑...
그런생각들 하지않고, 오로지 내인생은
주님의 계획속에 있음을 인정하는
그것이다... 그렇게 되면... 절망과 고요함...
그 가운데에도 결국 무언가 새로운것으로
나를 인도하실 하나님께 대한 신뢰로
절로 무릎에 넘어지지 않고, 오히려 감사...
그것을 할수있는 용기있는다가 되곤한다
결국은... 아름답게하실것이기에 j...

2013. 6.20
yoonsundesign

하루하루가 너무빠르다~
어제가 시작된것같은데
오늘이 마무리되곤한다~
시간에끌려가는 인생이아닌
시간을끌고가는 삶이되기를
오늘도 기대해본다~

2013 0621 yoonsundesign

저는
붓을들고 무언가를 쓰기전
잠시 고요해집니다.....
조용히 생각을 하기도하고
도저히 내힘으로 되지않을때에는
다시 붓을 내려놓고 기도를 하기도...
겸손...하게 나스스로가 낮아지고
모든것을 내려놓고 나게
능력주시는 자안에서 잘...
할수있다는 용기를 가지고
하는것이 가장큰 방법입니다

캘리그라피를 한다면서
이걸 이제야 써보다니......

신세계에 빠져
잠못이루는 밤.......

쿠리타케 붓펜(22호)구입후.....

동영상을 원하는 분이 계셔서
급 찍어 보았습니다^^
붓펜으로 캘리그라피 쓰기 동영상
By 윤선디자인

자야겠어....이제그만..^^
포폴을 모두...올리려했는데...
12월은 너무 바빴다...
나머지는...내일 올리자....

아........배고파....
생각을 말자...생각을 말어....
지금은..독이야...이시간은...독이야 독..

자야겠다.
우리지호옆에가서
코...자야겠다....

붓처럼 늘 쓰는 문구입니다.
답하다가 안될리면
그리고 올아하면서도
아니라 그렇듯.

어떠하든
이러하든, 저러하든

당신은
세상에
단 하나뿐인
보배로운
사람....

"글씨는 소통이고 마음입니다. 10년 이상 연습하겠다는 마음으로 시작하세요."

Jang Yeong Ho

손글씨 쓰는 장영호

저는 VMD(VISUAL MERCHANDISE DEPT) 즉, 쉽게 디스플레이어 출신의 글씨 쓰는 사람입니다. 292513 = STORM ,MF, MLB, COAX, EXR, POLHAM, LG FASHION, 제일모직 등의 상품의 글씨를 썼어요. 현재는 일인 기업 Z05스튜디오를 운영하고 있습니다. 지금 하는 일은 개개인의 사연이 담긴 여권 케이스와 폰 케이스 등을 주문 제작하여 만들고 있고요. '슈퍼맨이 떴다' 프로그램의 삼둥이 여권 케이스, 송일국 아내 생일 선물 등이 소개되면서 더 많은 분들이 알게 되는 일이 벌어졌어요. 그전에는 신사동 가로수길에서 캘리그라피를 이용해 이름과 문구 등을 써 드리는 활동을 했습니다. 최근에는 신세계 백화점 켈리그래피 팝업스토어, 오리온초코파이 글씨, 리모와 트렁크 캘리그래피 행사 등 여러 기업체와의 콜라보레이션 형태로 작업을 하면서 저의 영역을 넓혀가고 있는 중입니다.

장영호님은 장소만 허락된다면 어디든 가서 사람들에게 손글씨를 써주시잖아요. 그러한 활동이 힘드시거나, 어렵지는 않으신가요?

일단, 저는 인쇄된 명함이 없어요. 전화번호, 메일주소 SNS 아이디가 적혀있는 스탬프가 있어요. 제가 가지고 있는 종이나 수첩 등에 받으실 분의 이름을 적은 후 그 스탬프로 저의 정보를 찍는 것으로 저의 명함을 대신하지요. 똑같은 명함 사이즈 안에 제가 짱 박힌다고 생각하니 인쇄된 명함은 쓸모없다고 느껴졌어요. 제가 받으실 분의 이름을 써드림으로서 쉽게 버리지 못하고요. 또 잘 보이는 곳에 놓게 하면서 자동적으로 여러 사람들에게 PR되는 효과를 노린 거지요. 또 다른 하나의 의미는 이 사람이 내 이름을 잘 쓰나… 믿고 살만하나…. 하는 일종의 샘플러 역할도 합니다. 처음에는 이름만 받아 가시는 분들도 있어 속상하기도 했지만 다시 돌아서 믿고 사겠노라고 오셨을 땐 많이 기쁘죠.

회사를 그만두고 노트에 사람들이 원하는 맨트를 받아 적어서 판매를 해 보자라는 저의 아이디어에 착안하여 신사동 가로수길 가는 길에 나름 팝업스토어를 운영했었거든요. 그곳에서 노트류, 텀블러류, 등등을 판매하며 길가에서 사람들을 만나는 즐거움과 행복을 많이 느꼈었답니다. 지금은 그 고되고 힘들고 덥고 추웠던 그자리가 너무 소중하고 따스하고 그리운 추억으로 남아 있어요. 시간과 조건만 맞는다면 다시 신사동 어귀에서 사람들을 위해 글씨를 쓰러 나가고 싶어요.

저는 제가 판매하거나 활동하는 것에는 나름 원칙을 정하고 있어요.

하나, 남들이 하지 않는 것을 하자.

넌 나에게
달달함을
주어 줬어

2015.1.22
By 장영호 손글씨

둘, 의미 없는 곳(쉽게 버려지는 종이 등)에 써주는 행사

는 하지 말자.

셋, 내 글씨가 쉽게 지워지는 제품은 만들지 말자.

넷, 되도록이면 내 글씨로 벅벅 찍어서 만들지 말자.

지금의 필체를 만들기까지 어떠한 과정이 있었나요?

사실 저는 초등학교 때 경필대회 상을 탈 정도로 어렸을 때부터 글씨를 잘 쓰는 편이었어요. 선생님이신 아버지께서 영어 필기체 연습장을 사주신 게 계기가 되어 수업 때도 필기체로 필기를 했던 기억이 납니다. 중고등부 시절에는 교회에서 주보편집부로 활동했는데, 이때 컴퓨터 대신 한 자 한 자 손으로 다 그리고 오리고 붙여서 만들곤 했죠. 6년 동안 매일같이 글씨를 쓰다 시피 했습니다. 그때 글씨가 많이 발전한 것 같아요. 그 당시 영화사 그래픽 디자이너인 선생님 한 분이 편집부에 도움을 주고 계셨는데요. 그 선생님께서 저한테 "너는 그래픽 디자이너가 될 거야."라는 말을 해주신 적이 있어요. 지금 생각해 보면 그때 이미 제가 갈 길이 정해졌던 것 같아요.

그렇게 시간은 흘러 그래픽 디자이너를 희망했던 저는 건국대 의상디자인과에 합격했어요. 과 특성상 의류 브랜드를 접할 기회가 많았는데요. 그때 저의 머리를 강타한 브랜드가 하나 있었습니다. 바로 292513=STORM이라는 브랜드에요. 카달로그에 글씨가 삽입되어 있었는데 정말 신선한 충격이었습니다. 그때부터 저는 카달로그에 있는 전체 문장과 글씨를 연구하기 시작했습니다. 제 스타일로 글씨를 만들어가면서 신문, 잡지 뭐든 썼습니다. 그렇게 스톰이라는 브랜드를 5년 동안 연구하고 분석한 끝에 그 브랜드의 VMD(Visual Merchandiser)로 들어가게 됩니다.

그 이후 MF라는 브랜드에 다니면서 그래피티 스타일의 글씨와 저의 필기체 글씨를 융합해 각종 포스터 POP 전단지, 옷 디자인에 사용되면서 상업적인 니즈를 파악하기 시작했습니다. 그때 지금의 글씨 형태가 만들어진 것 같아요. 글씨도 얼굴처럼 시간이 지나면 조금씩 형태가 바뀌더라고요.

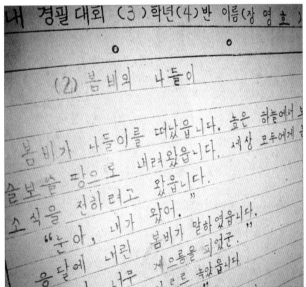

름 팝업스토어에서 만났던 모든 이들, 노트들, 사람들과의 웃음, 긍정 마인드, 머리 나쁨, 어디에다가 글씨를 남길까하는 상상, 한스팩토리, 레이저 머신, 그리고 인스타그램, 페이스북, 삼둥이들, 송일국 아저씨, 여권, 핸드폰케이스 등인 것 같아요.

일반인들이 캘리그라피를 잘 하려면 어떻게 해야 하나요?

1. 일단은 쉽게 실력을 늘릴 수 있는 방법은 누구의 글씨를 따라하세요. 그 후에 여러분의 글씨를 써 놓은걸 비교해보세요. 그리고 그 두개를 접목해 보세요.

2. 영어 철자의 'S'와 한글 철자의 'ㄴ', 'ㄹ', 'ㅎ'을 자기만의 스타일로 공략하세요. 상당히 오랜 시간이 걸릴 수 있기 때문에 결코 쉽지만은 않지만, 분명 자기만의 스타일을 만드는 데에는 큰 도움이 될 것입니다.

장영호 작가님에게 영향을 준 무엇이 있다면?

초등학교 3학년 때부터 들고 다니던 카메라, 아버지의 낙서, 여행, 햇살, 사진, 교회편집부 활동, 292513=STORM, 백종열 감독님, MF!, 그와의 연애편지, 대학교 사진동아리 암실, 수많은 마네킹들, 신사동 나

3. 글씨를 다 쓴 다음에 거꾸로 한번 뒤집어 보세요. 그럼 행간, 자간 등 마음에 들지 않는 부분이 보일 겁니다. 그 부분들을 조금씩 수정해 나가면 실력을 키울 수 있을 거예요.

4. 폰트와 디자인 공부를 하세요. 폰트의 메커니즘과 법칙, 디자인의 컬러, 점·선·면, 한 끝 차이, 건축 등을 공부하세요.

5. 글씨를 쓸 때에는 막 열거만 하지 말고 글씨에 표정을 입혀서 써보세요. 예를 들어 '사랑'이라는 단어와 '슬픔'이라는 단어를 같은 체로 표현하면 안 되겠죠? 각 단어의 느낌이 표현될 수 있도록 글씨에 표정을 입히는 것입니다.

6. 마지막으로 10년 연습하겠다는 마음으로 연습하세요. 글씨는 스타일링 이전에 소통이고 마음입니다. 왜냐하면 글씨는 자기가 살아온 시간의 투영물이니까요.

"자신의 감정이
잘 표현된 캘리그래피야 말로
잘 쓰인 글씨라고 생각해요."

Jung Jae Kyoung

네이버 나눔손글씨 개발자 정재경님

저는 '프리랜서 일러스트레이터 & 디자이너'입니다. 어려서부터 그림 그리는 것을 좋아해 엄마의 가계부, 신문지 할 것 없이 종이만 보이면 그림을 그렸어요. 그 중에서도 하얗고 커다란 달력의 뒷면을 가장 좋아했습니다. 중학교 때부터는 교과서 여백에 그림을 그리곤 했는데 그 옆에 그림과 관련된 말이나 시와 같은 것을 함께 끄적이기 시작했어요. 그때부터 저에게는 글씨가 그림과 많이 다르지 않았던 것 같습니다.

캘리그래피는 언제부터 시작했나요?

처음 캘리그래피라고 할 만한 글씨를 쓴 것은 대학교 때입니다. 시각디자인을 전공했지만, 개인적으로 손맛이 나는 작품들을 좋아해 손으로 그린 그림과 글씨를 디자인에 자주 이용했어요. 지금은 디자인보다 일러스트 작업을 더 많이 하고 있지만, 앞으로는 일러스트와 캘리그라피가 어우러진 작품들을 시도해보려고 합니다.

캘리그라피 작업에 나만의 도구가 있다면?

저는 캘리그라피 전용 붓과 먹물 대신에 4~5호 정도의 수채화용 세필붓과 검정색 포스터칼라를 자주 사용합니다. 서예붓 중에서는 황주필을, 편지를 쓸 때에는 잉크를 찍어 쓰는 펜촉이나 Pilot Kakuno 펜을 사용하기도 해요. 그래도 가장 많이 사용하는 도구는 역시 세필붓입니다. 세필붓은 그림을 많이 그리면서 손에 익숙해진 도구여서인지 제게는 의도한대로 가장 잘 써지는 도구이며, 서예붓에 비해 붓의 모 길이가 짧아 힘을 조절하기도 편리합니다. 먹물 대신 사용하는 검정색 포스터칼라는 가장 선명한 검정을 나타내어 완성한 캘리그라피를 디지털 파일로 옮길 때 쉽게 작업할 수 있어 자주 사용합니다. 물론 농도 변화나 특정한 컬러를 원할 때는 수채화 물감을 사

용하기도 해요. 하지만 이것이 모두에게 좋은 재료라고 생각하지는 않아요. 무엇보다 자기 손에 가장 익숙한 도구를 사용하는 것이 가장 좋은 도구가 되는 것 같습니다.

네이버 나눔손글씨를 개발하게 된 이야기를 듣고 싶어요.

디자인 작업도 좋아했지만, 세상과 그림으로 더 많은 소통을 하고 싶어 2009년 여름에 뉴욕으로 유학을 갔습니다. 유학 초반에는 영어도 서툴고, 아는 사람도 없고, 생활비도 넉넉지 않아 수업이 없는 날에는 하루 종일 방안에서 과제를 하거나 생각나는 것을 끄적이곤 했죠. 그러던 어느 무더운 날, 우연히 '네이버 손글씨 공모전' 소식을 알게 되었습니다.

사실 저는 어렸을 때 글씨로 놀림을 많이 받았어요. 줄노트에 줄을 맞춰 쓰기는커녕, 세로폭도 들쑥날쑥 썼거든요. 폰트디자인 공모전에 입선도 못하고 낙방한 경험도 있었고요. 그래서 저는 제 글씨에 자신감이 없는 편이었습니다. 그래도 손글씨를 쓰는 것을 좋아해서 사진이나 작업물에 직접 쓴 손글씨를 꼭 넣곤 했어요. 그것을 본 지인이 공모전에 꼭 참여해보라고 권했습니다. 한편으로는 그때 당시 가난한 유학생이라 상금을 받아 학비에 보탰으면 좋겠다는 생각에 공모전 응모를 결심하게 되었습니다.

저는 손글씨에 꾸미지 않은 편안함과 절제된 생동감, 그리고 가독성은 좋으면서 글자 하나하나에 자유로움이 느껴지는 손글씨를 쓰려고 노력했습니다. 이러한 의도를 심사자분이나 네이버 관계자들, 폰트를 만들어주신 산돌커뮤니케이션에서 제 생각 이상으로 섬세하게 읽어주셨고, 많은 사람들이 사용할 수 있는 폰트로 만들어주셨어

요. 덕분에 대상까지 타게 되었죠. 대상을 탄 것도 기쁘고 감사했지만, 그 일을 계기로 제 글씨와 자신에 대한 자신감을 얻게 된 것이 무엇보다 감사했습니다. 또한, 손글씨에 담긴 나의 생각을 많은 분이 공감해주었다는 것 자체가 제게는 큰 힘이 되었습니다.

주위 분들이 종종 제 이름으로 폰트 이름을 정하지 못한 게 아쉽지 않느냐고, 혹은 저작권 없이 상금만 받고 끝난 것이 아깝지 않느냐고 묻는데요. 저는 지금도 나눔손

글씨가 사용되는 곳들을 볼 때마다 당선 당시 느꼈던 감사함이 떠오르고, 때로는 누군가의 손 역할을 대신할 수 있다는 것에 감격스러워서 폰트에 대해서는 더 바랄 것이 없습니다.

손글씨를 잘 써야만 캘리그라피를 잘 할 수 있을까요?

저의 답은 "네, 그렇습니다."입니다. 혹시 마음속으로 '두둥' 하고 좌절하신 분들도 있을 텐데요. 전혀 그럴 필요 없습니다. '잘 쓴다.'는 것은 주관적인 점이 많기 때문이에요. 가끔 손글씨를 보면 각자의 성격이 드러나는 경우가 있어요. 저의 경우만 보더라도 글씨를 쓸 때의 감정에 따라 손글씨의 느낌이 많이 달라지기도 합니다. 이처럼 손글씨를 많이 즐겨 쓰다보면 자신의 성격과 감정이 잘 표현되는 순간들이 오는 것 같아요. 저는 이렇게 자신만의 성격이나 감정이 표현된 글씨야말로 '잘 쓰인 글씨'라

는 생각이 들어요. 그래서인지 개인적으로는 어디선가 본 듯한 글씨나 반듯하게 정제된 느낌이 아닌 어린아이가 정성들여 쓴 것 같은 느낌의 글씨를 참 좋아합니다.

작가님이 직접 제작한 카드를 받은 적이 있어요. 일반인들도 그러한 것을 만들 수 있을까요? 혹시 독자들에게 추천해주고 싶은 〈당신의 컨텐츠를 만들어보세요!〉가 있다면?

포토샵을 사용할 수만 있다면 카드를 만드는 것은 어렵지 않습니다. 카드를 만드는 방법은 다음과 같아요.

- 카드에 넣을 그림을 그리거나 캘리그라피를 써서 스캔을 한다.
- 포토샵에서 필요한 사이즈에 스캔한 그림 또는 글씨를 넣어 이미지 파일을 만든다(해상도 300dpi, 컬러모드는 CMYK로).
- 인쇄소에 원하는 수량의 인쇄 주문을 한다(저는 '팝셋(240g)'이라는 약간 펄이 들어간 은은한 미색의 종이에 카드처럼 가운데 접지가 되도록 주문했습니다).

포토샵을 사용할 수 없다면 도톰한 종이에 직접 손으로 캘리그라피를 써서 꾸민다면 세상에 단 하나뿐인 카드를 만들 수 있어요. 다양한 색이나 질감의 종이에 '고마워'라는 세 글자의 캘리그라피만 써도 멋진 카드를 완성할 수 있답니다. 카드 안에 마음을 담은 편지도 꼭 적으시고요.

추천하고 싶은 컨텐츠는 손글씨나 손그림이 들어간 캘린더를 제작해보라고 권하고 싶어요. 거창한 형식이 아닌 자신이 원하는 크기의 종이에 손글씨와 간단한 라인 드로잉, 혹은 수채물감을 이용한 간단한 그림으로 달력을 만들어 벽에 붙이거나 책상에 세워두면 그것만으로도 내 공간의 느낌이 한층 따뜻해지는 것 같습니다. 이 때 주의할 것은 너무 많은 것을 캘린더에 넣으면 촌스러워질 수 있다는 거예요. ^^

시장이 뛰는 환경을 부탁해

일반인들이 캘리그라피를 잘 하려면 어떻게 해야 하나요?

캘리그라피를 잘 하는 데는 왕도가 없다고 생각합니다. 캘리그라피를 좋아하고, 그래서 자주 써보고, 다양한 캘리그라피를 많이 보고 연구하는 사람은 잘 할 수밖에 없는 것 같아요. 다만, 무작정 많은 양을 쓰기보다 가장 예쁘게 써지는 장면을 머릿속에서 생각하며 한 획 한 획 써보기를 권장합니다. 그리고 글자의 검정 면만이 아닌, 글자 사이의 흰 간격과 여백을 어떻게 남기고, 메울 것인지도 염두에 두고 쓰는 연습을 해보세요. 마지막으로 좋아하는 글씨체가 있다면 따라 써보는 것도 큰 도움이 됩니다. 다만, 좋아하는 글씨의 장점은 배우되 자신만의 색깔과 손맛은 잃지 않았으면 좋겠습니다.

"마음을 전하는 행복함을 느껴보세요."

Lee Jo Eun

캘리로 마음을 전하는 이조은님

저는 마음을 마음으로 전하는 캘리그라피 작가 이조은입니다. '삶의 설렘을 전하는 삶'을 살기 위해 하나의 통로로 캘리그라피를 하고 있으며, 현재 캘리그라피 강의와 행사, 의뢰를 받아 마음 전하는 일을 하고 있습니다. 저에게 있어 글씨는 사람의 마음을 연결하는 매개체로서의 역할을 하고 있습니다. 누군가를 위한 '단 하나의 글씨', '마음을 움직이는 글씨'를 쓰는 캘리그라피 작가가 되고자 노력하고 있습니다.

캘리그라피를 어떻게 시작하게 되셨나요?

캘리그라피를 처음 알게 된 것은 윤선디자인 블로그에서였습니다. 크리스천인 저에게 교회디자인 뿐만 아니라 삶의 방향에 있어서도 많은 도전을 준 공간입니다.

획일화된 폰트가 아니라 의도에 맞게 그려내듯 표현해내는 캘리그라피에 매력을 느끼게 되었습니다. 상업적인 영역뿐만 아니라 사람과 사람의 마음을 어루만지는 예술적인 영역이 있다는 것을 알게 되면서 '언젠가는 나도 캘리그라피로 마음을 전하고 싶다'라는 꿈을 꾸게 되어 배우기 시작했습니다. 쓰고, 그리고, 찍고, 만들고... 손으로 표현하는 것을 좋아하는 저에게 캘리그라피는 삶을 채워가는 하나의 페이지가 되기에 충분했고, 글씨를 통해 사람들과 소통하는 것이 좋아 좀 더 전문적으로 캘리그라피를 하게 되었습니다.

어떠한 연습이 가장 많이 필요할까요?

기본을 무시하지 않고 임서를 통해 자신이 표현해 낼 수 있는 범위를 넓혀가는 것이 중요하다고 생각합니다. 임서라 함은 '따라 쓰기'를 뜻하는데 단순히 보고 글귀를 쓰는 것이 아니라 획 하나하나를 읽어가며 쓰는 것을 말합니다. 굵기나 방향, 모양을 따라 써보고 비교해보는 과정을 통해 해 '글씨를 읽는 눈'과 '다양한 표현 방법'을 습득할 수 있습니다. 즉, 많이 써보고 느끼는 만큼 자신의 표현해 낼 수 있는 범위가 넓어지는 것이기에 마음에 드는 글씨를 발견한다면 지나치지 말고 써보는 연습을 해보면 좋을 것 같습니다. 이 과정들이 반복되다 보면 자신만의 서체와 특징을 만들 수 있습니다.

캘리그라피 완전 초보자도 조은님처럼 열심히 해서 강의도 할 수 있을까요?

물론입니다. 저도 붓을 처음 들던 순간이 있었고, 지금도 발전하기 위해 처음 배우던 자세를 잊지 않으려 노력하고 있습니다. 저에게 글씨는 '마음을 마음으로 전하는 도구'와 같습니다. 그래서 강의도 단순히 스킬을 전하는 시간이 아니라 마음을 나누는 귀한 만남의 자리로 생각하고 있습니다. 캘리를 배우고자 하는 분들의 동기를 살펴보면 '누군가'를 향하는 경우가 많습니다. 그래서 글자 하나에 감정을 담아보고 누군가를 향한 진심을 써 내려가는 것이 얼마나 기쁜 일인지, 하나의 글귀를 완성하는데 있어 글씨의 모양보다 '마음'만큼 중요한 것이 없다는 것을 전해드리고 있습니다.

그러므로 '왜 강의를 하고 싶은가', '어떤 강의를 하고 싶은가' 대한 고민을 해보면서 캘리그라피에 대한 자신의 정의를 세우는 것이 중요하다고 생각합니다. 이것이 하나의 브랜드화가 되어 가는 과정임을 기억하면 좋을 것 같습니다.

자신만의 캘리그라피를 만드는 것만큼 좋은 스승을 많이 만나는 것 또한 중요합니다. 저의 첫 선생님은 '서예'를 바탕으로 붓을 통해 획 하나하나 기본에 충실한 캘리그라피를 가르쳐 주셨고, 두 번째 선생님은 글씨를 대하는 '마음(감동)'을 가르쳐 주셨기에 지금의 저는 '기본에 충실할 것'과 '마음을 담을 것' 이 두 가지를 늘 생각하고 있습니다. 좋은 서적과 자신만의 스타일을 가진 캘리그라피 작가, 닮고 싶은 작가도 저의 좋은 스승입니다. 좋아하는 것에 대한 지속적인 관심과 노력, 시간이 더해진다면 누구보다 좋은 강의를 하는 사람이 될 수 있을 것 같습니다.

일반인들이 캘리그라피를 잘 하려면 어떻게 해야 하나요?

누구나 캘리그라피를 할 수 있습니다. 다만, 캘리그라피에 대한 조금의 이해가 있어야 하겠지요. 그저 내 손이 가는대로 써 내려가는 것이 아니라 가능하다면 기초를 쌓을 수 있는 시간을 가지면 좋습니다. 예를 들어 책(포트폴리오 형식보다 기초를 잘 담은 책)을 통한 독학이나 취미 강의를 통해 캘리그라피 틀을 형성한다면 보다 바른 글씨를 쓸 수 있습니다.

더 쉽게 접근하는 방법은 '많이 보고 따라 쓰는 것'입니다. 요즘에는 어느 곳에서나 캘리그라피를 만날 수 있습니다. 모든 캘리그라피가 좋은 글씨는 아니지만 많이 보는 만큼 자신이 좋아하는 캘리그라피 특징을 파악하기 쉽고, 따라 써 보는 과정을 통해 자신의 스타일로 변화시킬 수 있게 됩니다.

　저는 주로 붓펜(쿠레타케, 모나미, 제노 등)을 많이 사용하는 편인데 각자 특성이 달라 문구의 느낌에 따라 선택하여 쓰고 있습니다. 붓펜은 '붓'으로 표현할 수 있는 장점을 어느 정도 표현해 낼 수 있는 도구라면 색연필, 크레파스, 네임펜, 일반볼펜 등은 붓과 다른 느낌의 캘리그라피를 표현해 낼 수 있습니다. 같은 문구도 여러 도구를 통해 다른 느낌을 만들어 낼 수 있기에 다양한 펜들을 접해보면서 자신에게 맞는 펜을 찾아보면 좋을 것 같습니다.

　즐겁게 쓰는 것만큼 좋은 게 있을까요? 가끔은 '왜 캘리그라피를 쓰고 있지?'라는 물음을 던져보며 처음 가졌던 그 동기를 잊지 않으셨으면 좋겠습니다. 무엇을 지속하는데 있어 '동기'만큼 좋은 이유가 없기 때문입니다. 타인의 시선 때문에, 잘 못 쓸까봐 머뭇거리기보다 나만의 감정과 생각들을 다양한 도구로 표현해봄으로써 마음을 전하는 행복함을 느끼셨으면 좋겠습니다.

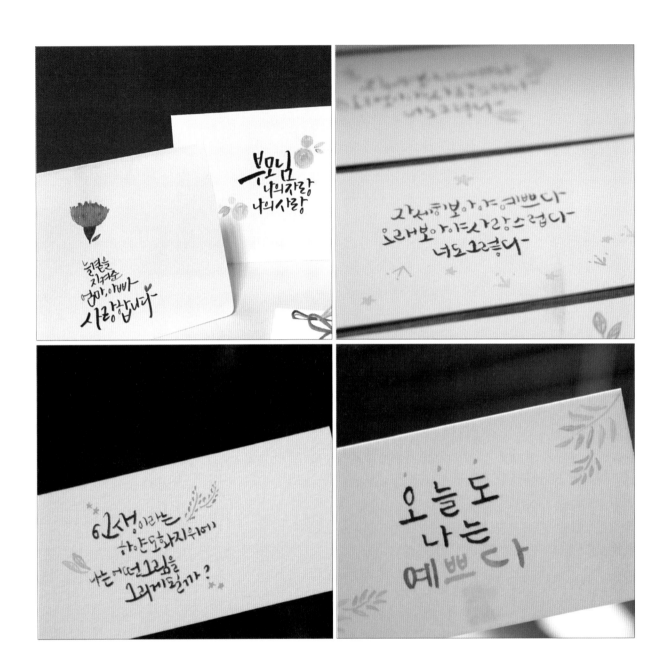

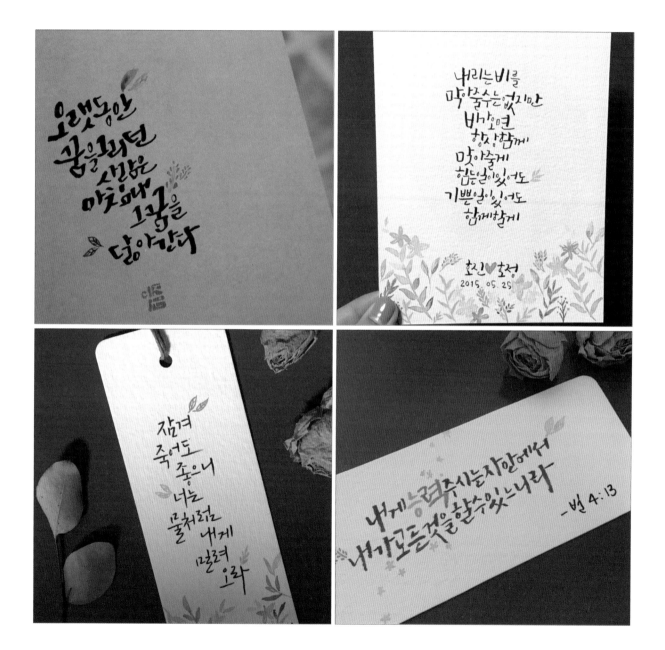

오랫동안
꿈을꾸려던
사람은
맞이해 그꿈을
닮아간다

LIFE

나리는비를
막아줄수는없지만
비가오면
항상함께
맞아줄게
힘든일이있어도
기쁜일이있어도
함께할게

호진♥호정
2015. 05. 25

잠겨
죽어도
좋으니
너는
물처럼 내게
밀려
오라

내게능력주시는자안에서
내가모든것을할수있느니라
─빌 4:13

"자신의 글씨체를 사랑하고, 낙서를 즐기세요."

Choi Jeong Yoon

글씨 부리는 여자 달님먹칠

남편과 연애할 때 남편이 지어준 별명이 달님입니다. 여기에 제가 먹칠을 더해 달님먹칠이라는 필명을 만들었어요. 먹칠이 좋지 않은 의미를 담고 있어 반대하는 분도 있었지만, 저는 먹칠도 좋은 의미로 바뀔 수 있다는 것을 보여드리고 싶어 정하게 되었답니다.

저는 글씨 쓰는 것과 그림 그리는 것을 즐기는 지극히 평범한 아이 둘의 맘이기도 해요. 경주가 주거지인 저는 집 근처에 구한 작업실에서 캘리그라피 클래스를 운영하고 있으며, 복지회관, 고등학교 방과 후 수업, 외부행사 등 다양한 캘리그라피 활동을 하고 있답니다.

'느긋하되 느리지 않게'라는 생각을 늘 가슴에 품고, 제가 붓을 들고 글씨를 쓸 수 있을 때까지 평생 글씨와 그림을 즐기면서 살아갈 것입니다.

캘리그라피를 어떻게 시작하게 되셨나요?

초등학교 시절 특별활동 시간에 잠깐 서예를 접할 기회가 있었는데 저의 작품을 보신 부모님께서 잘 하는 것 같다며 서실에 보내준 것이 제가 글씨와 만나게 된 계기입니다. 어렸을 때부터 글씨 쓰고 그림 그리그를 좋아한 저였던지라 묵향이 가득한 서실에서 두 시간씩 먹을 갈고, 붓을 들고 글씨 연습하는 게 참 행복했습니다. 그 후로 서예를 꾸준히 하지는 않았지만 성인이 될 때까지도 글씨의 끈은 놓지 않고 있었습니다.

그러던 어느 날, 텔레비전에서 모델들이 먹글씨가 쓰인 한복을 입고 패션쇼를 하는 모습을 보게 되었는데요. 한복에 쓰인 먹글씨를 보고 그 순간 '내가 할 일이 이거다!'라고 생각했습니다. 그때까지만 해도 그것이 캘리그라피인 줄은 몰랐기 때문에 그냥 '나도 좀 더 즐겁게 글씨를 쓰면서 살자.'라고 다짐했습니다.

그리고 시간이 지나 결혼도 하고, 아이도 낳고 남들과 다르지 않은 시간을 보내고 있었는데, 둘째 아이를 낳고 3개월이 되었을 즈음 문득 '지금 이 순간이 아니면 캘리그라피를 평생 못 할 것 같다.'라는 생각이 들었습니다. 남편의 반대도 무릅쓰고 경주에서 서울까지 학원을 다니며 본격적으로 캘리그라피를 시작했습니다.

그때부터 저는 평생 글씨 쓰면서 살아야겠다고 다시 한 번 다짐했습니다. 묵향을 맡으며 글씨를 쓸 때 저는 가장 행복함을 느낍니다. 물론, 캘리그라피와 함께 시간을 보내면서 쉽게 늘지 않는 실력 때문에 좌절도 하고 슬럼프도 겪었지만, 그럴 때일수록 더욱 열심히 연습에 매진해 우울함을 달래곤 했습니다. 이런 저의 노력이 조금씩

은 연습한다고 해서 하루아침에 이루어지는 것이 아니기 때문에 항상 감정을 표현하려는 연습을 해야 합니다. 저 역시 캘리그라피를 접하기 전에는 감정 표현이 서툴러 어색하고 낯설었지만, 캘리그라피를 접하면서 감정 표현이 자연스러워지고, 그 깊이감도 생긴 것 같습니다. 이처럼 캘리그라피를 잘하기 위한 가장 좋은 방법은 자신의 감정을 자연스럽게 표현하는 것이 아닐까 생각합니다.

저에게 좋은 결과를 가져다주었던 것 같습니다. 아직도 부족함이 많지만, 계속해서 캘리그라피를 연구하고 연습하면서 배움을 게을리 하지 않을 생각입니다. 글씨만 쓸 수 있다면 행복하니까요. ^^

캘리그라피를 잘 하기 위해 가장 필요한 연습은 무엇일까요?

스마트폰 세상에 살고 있는 요즘, 감정 표현은 이모티콘이 대신합니다. 그러다보니 현실에서는 자신의 감정을 어떻게 표현해야 하는지도 모를뿐더러 감정을 표현해야 할 의무감도 느끼지 못하고 있습니다.

캘리그라피는 무작정 글씨만 막 쓴다고 실력이 좋아지는 것은 아닙니다. 자신의 감정을 잘 표현할 줄 알아야만 그 표현이 캘리그라피에도 나타난다고 생각합니다. 이것

이왕이면 열심히 배워서 돈도 벌고 싶어요. 방법이 있을까요?

주변에 글씨로 선물을 많이 하세요. 저는 글씨로 나 스스로도 행복해지고 지인들에게도 그 행복을 함께 할 수 있다는 점이 캘리그라피를 하는 가장 큰 이유 중 하나랍니다. 그렇게 본인도 행복해지고 주변 사람들도 모두 같이 행복해지다보면 자연스레 나 자신에 대한 홍보도 저절로 되는 거 같습니다. 돈을 벌기 위해 주변 사람들에게 선물을 하기 시작한 것은 아니지만, 그 시작이 돈을 벌 수 있는 기회까지 가져다 준 거 같습니다.

그리고 무조건 돈을 많이 벌어야겠다는 생각을 놓아야 한다고 생각합니다. 무슨 일이든 돈을 목적으로 시작하게 되면 욕심이 생기기 마련입니다. 돈을 잘 벌려는 욕심, 글씨를 잘 쓰려는 욕심을 버리고 차근차근 자신의 실력을 쌓다보면 돈은 벌 수 있는 기회는 자연스럽게 생기게 되는 것 같습니다.

캘리그라퍼의 최고 무기는 글씨 실력이겠죠. 특별한 홍보를 할 수 없었던 저는 꾸준히 블로그에 제 습작들을 올려왔답니다. 저도 즐겁게 글씨를 쓰고 또 쓰던 과정 중 블로그 인연으로 저의 글씨를 좋아해주시는 분이 생겨서

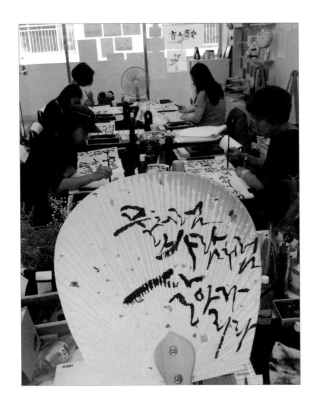

일반인들이 캘리그라피를 잘 하려면 어떻게 해야 하나요?

1. 낙서를 즐기세요.

무슨 일이든 시작은 즐거움에서 부터라고 생각합니다. '천재는 노력하는 자를 이기지 못하고 노력하는 자는 즐기는 자를 이기지 못한다.'라는 명언도 있듯이 즐기면서 노력하는 자들에게는 반드시 좋은 결과가 따르게 되어 있다고 생각합니다.

저는 어려서부터 글씨 쓰고 그림 그리기를 좋아하는 아이였습니다. 낙서를 즐겨서 손으로 끄적이는 즐거움에 늘 빠져 지냈답니다. 그런 낙서들은 그저 낙서가 아닌 樂書(즐거운 글쓰기)였던 것입니다. 저의 소중한 끄적임들은 언젠가부터 저만의 캘리 소스, 아이디어 뱅크가 되고 있었던 것입니다.

캘리그라피는 글씨를 잘 쓰는 것도 중요하지만, 자신만의 색깔을 가지고 어떻게 표현하는가가 더 중요한 거 같습니다. 무슨 낙서를 하든 상관없습니다. 처음에는 많이 생각하고 끄적이는 것이 중요합니다. 그런 작은 습관들이 몸에 베어서 캘리그라피를 잘 하는 데 많은 도움이 되는 거 같습니다.

2. 자신의 글씨체를 사랑하세요.

우선은 자신의 필체가 어떠한지를 먼저 파악할 필요가 있다고 생각합니다. 본인의 글씨에 자부심이 있는 사람들 외에는 대부분 본인 글씨는 무조건 맘에 안 든다는 분들이 많습니다. 하지만 본인의 필체로도 충분히 특색 있는 캘리그라피 작품을 만들어 낼 수 있다고 생각합니다. 즐김에서 우러나오는 낙서를 통해 나온 다양한 소스들을 잘 활용해서 자신만의 필체로 캘리그라피 작품을 만들어 보

첫 작업을 하게 되었습니다. 그렇게 처음이 어렵지 한 번 작업을 하고 나니 주변소개로 또는 제 블로그 작품들을 보고 소통하여 이런저런 작업들을 하게 되었습니다.

이처럼 자신의 실력을 꾸준히 쌓아가면서 적당히 자신이 일을 할 수 있는 환경도 만들어가야 한다고 생각합니다. 기회는 스스로 만들어 가는 것이라고 생각합니다. 마냥 기다리기만 한다고 누군가 그 기회를 늘 가져다주는 것은 아니니까요. 저는 캘리그라피를 활용한 다양한 소품들을 제작해 보기도 하고 다양한 행사에 직접 발로 뛰면서 제 자신을 알리기 시작했습니다. 꾸준히 한 자리에서 차근차근 나아가다보면 좋은 일도 함께 생기게 되는 거 아닐까 싶습니다.

세요. 어렵다 생각하지 말고 일단 저질러 보는 거예요. 그리고 다른 사람들의 작품도 많이 접하면서 모방도 해보고 창조도 해보세요. 그 후에 SNS에 본인의 습작을 자주 올리는 습관을 가져 보세요. 다른 사람들의 반응을 보기보다는(SNS상에서 못 쓴다고 말하는 사람은 별로 없기에) 혼자서만 연습하다가 작품을 다른 사람들이 본다고 생각하게 되면 좀 더 신경을 쓰게 되고 한 번 쓸 걸 여러 번 쓰게 되고 그 횟수가 높아질수록 본인 실력은 더 나아진다고 생각하면 될 거 같습니다. 공식석상의 나만의 캘리 연습장이 되는 거죠. 그렇게 꾸준한 연습은 캘리그라피를 잘 하기 위한 필수 요소입니다.

3. 틈새를 잘 활용하세요.

하루 중 자신이 가장 자유로운 특정한 시간을 정해놓고 단 10분이라도 매일 글씨를 쓰고 디자인을 공부하는 시간을 가졌으면 좋겠습니다. 아니면 대중교통을 타기 위해 기다리는 시간, 약속시간에 30분 정도 일찍 도착해 기다리는 시간 등 틈새시간을 잘 활용하여 연습하면 좋겠습니다. 틈새시간을 잘 활용하면 일부러 시간을 내지 않아도 연습을 충분히 할 수 있답니다.

저는 디자인은 물론 미술, 서예를 전공한 사람이 아니라 늘 부족함을 느낍니다. 그래도 제가 캘리그라피를 하면서 행복함을 느낄 수 있는 것은 즐기기 때문인 것 같습니다. 저는 매일 아침 6~7시 사이에 일어나는데요. 아이들을 유치원에 보내기까지 3시간 정도의 시간적 여유가 있습니다. 이 시간을 이용해 짧게는 30분, 길게는 1시간 이상 글씨를 쓰는 시간을 갖습니다. 처음에는 조금 부담스럽기도 했지만 지금은 습관처럼 돼버려 아침에 눈을 뜨면 글씨부터 씁니다. 일상은 항상 바쁘기 때문에 자신만의 틈새시간만 잘 활용하여 꾸준히 연습한다면 한 달, 일년이 지난 후에는 분명 발전된 여러분의 모습을 찾을 수 있을 것입니다.

"캘리그라피를
디자인에 적용할 때 필요한
포인트를 익혀두세요."

하임디자인 대표 전현자 디자이너

저는 경력 13년차 그래픽&편집디자이너이자 1인 기업 '하임디자인'의 대표입니다. 각종 포스터, 브로셔, 책자, 배너, 대형 현수막을 비롯해서 전반적인 편집물과 출력물 디자인을 주로 하고 있습니다.

디자인을 할 때 캘리그라피가 필요하다면 왜 그럴까요? 그리고 캘리그라피를 디자인에 잘 접목시킬 수 있는 노하우가 있다면 살짝 알려주세요.

캘리그라피의 필요는 감성터치를 이유로 들 수 있을 거 같습니다. 캘리그라피의 가장 큰 힘이자 매력은 진정성과 호소력이 강하다는 데 있다고 생각하거든요. 손편지나 손글씨의 감성이 사람들의 마음을 강하게 터치하는 것과 같은 거죠.

캘리그라피와 일반 폰트를 비교하자면 일반 컴퓨터 폰트는 정장을 입고 예의바른 인사 나눔 같은 느낌이 들어요. 단정해요. 그에 비해 캘리그라피는 내 손을 잡고 눈을 맞추며 안부를 묻는 느낌인 듯해요. 좋은 비유인지는 모르겠지만 모든 디자인은 소통이 가장 중요하다고 생각합니다.

그 소통이라는 면에서 진정성이 흠뻑 담긴 캘리그라피의 호소력은 보는 이들의 집중도를 높여주는 데 큰 몫을 한다고 생각합니다. 시선을 잡아 머물게 하죠. 잡힌 시선은 표현된 캘리그라피의 문장을 더 많이, 더 오래 인식하겠죠. 아이컨택이 사람과의 관계에서 친밀감을 높이는 데 중요한 역할을 하는 것처럼 말이에요.

친밀감이 있어야 설득력이 커지잖아요. 모든 디자이너들은 작업할 때 자신의 디자인이 불특정 다수의 마음을 두드리는 진정성 있는 디자인이길 바라거든요. 그래야 자신의 디자인이 나타내고자하는 것을 설득할 수 있으니까요. 그 부분을 캘리그라피가 적절하게 채워주는 역할을 한다고 생각합니다.

캘리그라피의 노하우라고 하기엔 너무 거창하고 제가 캘리그라피를 디자인에 적용할 때 고려하는 점을 몇 가지 말씀드릴게요.

첫 번째, 제가 잘 쓸 수 있는 단어? 혹은 문장인가를 가장 먼저 생각해요. 사실 제 능력이 짧기도 하지만 짧은 단어를 위주로 캘리그라피 작업을 하는 편이에요. 가독성과 주목성을 함께 높이는데 효과적이라고 생각하거든요.

두 번째, 저처럼 긴 문장에 자신 없는 분은 짧은 단어로 사용하는 것도 추천하고 싶어요. 형용사와 명사가 합쳐진 주제라면 둘 중에 하나를 캘리그라피로 작업하고 다른 단어는 일반 고딕계열의 서체를 사용하는 거죠.

세 번째, 캘리그라피가 들어갈 부분의 영역이나 이미지의 구도 등은 최대한 단순화시킵니다. 캘리그라피가 잘 전달될 수 있도록 말이죠. 예를 들어 구름이 멋진 하늘 이미지에 캘리그라피를 넣는다면 그 멋진 구름은 두껍게 나타난 하얀 뭉게구름이나 층이 넓은 것을 선택해요. 자잘하게 흩어진 모양의 구름들은 시선을 분산시켜서 자칫 디자인이 산만해질 수 있기 때문이에요.

캘리그라피에 대해 정말 초보자입니다. 하지만, 지금 당장 디자인에 캘리그라피를 직접 써서 넣어야 하는 상황이에요. 좋은 방법이 없을까요?

급할 때 캘리그라피를 꼭 써야한다면 아마 머릿속에 떠오르는 인상적이었던 누군가의 캘리그라피가 있을 게예요. 최대한 빨리 그 캘리그라피 이미지를 찾으세요. 찾아서 A4용지에 나란히 배열해서 30%정도 투명도를 설정

해서 프린트를 최대한 많이 하세요. 그리고 그 위에 똑같이 따라 쓰세요. 어린 아이들 한글 배울 때 가나다라 견본 놓고 따라 쓰는 것처럼 말이에요.

그렇게 많이 따라서 써보면 엇비슷한 글씨의 느낌이 순간적으로 자기 손에 익혀져요. 손에 익혀져서 본인만의 새로운 캘리그라피가 표현될 수 있게 돼요. 그리고는 내가 원하는 문장이나 단어를 자신감 있게 쓰면 디자인 작업에 반영할 수 있을 정도의 캘리그라피가 나올 거예요.

마무리는 스캔해서 각각의 글자의 크기를 조절해서 완

성도를 끌어올리면 끝!

기존 캘리그라피는 대부분 먹색을 그대로 활용하는 경우가 많잖아요. 캘리그라피의 다양한 활용법을 알려주세요.

캘리그라피를 먹색으로 많이 활용하는 이유는 먹색이 캘리그라피의 특성 중 하나이기 때문이라고 생각해요. 어느 정도의 먹색이 살아있어야 캘리그라피의 느낌이 깊이감 있게 표현된다고 생각하거든요. 그래서 저는 컬러를 넣는 예는 별로 추천하지 않는 편입니다.

하지만 캘리그라피가 전체 디자인의 70%정도의 비중을 두는 작업의 경우라면 컬러를 사용해도 좋을 거 같아요. 컬러 그라데이션을 넣는다면 컬러는 먹색 포함 3가지 미만으로 사용을 권하고 싶어요. 너무 다양한 색감은 역효과를 낼 수 있기 때문이에요. 보색관계의 컬러는 피해

주시고요. 저는 그라데이션을 사용할 때 주로 2가지 이상의 색은 사용하지 않습니다. 예를 들어, 푸른 바다이미지의 배경에 코발트블루의 컬러와 먹색 그라데이션이 들어간 캘리그라피는 바닷물이 물든 것과 같은 느낌과 함께 이미지와 캘리그라피의 연결이 자연스러워 보이는 효과를 연출할 수 있겠죠.

배경이미지가 솔리드컬러로 된 디자인이라면 형이상학적인 패턴을 캘리그라피에 입혀주는 것도 좋습니다. 배경이 단조로우니 캘리그라피가 화려함을 입어도 좋겠죠. 전체 패턴을 넣어도 되고, 먹색을 30%정도 남겨두고 그라데이션을 적용하면 은은한 느낌으로 표현할 수 있을거예요.

일반인들이 캘리그라피를 잘 하려면 어떻게 해야 하나요?

저는 많이 써 보는 거 외에는 방법이 없다고 생각합니다. 학원을 먼저 추천하지는 않아요. 학원 수업 이전의 선행학습으로 충분한 연습시간을 갖는 것을 추천합니다. 본인의 일반 글씨를 다양한 도구와 종이를 사용해서 다양한 굵기와 크기로 변형해서 쓸 수 있는 연습이 먼저 되는 게 좋다고 생각하거든요.

필력(筆力)이라는 것이 자신의 손에 생겨야 내 맘처럼 글씨가 나온다고 생각해요. 이 책의 저자이신 윤선 대표도 캘리그래퍼로 활동 전에 일반 펜글씨를 참 잘 쓰고 많이 썼었어요. 사소한 메모에서부터 정성스런 카드 멘트도 참 잘 썼던 기억이 있어요. 여러 가지 펜 종류를 가리지 않고 연필부터 매직까지… 남들보다 많은 양의 필기를 통해 본인 손글씨를 많이 써 본거죠. 그 중 손글씨로 만든 다이

있었죠. 같은 맥락이라고 생각하며 노력하려고 합니다.

윤선 대표가 캘리그라피 하는 동영상을 보면 슥슥- 편안하게 쓰는 것을 볼 수 있어요. 타고난 감각도 어느 정도 있겠지만 분명 남들과 다른 엄청난 노력이 있었을 거라고 생각합니다. 한방에 일필휘지로 멋진 캘리그라피가 나올 거라 기대하지 말고 인고의 시간을 견뎌낸 '내공 가득한' 캘리그래퍼가 되는 날까지 함께 파이팅하면 좋겠습니다.

어리가 있었는데 정말 인상적이었죠. 언제한번 블로그에서 공개해달라고 부탁드려야겠어요. ^^

저도 말처럼 손글씨를 연습하고 써 보는 것이 쉽지 않아요. 재미도 없어요. 그럴 땐 입시 미술을 처음 시작할 때 4B연필로 선 연습하던 생각을 떠올려 보곤 해요. 가로로 미친 듯이 긋고 세로로 또 긋고 사선으로 긋고 또 길게 긋고, 엄청 길게 긋고.... 나중에는 선이 너무 많이 겹쳐져서 이게 뭔가 싶도록 종이를 채우기를 수백, 수천 번 했던 거 같아요. 그렇게 하고 났더니 연필이 손에서 자유로웠던 기억이 납니다. 그땐 그냥 무심코 그리는 선에도 느낌이

특별한 날,
나의 마음을 캘리그라피로 전해보세요.

위로 1. 당신은 사랑받기 위해 태어난 사람입니다.

2. 세상에 단 하나뿐인 사람, 당신은 매우 특별한 사람입니다.

3. 하늘의 별과 같이 너는 내안의 우주에서 빛이 난단다.

4. 너로 인해 세상이 빛나고, 너로 인해 그 세상이 사랑스럽구나.

5. 당신을 이 세상에 보내주신 분께 감사합니다.

격려 1. 뒤돌아보지 마세요. 당신은 꼭 해야 할 말을 한 거고 꼭 해야 할 일을 한 거니까요.

2. 최고였어! 어떤 것도 비할 수 없었어!

3. 힘내요. 최선을 다했잖아요. 내겐 최고였어요.

4. 당신의 선택은 늘 옳아요. 전에도... 지금도... 그리고 앞으로도...

5. 비록 원하던 대로 되지 않았더라도 난 당신의 선택이 더 좋아요.

응원 1. OO야! 난 네가 너무 든든해

2. 파이팅~! 지금도 넌 최고야.

3. 넌 할 수 있어. 넌 소중한 존재니까.

4. 내손을 잡아. 함께하자!

5. 멋쟁이! 사랑스런 귀염둥이^^

생일 1. 일 년의 단 하루 오늘만큼은 세상이 알려준 모든 축복을 너에게 쏟아주고 싶어!

2. Happy Birthday to you! 네가 이 세상에 없었다면 난 참 슬펐을 거야.

3. 짜자잔! 내게 가장 소중한 사람이 태어난 날이 오늘이야.

4. 해피벌스데이투 OO

5. 축하합니다! 코 빠진 날 두둥!

어버이날 1. 부모님은 제가 평생 닮고 싶은, 가장 존경하는 분입니다.

2. 저의 부모님이 되어주셔서 감사드립니다.

3. 늘 아낌없이 부어주신 아버지의 사랑 덕분에 제가 이렇게 자랐습니다.

4. 제게 가장 아름다운 사람을 뽑으라 하다면 난 당연히 어머니! 라고 말할 겁니다.

5. 오래오래 제 곁에 있어주세요. 더 많이 닮아가고 싶습니다.

어린이날 1. OO야! 너는 우리에게 가장 소중하고 특별한 존재란다.

2. 보배롭고 존귀한 보석 같은 OO야! 사랑해~

3. 엄마 아빠는 세상에서 OO가 가장 좋아.

4. 가장 귀한 선물. OO, OO야~ 엄마 아빠의 제일 귀한 보석!

5. 어쩜 이리 어여쁠까~ 우리 아들(딸)

크리스마스 1. 메리크리스마스! 예수님은 우리에게 최고의 선물입니다.

2. 세상의 빛으로 오신 예수 그리스도!

3. 사랑합니다. 나의 예수님

4. 세상의 왕이 나신 이 날, 다함께 영광 돌리리

5. 할렐루야! 주님 나신 날

스승의 날 1. 선생님의 부어주시는 사랑이 흘러넘쳐 제 안에 채워졌답니다.

2. 저의 하얀 도화지에 아름다운 인생의 그림을 그릴 수 있게 해주셔서 감사드립니다.

3. 아낌없이 주는 나무처럼 제게 많은 것을 주셨어요. 감사합니다.

4. 하늘같은 스승의 은혜... 제겐 하늘보다 더 컸어요.

5. 스승님의 은혜는 영원히 잊지 못할 거예요.

결혼축하 1. 딴딴따딴~ 축하합니다. 행복한 가정 이루세요.

2. 오늘 이 결혼을 진심으로 축하합니다.

3. 하나와 하나가 만나 또 하나가 되었어요. 가장 아름다운 완전체!

4. 예쁜 아들딸 순풍순풍!!^^

5. 행복한 가정이 되어 축복이 흘러넘치기를.

이사축하 1. 돈 많이많이 버세요!

2. 복된 가정, 본받고 싶은 가정, 그러한 공간이 되기를.

3. 새로운 보금자리에서 행복하세요.

4. 축하합니다! 새로운 마음으로 뉴start!

5. 행복한 일들만 가득할거예요!

인덱스